LOCUS

LOCUS

LOCUS

LOCUS

tone 27
吃建築
Architecture for Eating

作者 + 攝影｜李清志
責任編輯｜湯皓全
美術設計｜蔡怡欣
校對｜陳佩伶
法律顧問｜全理法律事務所董安丹律師
出版者｜大塊文化出版股份有限公司　台北市105南京東路四段25號11樓
www.locuspublishing.com
讀者服務專線｜ 0800-006689
TEL (02) 87123898　FAX (02) 87123897
郵撥帳號｜ 18955675　戶名｜大塊文化出版股份有限公司

總經銷｜大和書報圖書股份有限公司　新北市新莊區五工五路2號
TEL(02) 89902588（代表號）　FAX(02) 22901658
製版｜瑞豐實業股份有限公司
初版一刷｜ 2013年2月
定價｜新台幣380元

吃

建築

Architecture for Eating

文字＋攝影

李清志

築

都市偵探的飲食空間觀察

WONDERLAND
神奇的飲食空間異境

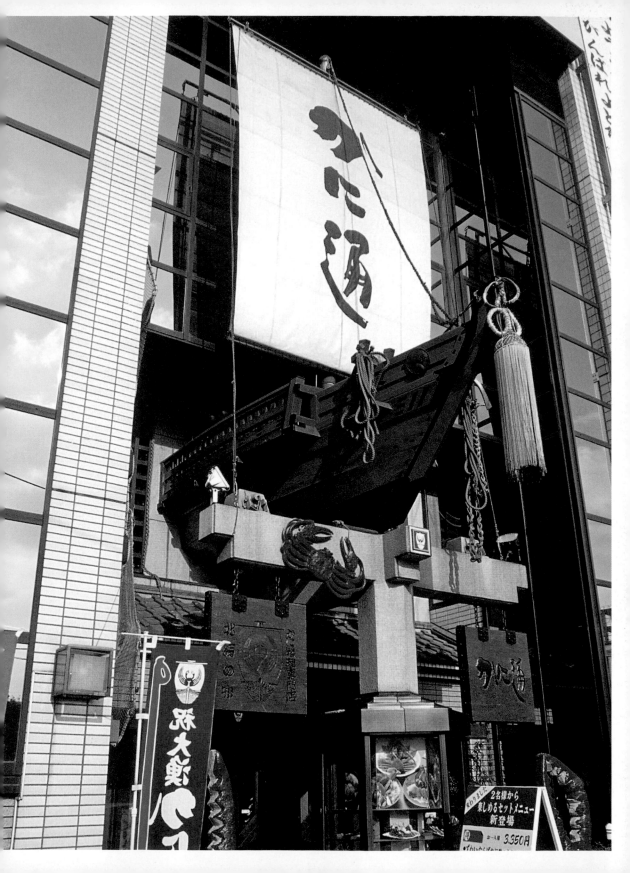

飲食空間裡的建築家

我不是一個美食家，我也不是料理大廚，事實上，我的美食經驗常常還受到一些美食家朋友們的嘲笑，我並不在意，也不會因此立下「吃遍天下」的宏願；我只是喜歡觀察空間，思考飲食空間背後的文化意義，你可以稱我是「飲食空間裡的建築家」。

美國明星哈里遜福特（Harrison Ford）早期主演的電影《銀翼殺手》（*Blade Runner*）中，描繪出未來世界的城市面貌，讓我留下十分深刻的印象。在下著酸雨的摩天大樓城市角落，哈里遜福特竟然在攤販上吃著日本式的拉麵，然後看著天空中巨大的電子廣告螢幕飛船緩緩移動，播放著美女的商業廣告，在這個想像城市中，建築、語言，以及飲食空間，混合著不同的文化與科技，形成一種多元混血（Hybrid）的城市面貌。

人類的飲食行為，長久以來便與建築空間有著極其密切的關係，每一種飲食行為與每一種飲食空間，都述說著某種文化的精神意義；事實上，建築文化也改變了飲食空間的型態與飲食方式。

我在美國念書的時候，曾經駕車在加州公路漫遊，尋找有趣的建築議題，驚見巨大的甜甜圈、巨型的熱狗堡，以及巨大的漢堡、檸檬等等食物，好像進入了一個食物的愛麗絲夢遊仙境，充滿了奇幻與超現實的驚奇感，因此對於這類的建築開始發生興趣，進而開始觀察飲食空間的種種面貌以及其後的文化根源。

機械文化所強調的「速度」，就曾經大大改變了人類飲食生活的面貌，為了配合開

車駕駛人的速度，出現了「得來速」（Drive Through）的飲食方式，而為了吸引公路疾駛的汽車，則出現了巨大甜甜圈、巨大漢堡、熱狗等造型的餐館建築，被稱作是「普普建築」（Pop Architecture）。

機械文化的大量生產，在上個世紀也影響了最重視手工技藝的日本餐館，利用機械大量生產的生產輸送帶，結合壽司師傅的手工技藝，產生了俗稱「火車壽司」的廻轉壽司，而近年來鐵道運輸速度提昇，高速鐵道蔚為風潮，迴轉壽司店也出現了新幹線軌道，讓上菜速度更加提昇。

鐵道文化除了創造了「火車壽司」之外，也創造了大家喜愛的火車便當，以及坐在移動空間裡的新飲食經驗，因為大家太喜歡坐在火車裡吃便當，甚至有餐廳將電車車廂改裝成咖啡館或餐廳，讓顧客想像自己正在旅行的過程裡。

機械文明也改變了攤販的形態，過去我們生活中出現的手推車或人力車攤販，在東京這座高科技城市裡，已經幾乎被小型廂型餐車所取代，麻雀雖小、五臟俱全的餐車，販賣著各式各樣的食物，但是乾淨有效率，具有更大的載重與機動性。

東京市除了機械式攤販之外，也出現了高科技的無人商店，意即「自動販賣機」，東京這座城市可稱為是「販賣機城市」，人們可以很方便地在自動販賣機裡，買到任何想要買的東西，明亮的販賣機集中於街角，提供了明亮安全的公共空間，也算是自動販賣機的公共服務之一。

這幾年高科技也影響了自動販賣機，觸控螢幕的出現，讓自動販賣機更人性化，也具有智慧型偵測系統，可以對不同年齡層、性別顧客，提供不同的食品介紹，非常令人驚奇！

其實後現代主義、解構主義等建築風潮，也對飲食空間有著極大的影響，隨著時代的不同，產生出不同的空間面貌；以巴黎的龐畢度中心為例，建築本身是屬於高科技風格(Hi-Tech Style)建築，但是其頂樓餐廳後來卻改裝成解構主義色彩的空間；藝術作品以及動漫文化也會對餐飲空間產生直接影響，東京的奈良美智 A-Z 咖啡館、鋼彈咖啡館，以及 AKB48 Café 都是很好的例子。

文化的改變或創新，不僅影響了飲食方式，也影響了飲食的建築空間。作為一個「飲食空間裡的建築家」，我喜歡去光顧不同的飲食空間，不是因為食物多美味，食材多麼珍貴稀有，也不是因為主廚是米其林等級的廚師，而是想去體驗奇特的飲食空間文化。在我的旅行途中，我也會將飲食空間的觀察，視為是城市觀察的一部分，畢竟城市不斷地進步當中，飲食內涵及飲食空間形態，有時候仍舊保存著過去的記憶與歷史，是城市學研究的重要線索。

台灣人外食者眾多，台灣餐館、咖啡店林立，民眾的味蕾靈敏挑剔，早已從「吃美食」進化為「吃空間」，餐廳、咖啡館空間設計爭奇鬥艷，推陳出新，到餐館吃飯已經成為一種空間文化的品味活動。《吃建築》一書試圖作為一種飲食空間的文化觀察，對於台灣人而言，這方面的思考與研究才正要開始，值得更多的關注。

TRADI

傳統飲食中的新創意

01

屋形船
的江戶風情

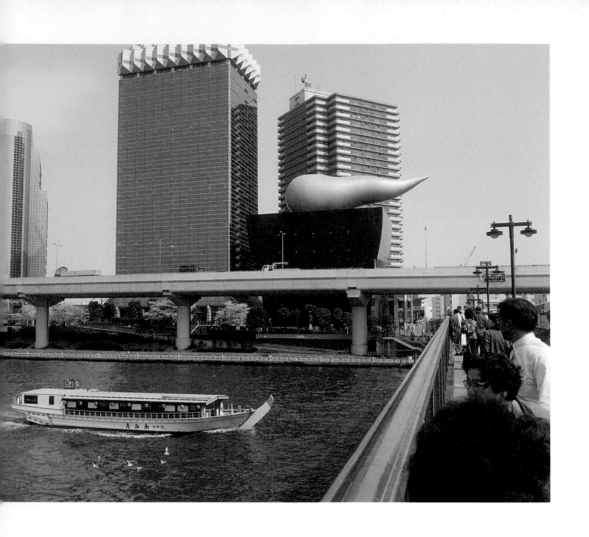

東京隅田川附近水道，隱藏著一批船隊，這些船隻有著奇怪的外型，有如一棟棟傳統日式房屋一般，窗邊還掛著紅色江戶風情的燈籠，在水岸邊散發著一種奇特的懷舊氛圍，這些船隻被稱為「屋形船」，意即像是房屋一般的船隻，房屋內事實上就是日式的居酒屋餐廳。

想要體會東京的江戶風情，搭乘「屋形船」應該是最佳的方式之一，因為東京過去被稱為「江戶」，的確是與水空間有極大的關係；早期東京還不是今天日

Tradition

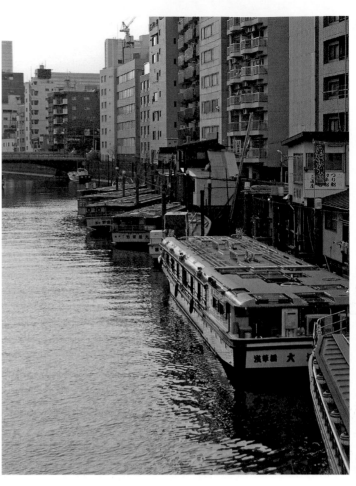

本的首善之都，整座城市只是東京灣附近沙洲洲區域，慢慢才發展出一座稍具規模的城市，沿著小水道、隅田川直下，到江東區、月島等地區，剛好可以領略過去江戶城鎮空間的氛圍。

「屋形船」並非固定在水岸邊，黃昏時刻搭上屋形船，船隻會開往東京灣，邊航行邊提供酒席的服務，是名符其實的「水上餐廳」。想搭乘「屋形船」必須到河岸邊的商家訂位，許多商家都是數代經營「屋形船」事業，不過目前的屋形船除了月島附近的商家之外，大部分營業辦公室都在高高的堤防上，顧客必須爬上高聳的堤防上，才能向商家接洽晚上的餐廳酒席，然後越過堤防，鑽進「屋形船」內。

「屋形船」的晚宴包括日式居酒屋的生魚片及炸物，還有喝到飽的生啤酒、花費每個人一萬日幣。從登船開始，老闆娘就先端出預備好的生魚片，生魚片裝

在木製的小船上，然後擺在矮桌上；我們坐在大船上，吃著小船上的生魚片，令我有一種錯亂的暈眩！或許是船隻搖晃，抑或是酒精作祟，我前面的人影顯得搖搖晃晃。

這時候有人唱起了卡拉OK，那首歌雖然是日本曲調，但是我卻聽得懂每一句歌詞，原來他唱的是台語，日本「屋形船」上的卡拉OK機內，儲存了許多台語歌曲，讓台灣遊客也可以盡興飲酒放歌。生魚片吃得差不多時，老闆在船尾處理炸蝦、甜不辣等食材，熱食又陸續上桌，伴著清涼的啤酒，大家開心地大聲飆歌，嘶吼狂唱中，喉嚨幾乎失聲。

我打開船邊的窗戶透氣，發現船隻在台場邊的水域打轉，周邊還有許多艘點著

紅色燈籠的「屋形船」也正迴旋著，每艘船內都是酒酣耳熱、高聲放歌的酒客們。那個晚上，大家都HI到最高點，也驚訝高科技的東京灣居然也有如此傳統的水上居酒屋，以及如此令人開懷盡興的水上活動。

其實東京灣的夜間水上活動很多，除了「屋形船」之外，還有高檔的「交響樂號」遊輪可以搭乘，在黃昏穿著體面地上船，遊輪開向夕陽餘暉中的東京灣，然後與情人共享燭光大餐。

一座城市應該善用其水岸資源，提供多元的旅遊服務，才能替這座城市的觀光業創造出更豐富的旅行樂趣與價值，如此才能不斷地吸引遊客回到這座城市裡。

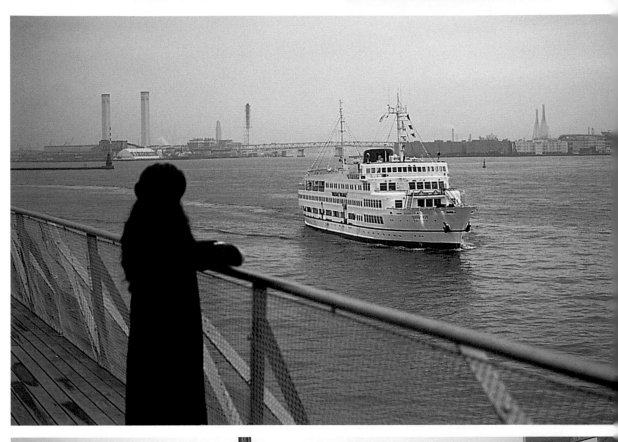

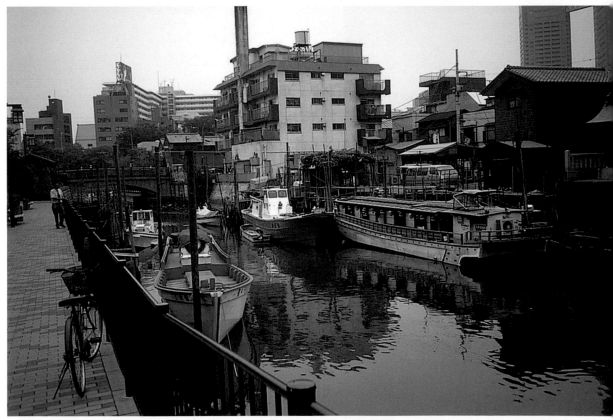

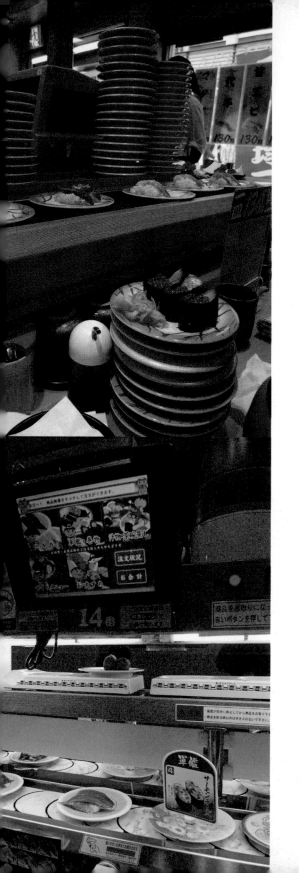

02
迴轉壽司新幹線

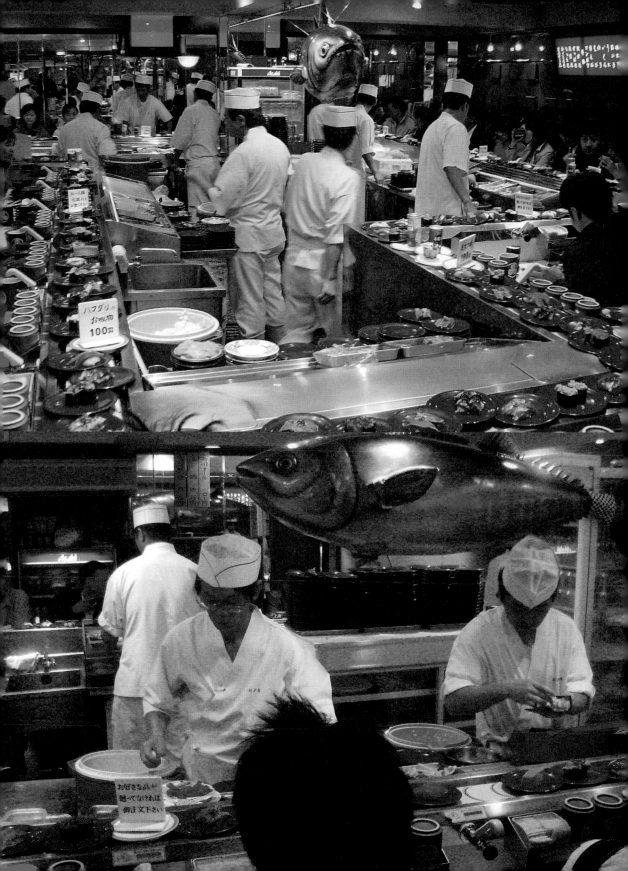

Tradition

迴轉壽司是東京都市文明具體而微的表現，結合著手工技藝與機械生產，同時也兼顧了傳統與現代的文化，外國人到東京地區，吃吃迴轉壽司，最能夠直接體會這座城市的複雜與矛盾。

迴轉壽司基本上是一種手工藝與機械大量生產的結合，原本壽司就是日本傳統引以為傲的料理，壽司師傅十分重視「手感」，因此製作握壽司是不能戴手套的，紐約的衛生當局曾經要求壽司店師傅，在製作握壽司時，必須戴手套以保持食物的衛生，卻引起壽司師傅的群起抗議，因為戴上塑膠手套，壽司師傅失去手感，就無法捏出完美的壽司。

但是在現代工商生活對於速度的要求下，為了兼顧手工藝與機械大量生產，便發展出迴轉壽司。迴轉壽司結合了壽司師傅手工技藝，以及機械大量生產的輸送帶系統，壽司師傅可以用手工親自捏製壽司，又可以用輸送帶很快地送到客人面前，形成了一種機械時代兼顧手工技藝的完美食物生產方式。

迴轉壽司的迴轉速度是有學問的！壽司轉台的輸送帶速度若太快，老人小孩可能因為身手不夠敏捷而拿不到食物，輸送帶速度若太慢，則會讓人有看得到卻吃不到的遺憾。目前市面上的迴轉壽司台，基本上都保持著剛好可以取食的標準速度，為了加快顧客換桌率而改變輸送帶速度，可能會因為顧客拿不到食物，不願前來消費，反而得不償失。

澀谷地區的「築地壽司」長久以來就以新鮮、便宜的生魚片握壽司聞名。早年我以苦行僧的姿態流浪東京，進行建築與都市觀察時，總會到「築地壽司」飽餐一頓，作為下次城市觀察的續航動力，在這裡學生或旅人都能以平民的價格，吃到鮮美的各種生魚片，實在是喜愛生魚片者的天堂。排排坐在擁擠的壽司台前，看著各式生魚片像國慶閱兵般地走過你面前，自由自在地取用你要的生魚片壽司，這種豐富與

寵幸的感覺，是一種籠罩在幸福中的滋味。

如今，我所喜愛的迴轉壽司已經不再只是廉價壽司的代名詞，在東京市區有許多高檔的迴轉壽司問世，可見日本人早已習慣這種融合傳統工藝與機械科技的飲食空間。不過隨著鐵道運輸不斷地更新建設，傳統鐵道系統在工商社會對於時間的要求下，逐漸蛻變為高速鐵道系統或磁浮鐵道系統，顯示出人們對於速度的重視與壓力。同樣是從鐵道得到靈感而出現的「迴轉壽司」，最近竟然也進化成最新的「新幹線迴轉壽司」，令人覺得十分驚奇！

最近東京地區推出了新式的迴轉壽司店，標榜電腦點餐與新幹線系統，用來與傳統的迴轉壽司店對抗。新式的迴轉

壽司店除了傳統的輸送帶系統之外，另外加上了桌邊電腦點餐螢幕與新幹線快速送餐專用軌道，顧客可以在電腦螢幕上點選原來輸送帶上所沒有的食物，然後就會有一台新幹線列車外型的送餐列車，從專用快速軌道上駛來，直接送餐到你的桌邊，讓人驚喜萬分。

新幹線迴轉壽司系統基本上就是傳統迴轉壽司店的進化版，事實上，迴轉壽司店早就有許多不同的進化版本，有人使用真正的火車模型來送餐，有的店則以「曲水流觴」式的運河小船系統送餐，都成為招攬顧客的特色。當人類從機械時代進入電腦時代之後，迴轉壽司店自然也要進化成更快速的新幹線迴轉壽司系統，新幹線迴轉壽司除了是招攬顧客的噱頭外，它也是飲食文化時代性的具體呈現。

三階　地魚と　魚河岸

小坪　三崎
葉山　（直送）

03

拉麵枯山水

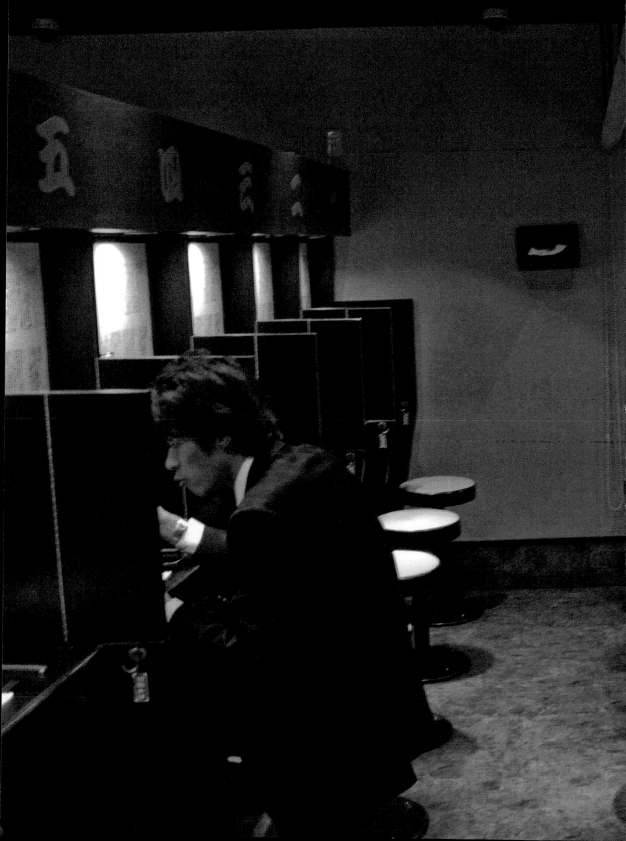

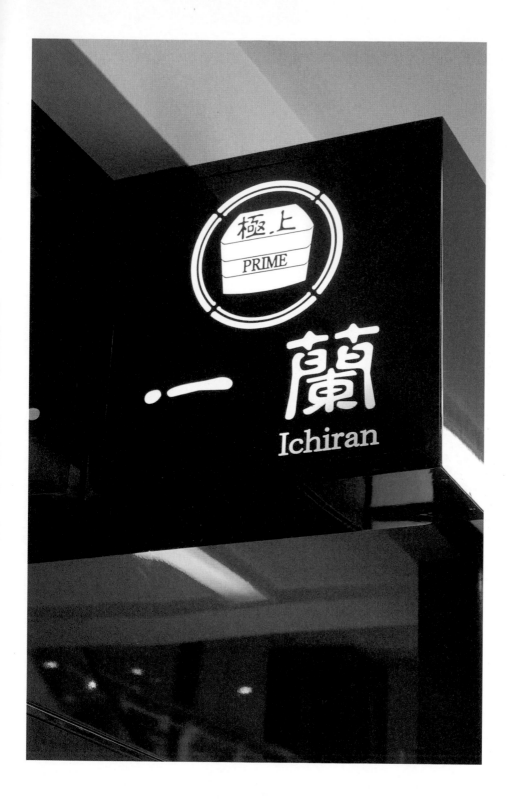

大部分的拉麵店都喜歡以懷舊氛圍，搭配著熱絡不拘謹的空間，讓顧客在熱氣瀰漫，拉麵香味撲鼻的刺激下，食慾大增。我必須承認，許多時候進到拉麵店，都是被拉麵店塑造出的氛圍所吸引，特別是下著雪的冬日，擠進狹小卻溫馨的拉麵店裡，吃著冒著熱氣的拉麵，喝著香醇的湯頭，整個人瞬時解凍，身體從內到外都暖呼呼起來！

拉麵店裡擁擠的空間，使得人與人之間的距離縮短，顧客與顧客間，顧客與店主人間，似乎自然而然地有了互動，吃喝談笑間，很容易就與陌生人打成一片。日本有一家拉麵店卻反其道而行，在店面空間設計上，企圖打破過去拉麵店的熱絡氣氛，消滅人與人之間互動的可能性，塑造出一種另類的飲食空間。

這間名為「一蘭」的拉麵店，其空間設計猶如學生K書中心，內部一排排的座位區，隔成一個個木格子。店門口沒有扯著喉嚨吆喝的店小二，只有一台台自動賣票的機器，顧客必須要先在機器上選定自己要的拉麵種類，投幣付帳，領取票券之後，進入拉麵店中坐定。

座位狹窄而且兩邊有木板隔間，擋住了與鄰座視覺接觸的可能，顧客面對著的則是一個送餐口，服務人員會從洞口將拉麵票券收走，不多久一道拉麵餐點就出現在洞口，然後一道簾幕被拉起，送餐口完全被封閉，顧客忽然覺得自己像是被囚禁在一個黑色木盒子中，唯一面對面的只有桌上一碗拉麵，展開了一場我與拉麵間的對決。

這樣的吃拉麵過程猶如一場黑色荒謬劇，全程只有顧客與拉麵間的單純關係。

店家其實要強調的是「專注」這件事，他認為只有「專注」才能真正體會他們家拉麵的純粹與美味，這種關於「專注」的思想，其實不斷地出現在東方的生活哲學之中，例如《孟子‧告子篇》裡談到「弈之為數，小數也；不專心致志，則不得也。弈秋，通國之善弈者也。使弈秋誨二人弈；其一人專心致志，惟弈秋之為聽；一人雖聽之，一心以為有鴻鵠將至，思援弓繳而射之。雖與之俱學，弗若之矣。」便是強調「專注」的重要性。

日本人非常重視「專注」的修練，認為是生活禪學的一部分，不論是砍柴、雕刻、煮菜，甚至掃地等日常簡單事務，都必須操練「專注」這件事。我常去一家咖啡店喝咖啡，店主人過去到日本咖啡店習藝，因此非常重視煮咖啡的態度，每次她在煮滴漏咖啡的時候，若

Tradition

有顧客想跟她說話，她就會說：「不要跟我說話，煮咖啡時分心，會讓我頭痛！」

這樣的空間也讓我聯想到京都龍安寺的「石庭」，石庭被圍牆包圍，白色小石子鋪陳的枯山水庭園，只有幾塊石子散落其間，簡單純粹的空間，卻激起觀者許許多多的想像，有人感覺這像是瀨戶內海中的島嶼，有人則想到蓬萊仙島，許多人來到龍安寺，就坐在石庭旁許久，靜靜地體會其中豐富的內涵。

「一蘭」拉麵就是希望顧客專心致志在他那碗拉麵上，專注地體會那碗拉麵的一切，猶如枯山水石庭一般，在吃拉麵的過程中，體悟到某種生命的哲學。

不論如何，吃飯時的「專注」對於現代都市人而言，的確是一種必要的修練，現代人吃飯時看電視、聊天、打電話，甚至上網、非死不可，幾乎已經到了食

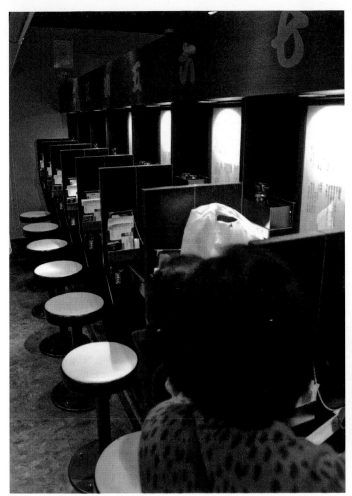

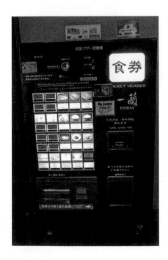

不知味的地步，也造成了消化不良與胃
腸潰瘍等病變，「專注」的飲食配合「慢
食」，或許能幫現代人重拾飲食的健康
與樂趣。

04

名曲喫茶店

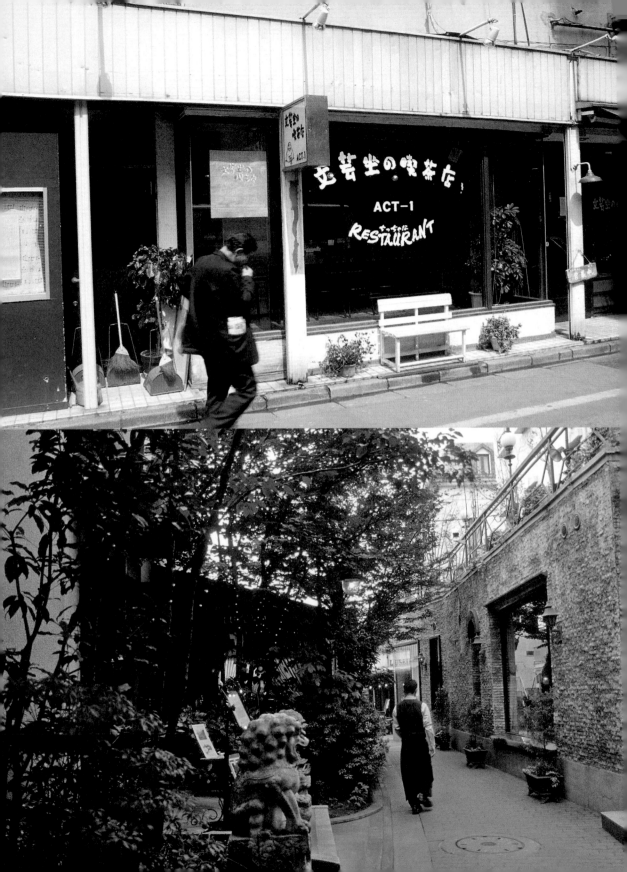

村上春樹小說《海邊的卡夫卡》一書中，描述一位逃家少年，在陌生的城市中，每天窩在一家咖啡店裡，因為這家咖啡店播放的音樂一直都是古典音樂，因此這位從未好好聽過古典音樂的少年，慢慢感受到古典音樂的優美，進而愛上古典音樂。

東京市區有許多老咖啡館，稱作「喫茶店」，這些歷史悠久的咖啡店，經常都播放著古典音樂，成為藝術家或作家們喜歡聚集的地方，也叫做「名曲喫茶店」。的確有許多東京愛樂人，當年就是在喫茶店接觸古典音樂的，這些喫茶店的店主，許多也都是古典音樂的愛好者，在二十世紀初期，喫茶店就是接受西方文化洗禮的場所；藝術家們都愛在此喝咖啡、談論藝術哲學，同時也欣賞古典音樂。

一邊喝咖啡、一邊聆聽貝多芬、蕭邦、布拉姆斯的音樂，讓東京人自然地浸淫

在古典音樂文化之中，成為古典音樂的
樂迷。東京人喜愛古典音樂呈現在生活
的種種面向，遊客前往東京都廳，搭
乘電梯上瞭望塔時，電梯中播放的是韋
瓦第的《四季協奏曲》，百貨公司開門
前的等待音樂是巴哈的《布蘭登堡協奏
曲》，而前衛新潮的原宿竹下通，巷弄
內甚至還有布拉姆斯的銅像。

東京市區這幾年進駐許多連鎖咖啡店，
而播放爵士樂的咖啡館也逐漸取代老式
名曲喫茶店，不過在老街區或巷弄間，
還是可以找到一些幽靜、充滿貝多芬、
巴哈音樂的名曲喫茶店。我喜歡待在這
些老派的咖啡館內，靜靜地享受古典音
樂，然後陷入歷史的懷想之中。

老台北市區過去也曾經存在著許多音樂
咖啡館（名曲喫茶店），比較有名的是
城中區中山堂前面，永綏街上的「朝風
咖啡店」，以及衡陽路靠近新公園側的
「田園咖啡店」，這些咖啡館是早年文
藝青年接觸西方文明的城市據點，不過
這些播放古典音樂的咖啡店已經都不存
在了，令人十分惋惜！

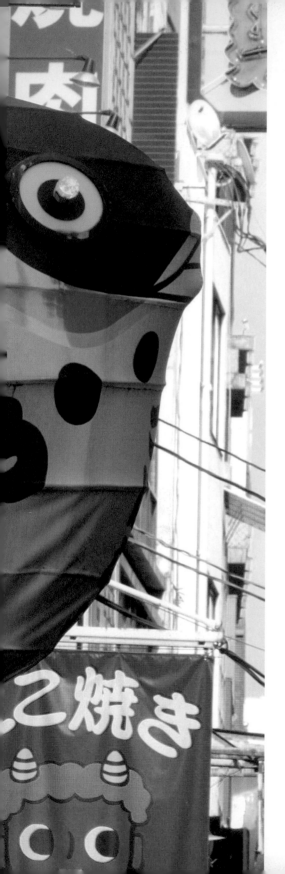

05
河豚的建築冒險

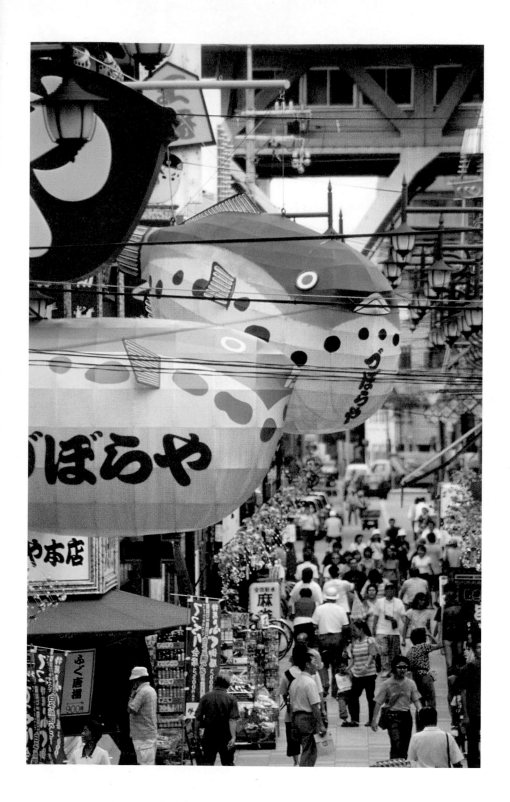

大阪街頭有許多販賣河豚料理的餐廳，這些餐廳門口總會掛著巨大的河豚造型招牌，圓嘟嘟的河豚造型招牌，飄浮在街道上空，讓整條街充滿著海洋與美味的聯想。大阪不愧是「日本的廚房」，許多新鮮的海味都可以在這個城市品嚐到，對於許多老饕而言，河豚正是他們秋天打牙祭的最佳選擇。

國片《河豚》的導演李啟源表示「河豚吃起來味美但有劇毒，和愛情一樣」，大部分的人吃河豚的時候，只知道其中美味，李導演吃河豚居然可以體會愛情，果然是厲害人物！電影中用河豚暗喻愛情的甜蜜與魔力，對老饕而言，河豚可以說是人間美味，卻具有令人喪命的劇毒，因此李導演認為，「河豚就像愛情既會傷人，又存在著無限魔力的象徵。」

河豚的確是一種有劇毒的生物，特別是牠的內臟存在著毒液，這種毒液可以迅速殺死大型生物；自古以來就有「拚死吃河豚」的說法，不論中國、日本、台灣都曾經傳出有人因為吃河豚，因而喪命的意外事故。日本當局為了管控河豚料理，規定所有河豚料理師傅都必須經過嚴格的考試，他們必須要在規定的時間內，分解河豚身上不同的器官，不可以讓毒液破裂流出，才能取得證照，成為正式的河豚師傅。

不過聽說真正厲害的河豚師傅，不只能夠除去河豚體內的劇毒，他還可以斟酌如何留下一點點的毒液，這些毒液的劑量剛好可以讓客人的舌頭麻麻的，有中毒的感覺，卻不至於致命。

對於很多河豚老饕而言，他們不要去吃那些毒液清除乾乾淨淨的河豚料理，因為那跟吃一般魚沒有太大的不同；他們希望吃到河豚的冒險，要吃到「好像要死，卻不會死」的境界。

這種拚死吃河豚的冒險精神，也感染了建築師的設計創意，京都建築師若林廣幸試圖在古老的京都市區，創造出一些

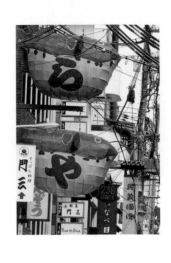

建築新意。他找了一間京都的老舊建築作為他的事務所，這棟老建築原本是一家河豚料理店，他的意思就是希望運用河豚料理的冒險精神，來從事他在京都的建築冒險。

建築師若林廣幸後來在京都祇園，設計建造富古典機械美學的建築「丸東十七號」、「丸東十五號」等，這些建築猶如異形怪物，從古老懷舊的社區內竄出，展現出前衛機械的建築新型態，被稱作是「京都的異形」。這些建築有如在沉寂死水般的城市中，注入一劑強心針，為京都城市的未來埋下伏筆，這些建築就是以一種拚死吃河豚的冒險精神所創造出來的！

我常常去看那間河豚料理店改造成的建築師事務所，然後回到大阪去吃河豚料理；說實話，我並沒有那麼喜歡吃河豚，但是以拚死吃河豚的精神創造出的建築，卻是常常令我回味無窮！

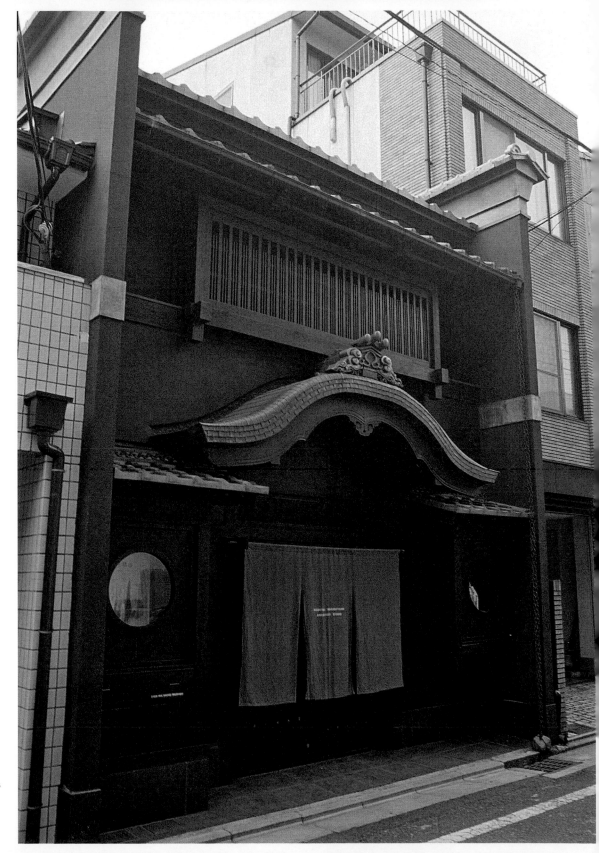

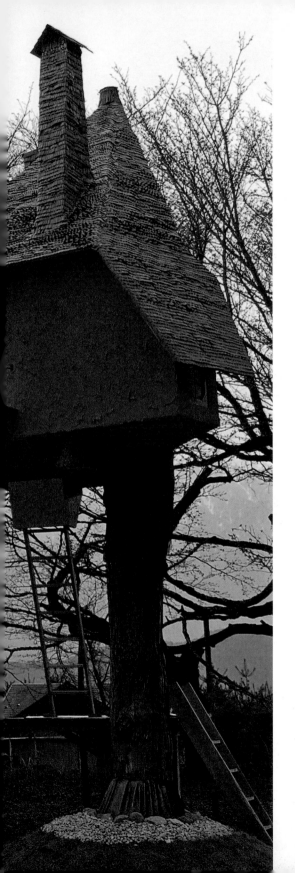

06
藤森先生的茶屋

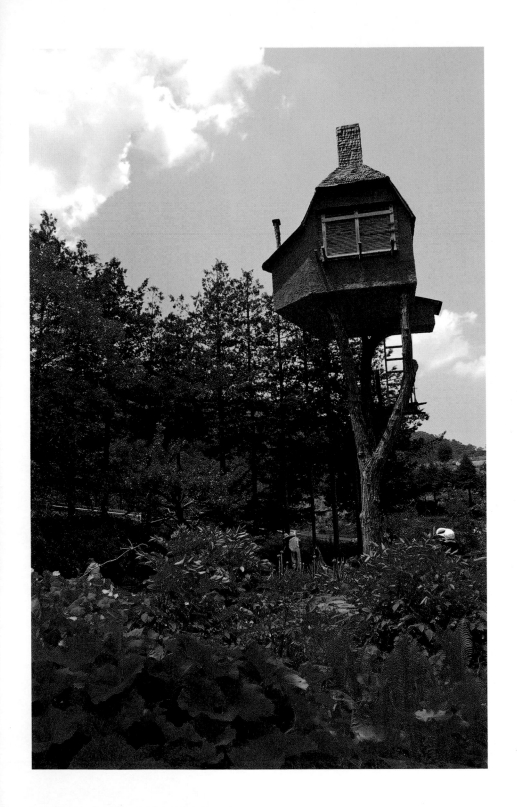

曾在日本東京大學任教多年的建築師藤森照信，二〇一一年九月底來台演講，並於華山藝文特區舉辦了一次建築展覽；藤森教授在演講中特別談到他近來最感興趣，也是他持續在創作的主題——茶屋。

他認為日本歷史上最小的建築，就是茶屋，早年日本的茶屋也曾經非常華麗氣派，但是「茶聖」千利休卻改變了這種奢華的茶會形式，主張茶屋只需要兩張榻榻米的大小即可，而且茶屋的建材最好是大自然中的原始樸實材料，茶屋入口非常窄小，有如狗洞一般，必須仆倒鑽進去，因此進入茶屋必須去除代表階級的華冠與佩劍，進入茶屋猶如進入另一個世界，彼此之間的關係是平等的。

千利休的小茶屋中，一定有爐火，茶會主人必須親自煮茶奉茶，取代過去僕人代勞的習慣；有了爐火就等於是一棟住宅，藤森教授因此認為茶屋是日本傳統建築中最小的建築。這幾年，藤森信親自動手，帶著自己的學生建造他心目中的茶屋，他曾經替日本前首相細川護熙先生後院建造茶屋，用來招待法國總理席哈克，也曾經在小淵澤附近的藝術村內，建造一座隱藏在櫻花樹林裡的茶屋，每當春天櫻花盛開時，茶屋被櫻花海包圍，從茶屋內向外觀看，盡是嬌嫩的櫻花，煞是美麗，甚至櫻花花瓣飄落，直接飄進茶杯裡，詩意的美感令人陶醉！

藤森教授將每一棟他所建造的茶屋，視為他的兒女一般，因此每次蓋完茶屋，交給業主之後，內心都十分不捨，因此他下定決心在自己的故鄉蓋了一座高聳如樹屋般的茶屋，稱之為「高過庵」。那是屬於他自己的茶屋，同時也具有千利休茶屋的精神，小小茶屋只有兩塊榻榻米大小，可以招待兩名客人，必須靠一座爬梯才能爬上

「高過庵」。

這座爬梯平時藏在田野間，以免人們任意進入茶屋，上次我去參觀「高過庵」，幸運地遇見在田裡耕作的藤森先生（我本來以為他是藤森教授的叔叔，後來藤森教授才說那是他父親），他熱心地從田裡找出爬梯，指引我們進入茶屋，在搖晃高聳的茶屋內，我體驗了藤森茶屋的空間趣味；極簡的空間內，卻有豐富的精神！

藤森照信教授最近在台灣居然也有一座

茶屋作品，那是接受台灣茶道朋友邀請，一同在新竹山區湖裡所建造的「忘茶舟」。這座茶屋以船屋的型態出現，造型怪異的船屋，必須不斷地划槳，否則船屋會因為重心不穩而偏離航道，藤森教授笑著說：「因為要不斷地划槳，忙到連喝茶都忘記，所以稱之為忘茶舟。」

藤森教授的小小茶屋作品，喚醒了人們內心對於建築的單純渴望，同時也讓住在工業化生產、庸俗住宅中的我們，對於建築有了另一層的省思。

48

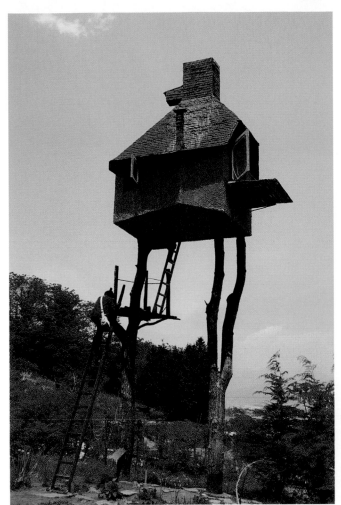

藤森教授在故鄉蓋了一座高聳如
樹屋般的茶屋——「高過庵」。

Tradition

07

火車便當的
移動樂趣

火車便當可說是鐵道文化的一部分，因為過去蒸汽火車的年代，火車旅行的時間冗長，必須要自備餐點果腹，因此方便又有特色的便當遂成為火車旅行的最佳選擇。

台灣過去的鐵道旅行，從北到南要耗費七、八個小時，早上出門，黃昏才能到達目的地，火車上販賣的圓形鐵盒排骨便當，就成了鐵道旅行中令人懷念的事物。昔日的火車服務十分周到，除了有鐵道便當之外，還有功夫了得的倒茶師傅，讓每個乘客都能享受熱茶，甚至還有列車小姐，其服務品質媲美現代的空中小姐。

關於火車便當的受歡迎，在台灣可能是因為懷舊，但是對於許多鐵道便當迷而言，在移動的空間中享受美食，可能是更令人感到興奮的事。詩人波特萊爾曾說：「移動讓我的靈魂引以為樂！」火車等於是一種移動的建築，在移動的空間中進餐，觀看車窗外移動的景象，有如看電影一般，又有如置身其中，一會兒在田野間賞花，一會兒又在海邊觀浪，是一種奇幻的野餐經驗。

火車便當文化來自於日本，因為過去便當保存時間有限，因此便當必須在當地製作、當地銷售，並且限量生產，限時完售，所以每個車站都只販賣當地的便

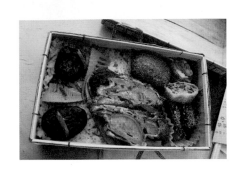

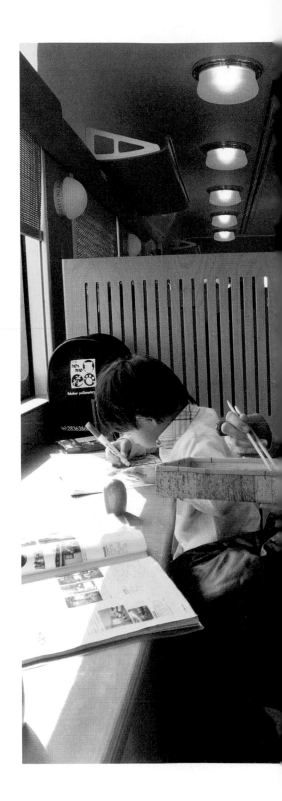

為了強調地方特色，每個地方車站販賣的火車便當，除了以當地特有食材製作之外，也在便當的外觀上下功夫，有的便當打開便會自動加熱，也有高級和牛便當，造型像一隻牛，便當蓋打開，還會聽到牛隻的叫聲。有些鐵道便當還附有熱湯，讓旅人可以在寒冷的天氣，享受溫暖的飲食。（大部分的日本便當都是冷的！）

當，形成一種地方特色。

就因為每個地方都有其特色鐵道便當，因此讓旅行增添了不少的樂趣，許多人在日本搭火車旅行，就是要到每個地方嚐嚐當地的特色鐵道便道。每年日本電視冠軍節目甚至還舉辦關於鐵道便當的競賽，參加者幾乎都吃遍全國所有車站的鐵道便當，比賽中有時會端出蓋著鍋蓋的鐵道便當，鍋蓋會在參加者面前打開一下，然後迅速蓋起來，參賽者從短暫一眼就可以辨識出這是哪個地方的鐵道便當，有些人甚至用聞的就可以知道是什麼地方的特色便當。

色，但是便利商店的興起，推出了許多地方特色便當的產品，因此變成所有地方都吃得到阿里山奮起湖便當，或是福隆便當，鐵道便當因此失去了地方限定性，台灣的鐵道旅行似乎也喪失了某一種樂趣。

移動的速度決定了鐵道便當的樂趣，鐵道便當的樂趣在台灣似乎越來越淡薄了，高鐵的超高速度謀殺了鐵道便當的慢活情調，使得鐵道便當迷只好前往日本尋找味覺與心靈的雙重滿足。

漫畫家櫻井寬甚至推出「鐵道便當之旅」漫畫作品，敘述一位鐵道便當迷周遊日本，吃遍各地便當的故事。其中關於搭乘火車的班次，以及各地鐵道便當的內容、食材，都描繪得十分詳細，也成為台灣鐵道便當迷，前往日本旅行的重要導覽。

台灣鐵道便當原本也保有這種地方特

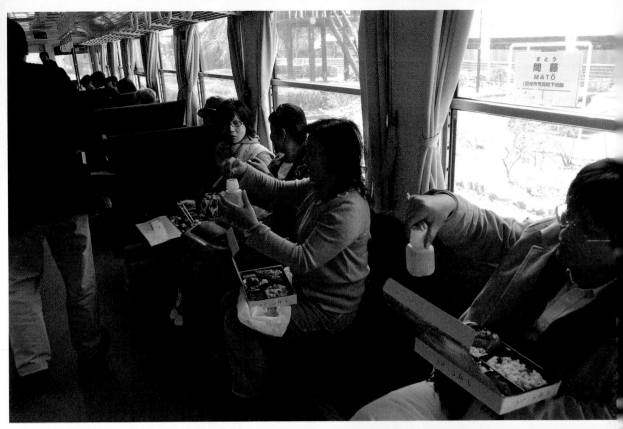

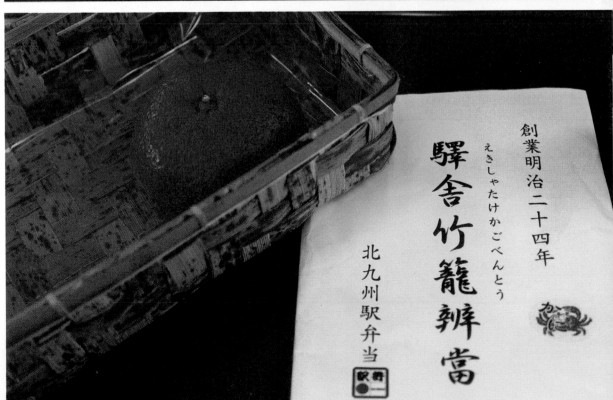

創業明治二十四年

えきしゃたけかごべんとう

驛舍竹籠辧當

北九州駅弁当

駅橘

08

貓街的懷舊美味

東京最令人著迷的地方，就是在這座城市裡，有著最前衛的地方，同時也存在著最懷舊的空間。

谷根千地區（谷中、根津、千駄木）是東京一處古意盎然的地區，「谷根千」這種地名的說法，源自於昔日幾位社區媽媽所創的社區雜誌，她們有感於這些老舊地區日漸凋零，老建築被拆毀、闢建停車場，因此創立社區性雜誌，希望藉此發揚老街的美好。這些社區媽媽的努力掀起了社區營造的熱潮，同時也讓谷根千老街社區起死回生，成為東京一處令人流連舊日時光的好地方。（南村落台北散步活動取名康青龍、溫羅汀，應該也是源自於這種取名方式。）

從 JR 日暮里站下車，就可以感受到一種緩慢的社區氛圍，出了車站、經過橫跨鐵道的橋樑，正式進入谷中地區，寧靜寬廣的谷中靈園就在左手邊，許多人很害怕靈園，深怕晚上會有殭屍爬出害

人，我卻不害怕，甚至很喜歡在春天到谷中靈園散步，因為春天遍植櫻花的墓園，美得像是另一個世界！而且遊人較少，才能夠在閑靜的時光中，體悟櫻花哲學。

谷中老街口有一段長長的階梯，黃昏坐在階梯上欣賞夕陽，是社區居民每天悠閒的活動，天氣好時，還可以看到壯麗富士山的身影，因此附近還有所謂的「富士見坂」；坐在階梯上，還可以發現許多悠閒躺臥、作著白日夢的貓咪，看著牠們悠閒的身影，不由得放慢腳步，讓習慣緊湊節奏的我們，放鬆心情，體驗老街的慢活生活風格。

貓咪這些年來，已經成為老街的重要代表，在谷根千的廣告文宣中，都可以看見貓咪的身影，日暮里車站地板上還貼

Tradition

有貓咪的足跡，引導遊客前往老街漫步地圖。整條老街也在近幾年來的規劃設計下，保留老舊建築，但是製作更具復古氛圍的招牌，甚至在屋頂上放置假貓作裝飾，真貓假貓充斥老街，讓許多愛貓族端著相機猛拍。

老街利用貓咪吸引了許多觀光客，而老街傳統的美食，也是老街吸客的重要元素，走在老街裡，空氣中飄散著炸物的香味，甜不辣、角煮玉子、燒鳥、串燒章魚腳、各式和菓子，每樣食物都藉著味覺將人們拉回童年的記憶裡。走一趟老街猶如藉著時光隧道回到昭和時期，而那些四處躺臥的貓咪，正如舊日時光的使者，召喚著我們回到老舊的記憶中。

所以下次到東京，你可以隨著貓使者的召喚，進入谷根千老街，享受一個有傳統美食相伴的懷舊午後。

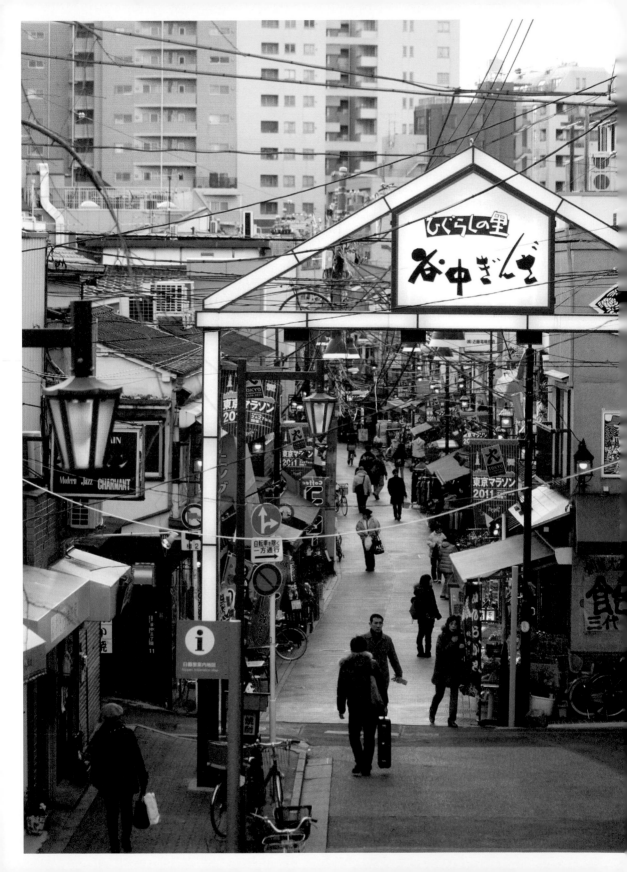

09
太陽餅的記憶

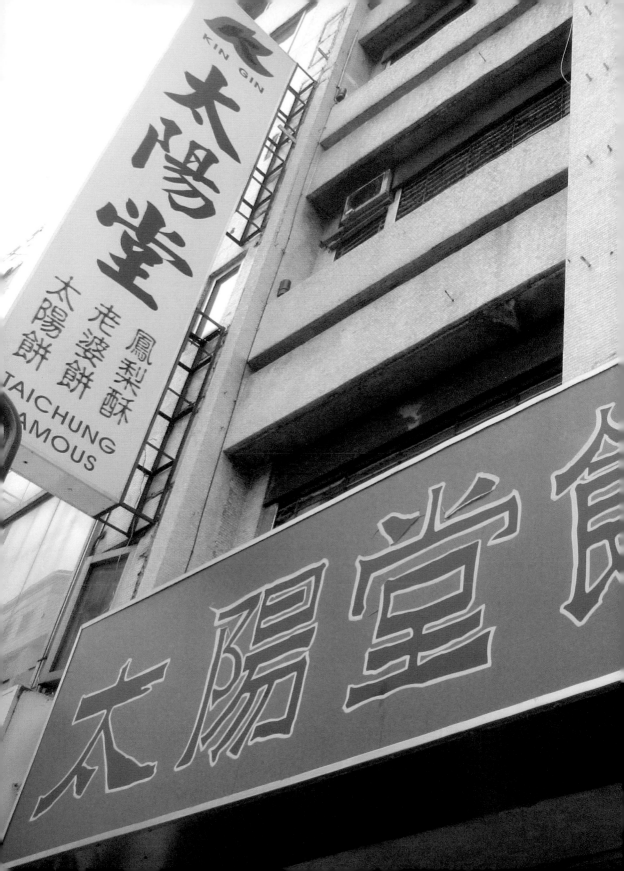

Tradition

台中太陽堂餅店無預警歇業，令人十分惋惜！特別是對許多人而言，太陽餅不僅是台中的特產而已，更是他們記憶中甜蜜而珍貴的部分。

我的外婆，前輩音樂家陳信貞女士，早年任教於台中女中，她也是合唱之父呂泉生的鋼琴啟蒙老師，住在台中合作新村內的外婆，每個禮拜總是會搭台鐵火車，帶著伴手禮來台北看孫子們，她的伴手禮不是別的，正是台中自由路太陽堂的太陽餅！

外婆帶來的餅，除了最常見的太陽餅之外，也有香酥的杏仁餅，以及太陽堂後來不再生產的麻糬，這種麻糬類似日本的豆大福，卻有著特殊的粉紅色外皮，內餡包的是花生，十分高雅。有時候粉紅色麻糬放在家裡冰箱兩三天，要食用時，用平底鍋乾煎至外皮焦黃，溫熱的麻糬，一口咬下，花生內餡還會爆漿，絕頂美味！

外婆與美味的太陽餅，遂成為我兒時對台中這座城市的記憶；外婆帶著那一盒太陽餅進入家門的景象，也成為我記憶中難以抹滅的畫面。

太陽餅酥脆的外皮，加上柔滑甜蜜的麥芽內餡，口感絕佳！吃太陽餅對於小孩子們也是一種高難度的挑戰，大人們總是要求小孩子在吃太陽餅時，要端著餅盒，盒蓋承接，免得酥脆的餅皮掉滿地。外

我永遠記得那盒帶著特殊設計感的餅盒，盒上有張圖案精美的紙張，然後用粉紅色的塑膠繩，捆紮得結實漂亮，這

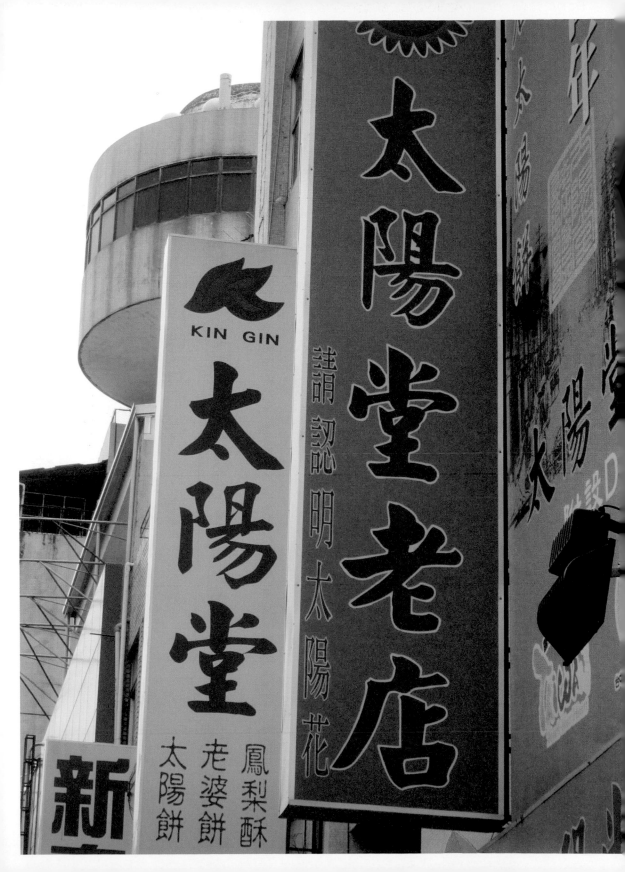

種簡單、實用的經典伴手禮盒，至今
還是少見。這樣的設計其實出自於前輩
藝術家顏水龍教授之手，顏水龍教授曾
擔任實踐家專（現實踐大學）美術工藝
科主任，實踐家專美工科即現在實踐大
學建築系、產品設計系的前身。

當年顏水龍教授承襲德國包浩斯精神，
強調實用與簡潔的美學，以及美術與工
藝，手做與理論結合的設計教育理念，
在當年傳統的美術教育體系中，並不是
那麼被接受；不過實踐家專創辦人謝東
閔先生倡導「家庭即工廠」等理念，與
顏水龍教授十分契合，因此他在實踐家
專的擔任教職的時間最長，也帶動了在
教學體制裡設置工廠、實際操作的理念。
顏水龍教授除了為太陽堂餅店設計餅盒
上的太陽花圖案，他也在自由路太陽堂
店內製作了一幅向日葵的馬賽克拼貼
畫，這幅畫還曾因為政治敏感，被店家
以木板封住多年，後來才又重見天日。
顏水龍教授的這幅向日葵拼貼畫、以及

他在台北日新戲院大幅的馬賽克拼貼
「旭日東昇」，還有劍潭公園的馬賽克
拼貼「從農業社會到工業社會」等，都
是台灣公共藝術發展歷史上很重要的作
品，很值得保留與維護。

不過隨著太陽堂餅店的停業，這些經典
的商業設計圖案作品，也隨之消失無蹤。
我走在台中街頭，雖然看見滿街寫著「太
陽餅」的招牌，卻已經尋不著我的童年
美味記憶以及關於外婆的種種；台中這
座城市，對於我而言，只是一座患了失
憶症的悲情城市。

自由路二段

23

中區
公園里

自由路二段

23

10
圓環之死

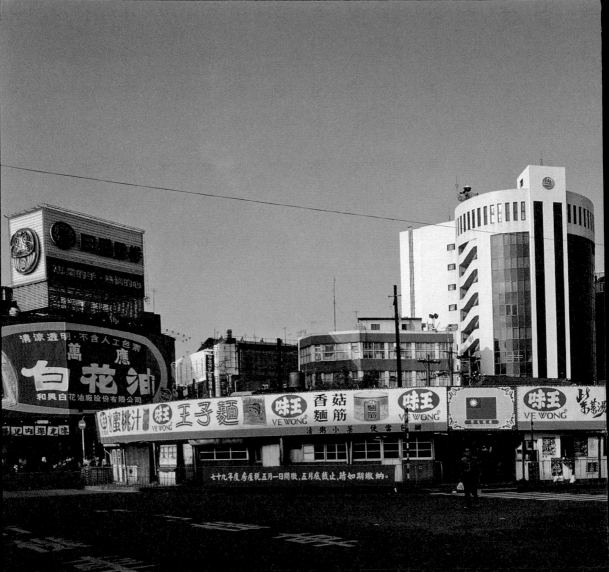

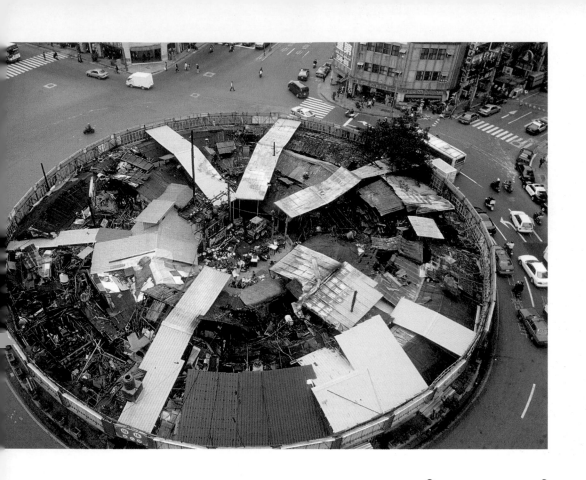

Tradition

這裡原本是一座奇特的城市空間，在數條道路交錯點，形成一個圓形、孤島般的場所；庶民小吃攤的聚集，讓它散發著一股魔力，吸引著市民們穿越車流，進入這個圓形的空間場域。

世界上大多數的圓環上，都豎立著銅像、紀念碑或只是噴水池，設計者希望藉此建立城市美學上的視覺焦點；但是台北市的圓環卻是一堆違章攤販建築，各自烹煮著各式各樣的庶民小吃，平民化的價格，散發著熟悉的香氣，市民們穿著短褲、夾腳拖自在來去。這些食物的美味逐漸形成市民們的城市記憶，甚

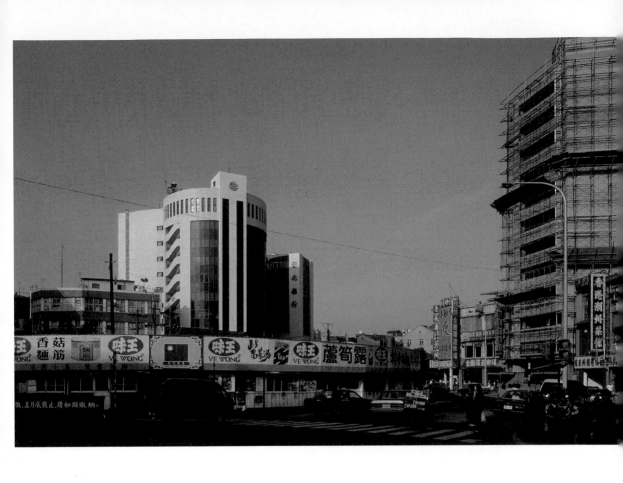

至當他們去國多年，一回到台北，就想直奔圓環，去滿足味蕾的長久渴望，圓環儼然成為他們對這座城市的「味覺地標」。

這樣的城市地標自然不是官方心目中的模範地標，在市政當局眼中，這個圓環中的違章攤販群，是城市破敗、落後的象徵，也是醜陋急需被革新的標的。因此他們決定改造圓環，讓這座歷史悠久、世界聞名的美食地標，蛻變成一座光鮮亮麗、令他們感到驕傲、有面子的新建築！他們剷平原來的圓環，找來建築師另外設計一座圓形的玻璃帷幕建築，並且將圓環從原有位置移到路邊，沒想到這樣的決定卻註定了圓環的死亡，讓圓環走向萬劫不復的末日。

改造後的圓環其實已經死亡，失去了靈魂，光鮮的建築外表，猶如替死屍穿戴華麗的壽衣，並沒有辦法讓它起死回生，圓環也因此失去了其吸引人的神奇

魔力，從此不再有人潮湧入其中。市政當局眼見這座耗費鉅資打造的圓環新建築，竟然無人光顧，甚至幾乎淪為玻璃廢墟，數度挹注鉅款，希望為它重新找回生命力，可惜這些努力都歸失敗，圓環終究只是一座巨大的圓形錢坑。

現代城市改造傳統市場的案例很多，真正成功的也不少，這些年來最知名的案例，應該是西班牙巴塞隆納市區的聖卡特納市場（Santa Caterina Market）。這座傳統市場更新案競圖由巴塞隆納天才建築師米銳拉斯（Enric Miralles）與其建築師妻子共同贏得，他們保留了原本市場的部分建築立面及平面擺設方式，另外加上一座巨大起伏如波浪般的彩色大屋頂，充滿了加泰隆尼亞的本土文化色彩，也顧及了當地市民的傳統習慣，同時讓觀光客可以舒適地融入其間，一同體驗當地傳統市場的庶民文化。

這樣一座新舊建築融合的市場，為當地注入了活力，同時也帶動了附近社區的都市更新。可見一座傳統市場的更新改造，並非只著重於建築物硬體的改變與興建，如何保有其文化生命力，才是其是否能成功的重要關鍵，台北市圓環改建與士林夜市改建都是規劃者漠視庶民生活文化的失敗案例，令人十分失望！

圓環在數度改造，卻依然失敗之際，最近又有業者投資，希望引入這幾年流行的「保庇舞」風潮，打造一座具台灣文化色彩的流行觀光商場。這樣的規劃，雖然大膽又富創意，但是能否真正讓圓環起死回生，我卻不表樂觀；因為這樣的保庇文化創意，雖然可能將吸引眾多觀光客湧入，但充其量只是表現出台灣膚淺的流行風潮，猶如迪士尼樂園般，複製出大量虛假的文化符碼，並未與庶民真實生活有所連結。

對於台北市民而言，記憶中那座充滿美食滋味的老圓環，其實早就已經死亡，永遠再也無法重現了！

11
傳統市場的再生

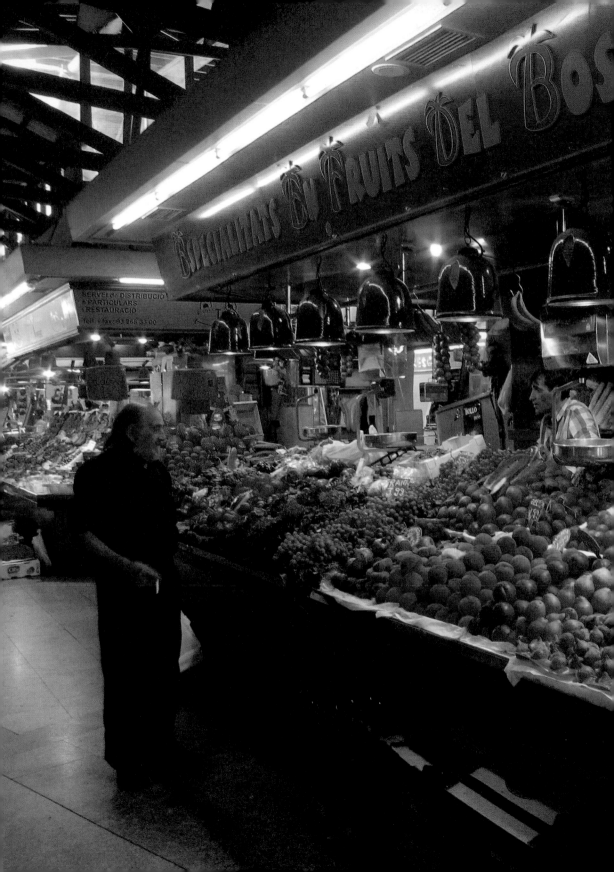

傳統市場一直是旅行者對一座城市最有興趣的場所之一，因為傳統市場呈現出城市居民生活的真實面貌，同時也充滿了當地居民的味蕾喜好，到傳統市場逛遊，嚐嚐傳統市場的道地美味，才算是真正認識這座城市！

這些年來，隨著城市的高度發展，富有歷史感的傳統市場，更成為城市觀光吸引人的賣點之一。人們到高科技的東京旅遊，就會想到築地市場，看看日本料理店的生魚片是從哪裡來的，也會在築地市場周邊的攤商品嚐最新鮮的漁獲料理。；許多城市即使沒有大型的傳統市場，也會打出「朝市」作為觀光景點，

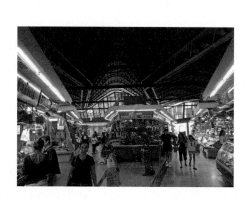

讓觀光客去看看城市居民的真實生活。為了迎合傳統市場的觀光化，世界上許多城市都試圖去改造傳統市場，不過這些年來最知名的成功案例，應該是西班牙巴塞隆納市區的聖卡特納市場（Santa Caterina Market）。

這座傳統市場更新案競圖由巴塞隆納天才建築師米銳拉斯（Enric Miralles）與其建築師妻子共同贏得，他們保留了原本市場新古典主義的部分建築立面及平面擺設方式，另外加上一座巨大起伏如波浪般的彩色大屋頂，那座大屋頂充滿了加泰隆尼亞的本土文化色彩，上面貼滿了色彩繽紛的瓷磚，與西班牙人的陽

光熱情十分搭配；其實我本來對於這座
屋頂的顏色有些納悶，但是當我進入市
場裡，看見水果攤上擺滿了五顏六色各
式鮮豔地中海水果，我立刻就瞭解了建
築師的企圖。

事實上，整個市場改造後雖然變得比較
乾淨新穎，但是整體擺設方式與攤位平
面，幾乎還是與傳統市場相近，仍舊是

擠滿貨物，充滿複雜與豐富的趣味，市場內甚至有庶民氛圍的料理餐廳，輕巧的 tapas 小酒吧，以及價格便宜的咖啡店，對於觀光客而言，十分經濟又方便，甚至還設有免費的 Wi-Fi 無線網路系統。

市場後方原本的老人公寓也納入了市場整建的範圍，建築師米銳拉斯巧妙地將老人公寓與市場的大屋頂結合在一起，讓社區老人仍然可以住在他們所熟悉的市場邊，不至於被驅趕到陌生的地區。

聖卡特納市場的改造，不僅顧及了當地市民的傳統習慣，同時也讓觀光客可以舒適地融入其間，一同體驗當地傳統市場的庶民文化。

PART2

ART

舌尖上的藝術花朵

01

生魚片料理店的
機械飛魚

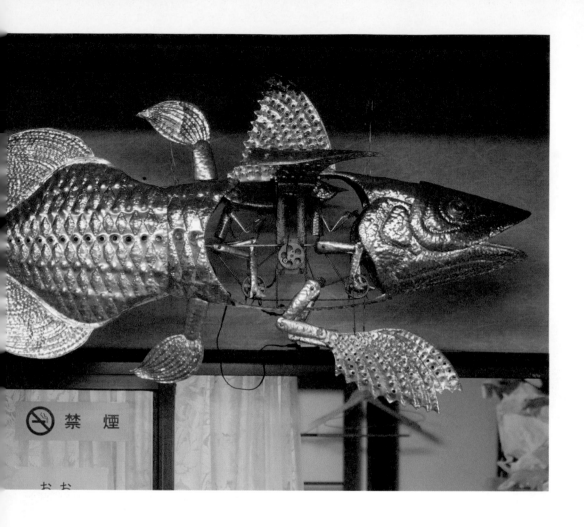

夏天的瀨戶內海，最適合搭上渡船，登上未知的小島，進行探險般的旅行，傳說中的桃太郎也是在這片水域上的島嶼活動，他搭船經過許多島嶼，在犬島找到了一隻猴子，後來又找到一隻雞，陪伴著他前往鬼島（女木島）打擊魔鬼。

今夏的瀨戶內藝術祭將在七座島（犬島、男木島、女木島、直島、小豆島、大島、豐島）上熱烈展開，遊客們可以像桃太郎一般在各個島嶼間探險，找到藝術靈魂的陪伴，打敗無聊的人生與無可救藥的輪迴命運。

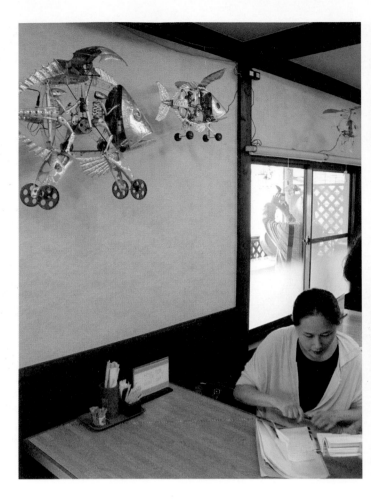

此次藝術祭由天才策展人北川富朗所策劃，他延續新潟大地藝術祭的精神，希望為這些散佈在瀨戶內海中的偏僻孤島，找回土地的自信與價值，同時也讓藝術在鄉土茁壯，綻放出新的生命力。

七十多位來自世界各國的藝術家，選擇在不同的島嶼中創作，他們必須與居民溝通、搏感情，最後一同合作打造出彼此都滿意的作品，這樣的過程，本身就充滿著社會意義與藝術價值。

男木島是這次瀨戶內國際藝術祭七座島嶼中，最令我心動的島嶼，這座島嶼山勢陡峭，平地不多，缺乏耕作的空間，島上聚落集中在港口邊的山坡上，因此過去居民生活一直都很貧乏，甚至曾經租借牛隻給外島耕作，用以換取糧食。島上聚落集中在港口邊的山坡上，住家層層上疊，從港邊延伸到山坡上，有如海上的九份聚落一般，卻沒有九份今天的庸俗與商業化。

山坡聚落中，交錯曲折的巷弄，充滿了

85

迷宮的趣味；石砌的坡坎上，建造著黑瓦的民居，讓整個聚落瀰漫著幽古的懷舊氣息。位於男木島上的「円」食堂，是一家位居山坡上的地魚料理店，也是男木島唯一的一家餐廳，對於小豆島居民而言，是他們平日放工後打打牙祭，與居民共同聯絡感情的好地方，加上小料理店的魚都是島民的漁獲，既新鮮又好吃，因此成為了島上味覺的共同地標。

藝術家井村隆十分瞭解這家料理店對島民們的意義，因此選擇在這座料理店創作，他以他所擅長的金屬機械裝置，製作出一隻隻金屬魚，這些魚一方面十分

類似料理過後的生魚片；一方面也像是飛行在空中的魚狀飛行器，因為這些魚被吊掛在天花板，身上有許多切割後的開口，猶如被切割後的生魚片，而開口內居然有著魚頭人身的人偶，駕駛著整艘飛魚太空船。

最厲害的是，井村隆的機械裝置都會轉動，令人看了目不轉睛，而其科幻兼具超現實主義的色彩，特別讓人著迷！如今這間料理店已經成為男木島遊客的歇腳咖啡館，坐在店內望著頭上呼呼作響的機械魚裝置，好像它即將飛往男木島的港口外，旅行的感覺忽然濃厚了起來！

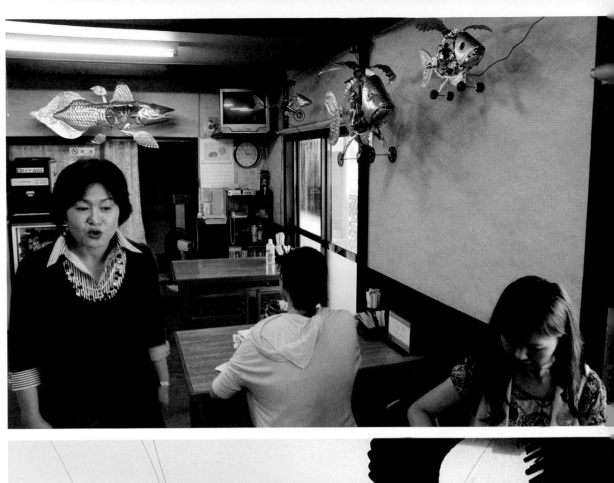
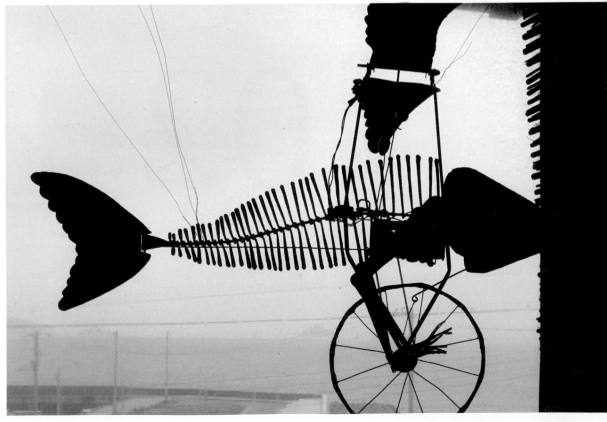

02

美術館裡的
美味關係

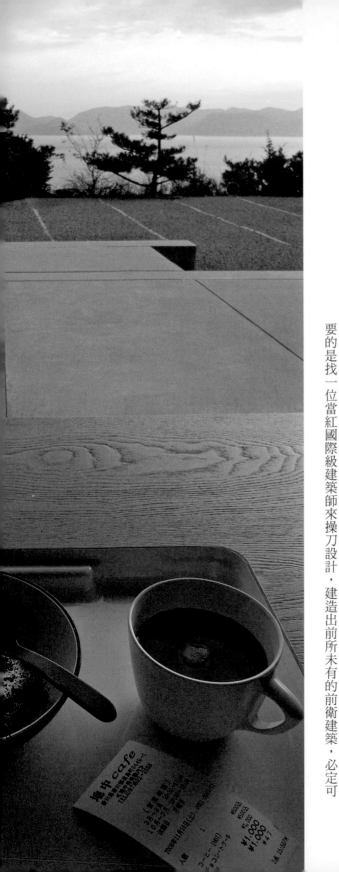

這些年來，全世界建造了許多美術館，並不是因為人們藝術水準突然提升了，也不是因為主政者突然感悟到藝術對人生有多重要；城市之所以積極建造美術館，最大的原因是因為，美術館已經成為城市經濟學與政治學的重要籌碼，是政府描繪城市美好願景的重要道具，甚至更難聽的說法，是炒作土地的騙術障眼法。

不可否認的，的確有一些城市，因為建造美術館，翻轉了城市的地位與命運，西班牙畢爾包古根漢美術館所帶來的「畢爾包效應」，以及日本金澤二十一世紀美術館所產生的「金沢效應」，都是讓城市主政者羨慕又亟欲效尤的成功案例。因此國內許多政治人物也十分迷信這樣的「美術館神話」，總認為美術館內容並不重要，重要的是找一位當紅國際級建築師來操刀設計，建造出前所未有的前衛建築，必定可

90

以為自己及城市帶來經濟與政治上的改變。

事實上，殘酷的真實情況告訴我們，大部分的美術館都處於長期虧損的情況，單靠門票根本無法應付一般開支，必須仰賴各界的贊助支持才能生存；也因此所有的美術館都努力開闢財源，希望能盡量作到財務收支的平衡。

所以美術館這幾年的策略，著重在美術館餐廳、咖啡店，以及紀念品部的經營，他們花最多的錢在紀念品部與餐廳的整修，並且在新美術館設計時，就將美術館景觀最好的區域規劃為餐廳及咖啡店；美術館的參觀動線最後也都導向紀念品部，讓參觀者最後可以掏錢購買美術館商品。

倫敦泰晤士河南岸的泰德美術館，當初是以發電廠重新改造而成，其最頂層規劃為美術館餐廳，擁有可以眺望整個泰晤士河景，以及對岸聖馬丁大教堂的宏偉景觀；日本香川縣立東山魁夷美術館位於瀨戶內海旁，其美術館咖啡廳景觀絕佳，可以欣賞瀨戶大橋的壯麗景色；東京國立新美術館大廳，餐廳特別設計在一座高起的平台上，用餐時視野景觀獨特，同時也可以接受他人羨慕的眼光，更厲害的是請

Art

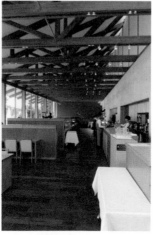

來國外米其林餐廳主廚，讓東京貴婦人趨之若鶩，每天十一點鐘就排隊等待進入。

位於直島的直島美術館，由安藤忠雄設計，其餐廳也有米其林主廚的進駐，顧客可以一邊享受美食，一邊眺望海景，經歷一場味覺與視覺的雙重美學饗宴。

日本雜誌甚至製作專輯，介紹氣氛良好的美術館餐廳，以及其美術館特有的菜單，這些菜單配合美術館特色，製作出與眾不同的美麗餐點，讓民眾到美術館，不僅在視覺上得到滿足，味覺上也能享受到美感經驗。

台灣的美術館餐廳一直都是招標來的簡陋食堂，其位置多位於美術館死角或地下室，餐點也流於粗糙無特色，民眾在享受高檔藝術品之餘，卻只能食用三流的餐點，這樣的美學經驗反差實在太大，不論是從美術館經濟學，或整體美學體驗上，台灣的美術館都有提升的空間。

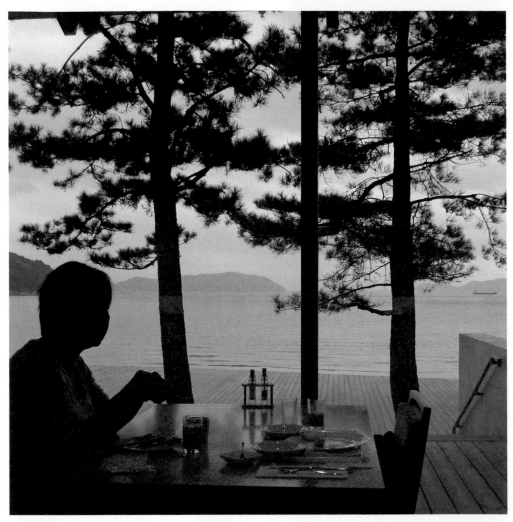

03

萊特的咖啡館

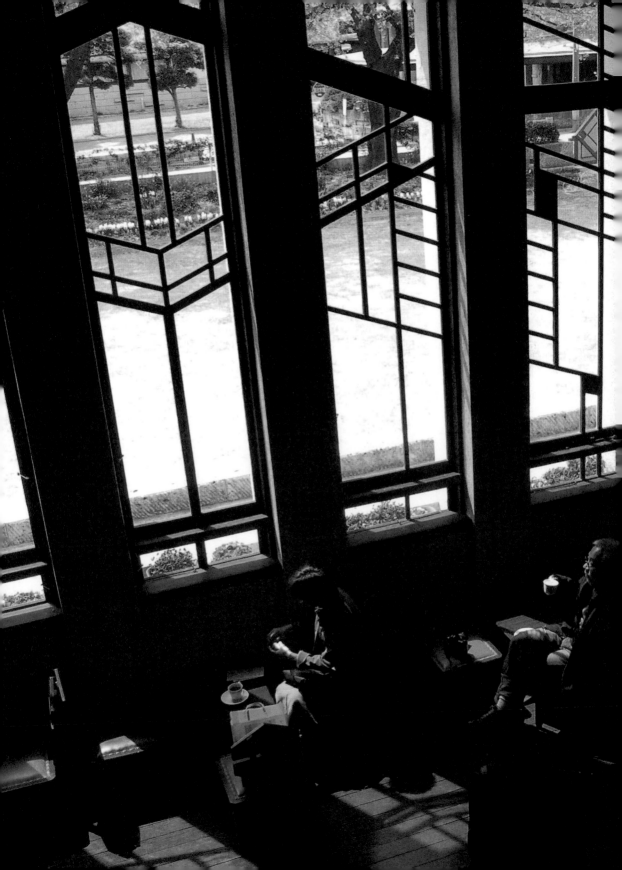

建築大師萊特（Frank Lloyld Wright）的作品，在世界各地都被當作是寶貝來對待，任何城市只要有萊特的建築作品，就會被視為國寶般，好好維修珍惜，成為重要的文化財。

東京池袋的自由學園明日館，是美國建築大師萊特遺留在日本的重要建築之一，之前東京最大的萊特建築是聞名的帝國飯店，但是飯店早已改建，漂亮的門廳建築被移置到名古屋的明治村裡。

自由學園明日館原為一女子小學校，創辦人羽仁吉一夫婦為虔誠基督徒，他們有鑑於日本婦女當年的社會地位低落，希望藉著教育改變日本婦女地位，因為聖經上說：「你們必曉得真理，真理必叫你們得以自由。」所以將學校取名為「自由學園」，並且請來美國建築師萊特，為他們設計女子小學校。

如今自由學園明日館在整修維護後，開放讓人參觀，不過這座歷史建築不像一般博物館，不能碰、不能吃東西，甚至不能喧譁活動，在這座建築裡，居然可以悠閒的喝咖啡，也可以承租辦活動，甚至舉辦婚禮。試想，一生重要的婚禮，可以在建築大師萊特的房子裡舉行，是何等值得紀念的事！

自由學園明日館裡，除了教室之外，也有漂亮的餐廳，以及寬敞的大廳，室內的桌椅為了配合小學生，尺度都比一般桌椅小一號，但是精緻的木頭小桌子、小椅子，都是建築師萊特為小學生精心設計的，在這裡舉辦婚禮，可以在大廳舉行儀式，然後到餐廳享用喜宴，只是桌椅都小了一點，不過因為是大師萊特的作品，大家也都

不會在意，而且覺得很榮幸！

對於一般參觀者而言，只要買了門票及咖啡券，都可以進到明日館裡喝咖啡，對附近居民而言，這裡可說是一家安靜又有氣質的藝術咖啡館。特別是坐在大廳小木椅子上喝咖啡，咖啡香伴隨著萊特建築的古老木頭香味，看著午後光線從萊特設計的花窗射入，一切顯得親切、舒適及安詳。

想像著當年那些小女生們，坐在為她們高度設計的椅子上，舒服的用餐求學，她們心裡一定充滿了開心與感謝！畢竟從來沒有人好好地為她們設身處地的著想過。

我想到萊特曾說：「建築和人一樣，首先要真誠、真實，然後還要盡量做到親切和讓人喜歡。」

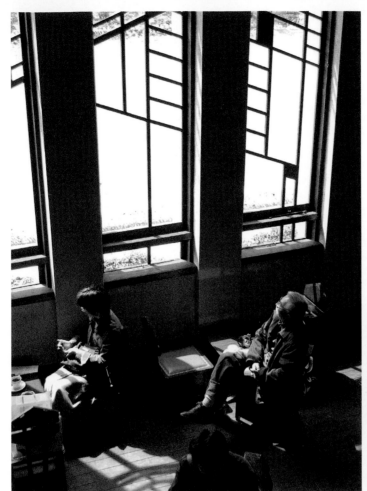

Art

04

A TO Z 小木屋

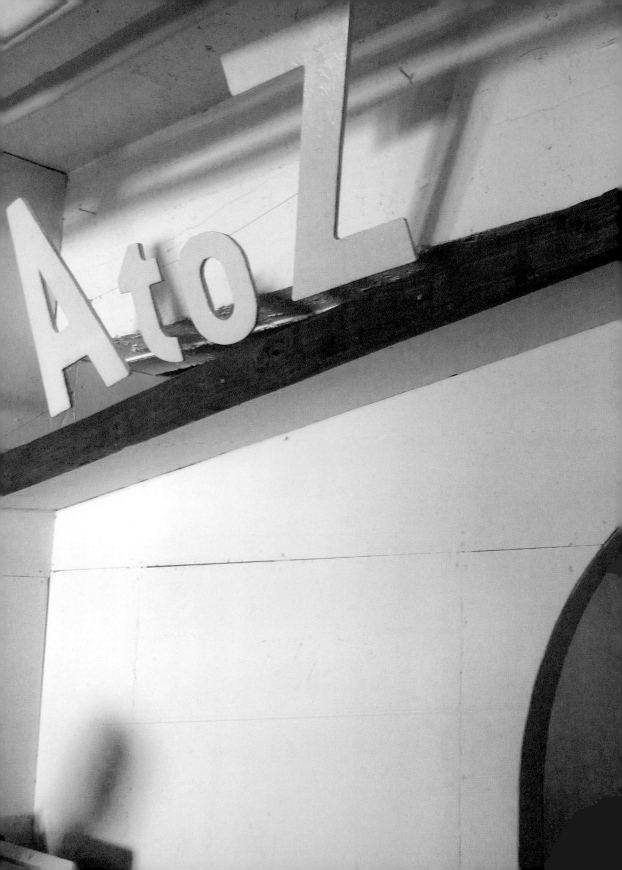

日本知名藝術家奈良美智畫筆下的小女孩，成功地擄獲了全球藝術愛好者的心，因為這樣的小女孩，帶著無辜又有點邪惡的表情，似乎反映出許多人內心隱藏的情緒；事實上，這個小女孩也是奈良美智成長過程中的某些心情寫照。

奈良美智之所以受全球粉絲的喜愛，是因為他一直保有赤子純真的心，即便是已經名聞全球，他還是經常一副靦腆害羞的樣子，從不會為名利雙收而展現出暴發戶的霸氣凌人。他成名後也沒有因此變成富豪打扮，仍舊是樸素的牛仔褲裝扮，甚至依舊在鐵皮屋的工作室奮力創作。

他每次在世界各地展出時，都會在展場建造一座小木屋，用來陳設他的插畫與物件，這一棟棟小木屋是他與graf設計團隊共同合作，利用當地撿拾來的廢棄木材，打造出的簡陋小木屋，每次展出搭建的小木屋都不一樣，也有許多當地的義工參與協助建造，每次展覽結束後，大家就一起喝啤酒慶功，然後放一把火把小木屋燒掉！

二〇〇四年奈良美智在台北當代美術館展出時，也蓋了一座小木屋，當時也有許多國內義工參與建造，小木屋被佈置成奈良美智的工作室，簡陋卻又溫馨；他曾經表示，只有在他小小的工作室內，

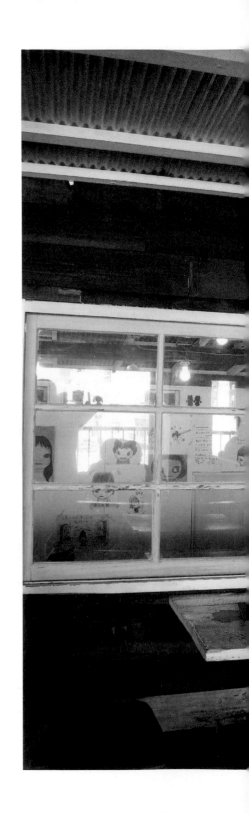

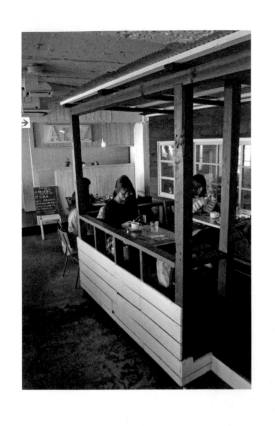

才會讓他感到最自在愉快！而且這樣的小木屋讓他沒有忘記自己的初衷。

二〇〇六年奈良美智與 graf 設計團隊在東京南青山，特別開設了一家「A to Z cafe」，店內依照展覽方式，建造了一座小木屋，讓奈良美智的粉絲們常常可以一睹小木屋的真面目。「A to Z cafe」供應簡餐、咖啡飲料，天天吸引全世界藝術人士聚集此地，在這裡特別能感受到一種純真的心情，讓人可以卸下城市文明的虛偽與防衛。

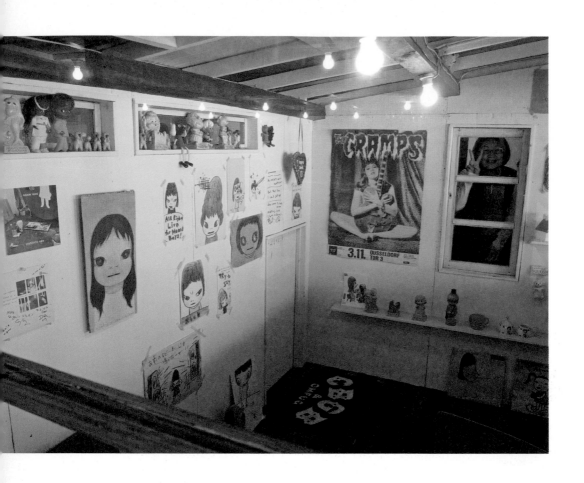

在「A to Z cafe」中四處張望，看見壓克力作的 PEACE 圖案中，裝著許多人親手做的布娃娃，奈良美智的小娃娃圖像也出現在小木屋中，粗糙的廢棄建材呈現出樸質的美感，帶著親切與溫潤的觸覺，也讓人想起兒時記憶的某些片段。

我在小木屋牆上發現了一句塗鴉文字，寫著「NEVER FORGET YOUR BEGINNER'S SPIRIT！」或許這就是奈良美智一直提醒自己，也提醒大家的話，就是「永遠不要忘記你的初衷！」

Art

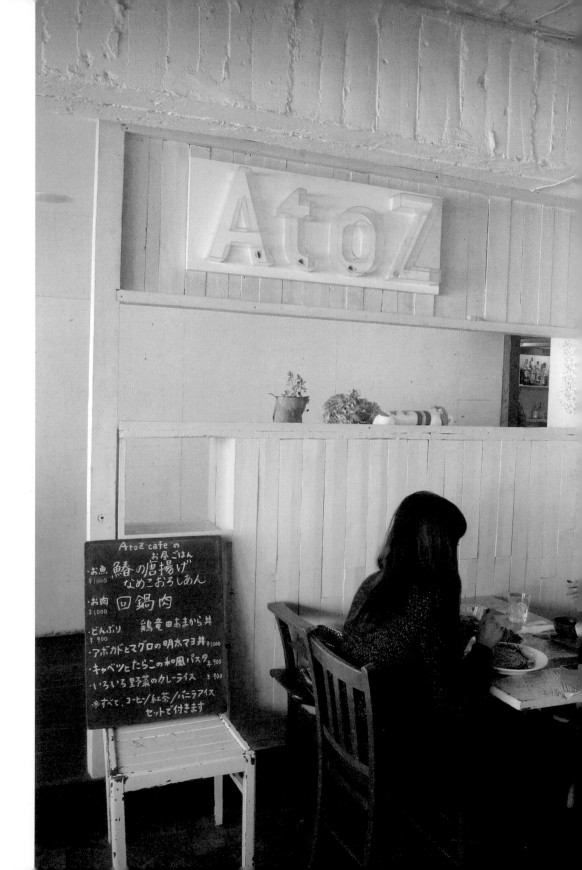

05
藝術病毒可樂機

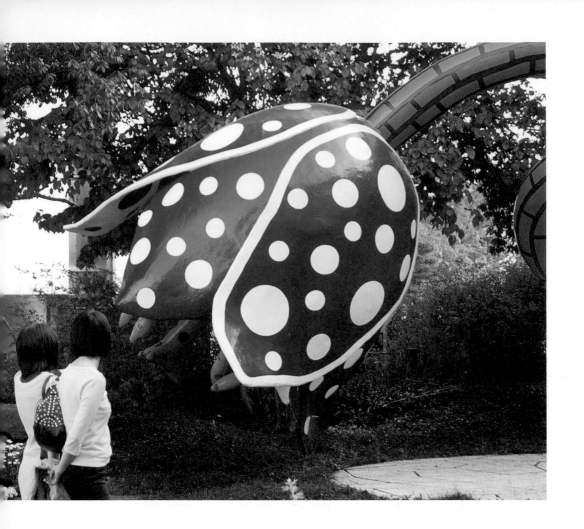

我一直認為藝術是有傳染性的，就像是一種強力的病毒般，會影響整個地區或人群，藝術家草間彌生的作品就是最好的例子。這位喜歡圓圈點點的老太婆，精神狀態曾經很不正常，不過這種奇特的精神狀態，轉化成創作能量，形成草間彌生特有的藝術創作。

草間彌生過去創作一顆黃底黑點的「南瓜」，風靡全球，不僅曾經來台北展出，如今更永久放置在直島美術館海岸邊的

堤防上，當作是進入直島美術館的歡迎地標物。後來「南瓜」開始進化成紅底黑點的新品種，草間彌生特別在直島渡船碼頭旁，創作了一顆可以進入的新南瓜，猶如一座生物化的建築異形。

事實上，草間彌生的老家就位於松本市，家裡經營育苗及採種的生意，因此她從小就與花草、溫室為伍，草間彌生小時候喜歡帶著素描簿去花圃寫生，但是有一天，她開始發現一朵朵的菫花，變成一張張的人臉，開口跟她說話，而且聲音大到她的耳朵發痛，嚇得她拔腿就跑，可是一路上除了花草會對她說話之外，連路邊的野狗也會跟她說話，她飛奔回家，躲在衣櫥裡，慢慢心情才平靜下來，腦子裡卻不知道這些事是作夢，還是真的。

草間彌生開始把她所看見的事物畫下來，在《無限的網：草間彌生自傳》一書中，草間彌生一篇〈菫花妄想〉的文

字中描述：「有一天，我的聲音突然變成菫花，鎮定下來，屏住呼吸，真的嗎，一切，今天發生的一切。」這些幻覺逼使她不得不用繪畫創作來對抗她的奇特精神狀態。

她在紐約流浪的日子，開始畫著數百萬個點點，她一開始創作，就會畫得天昏地暗，也不吃也不喝，陷入一種失控的狀態。那些點點從畫布一直延伸到桌子、再延伸到地板、牆壁，最後畫到自己的身上，不知不覺整個世界都被點點所構成的「無限之網」所佔覆蓋。

草間彌生的圓點點好像一種「藝術病毒」，不斷的衍生蔓延，不僅在直島的南瓜上，也出現在一台迷你‧奧斯汀的車上，甚至蔓延至老家松本市的美術館。

位於松本市區的市立美術館門口，就出現一叢「異形怪花」，怪花由草間彌生設計，佈滿紅底白圓點的大花苞垂下，好像即將吞噬路過的遊客。

可怕的圓點點繼續在美術館中蔓延，連一台可樂自動販賣機也不放過，原本可樂就是紅白兩色，如今染上草間彌生的藝術病毒，整個販賣機都像發紅疹子一般，呈現紅底白圓點的面貌，更可怕的是，連裡面的可樂罐子也染上病毒，統統呈現紅底白點的外觀。

我買一罐紅底白點的可樂，喝的時候心中有些怕怕，因為很擔心自己喝了這罐奇怪的可樂，會不會也中了草間彌生的藝術病毒，全身變成紅底白點點？

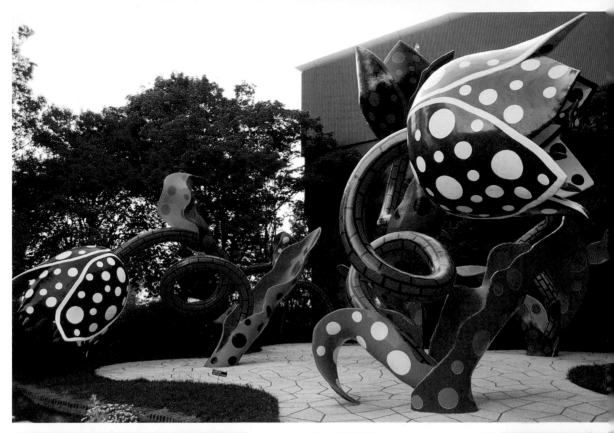

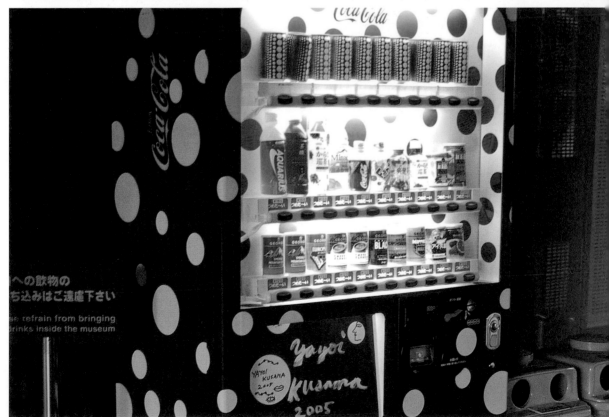

06

美術館裡的
現代茶屋

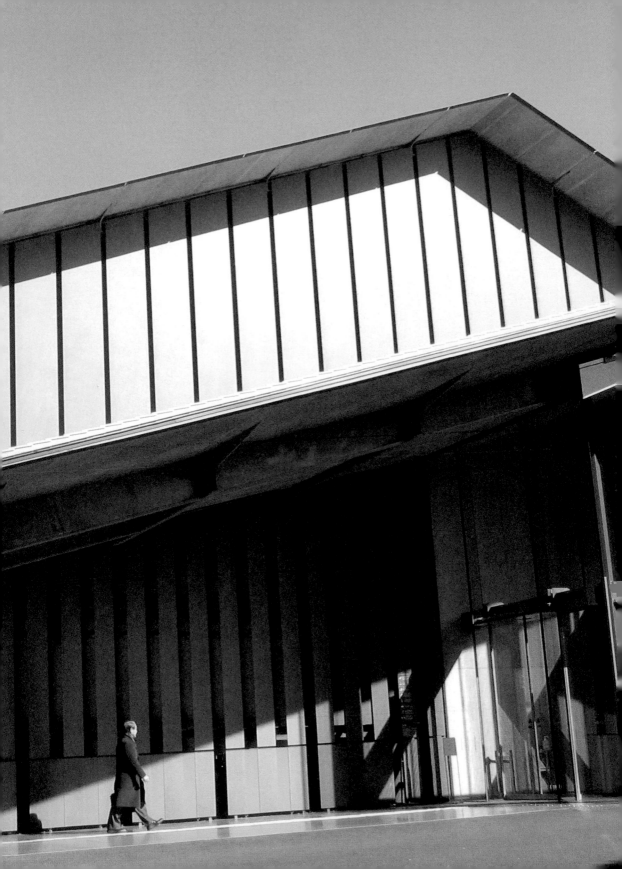

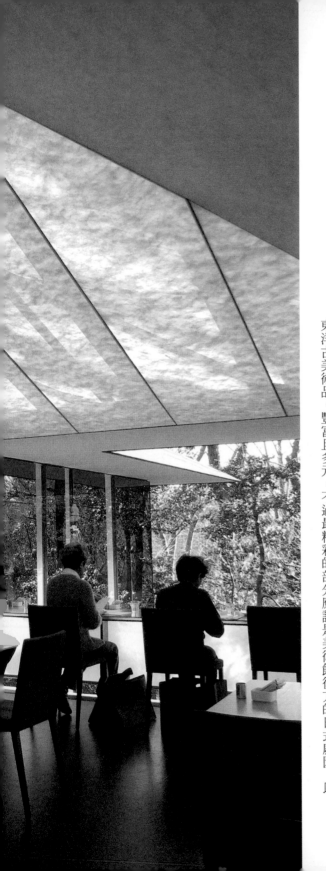

這些年來，美術館為了維持財務運作正常，無不加強美術館的紀念品販賣部，以及餐廳咖啡店的空間，希望從這個部分的營收，為美術館財務帶來彌補。因此從建築規劃上來看，幾乎所有新設計的美術館，都把景觀最好的空間，留給咖啡店或餐廳；到美術館的咖啡店喝咖啡，更成為參觀美術館過程中，與「美」相遇的具體實踐。

東京南青山的根津美術館，是一座低調沉靜的美術館，由建築師隈研吾所設計，延續其傳統日本格柵美學，建築物黑色的基調，搭配素雅的翠竹植栽，低調又樸實，頗能符合日本茶屋的「侘寂」哲學。美術館內展示著近代實業家根津嘉一郎收集的東洋古美術品，豐富且多元，不過最精彩的部分應該是美術館後方的日式庭園，以

114

及庭園內的幾座茶屋，在寸土寸金的南青山地區，能夠擁有這麼一大片園林，猶如一座世外桃源，令人不敢相信。

根津美術館庭園中的茶屋多以傳統方式呈現，樸實的自然建材，錯落的石燈籠與石塔，讓這座庭園充滿了不期而遇的遊趣；但是其中的美術館咖啡店（NEZUCAFÉ）則是一座素雅的現代建築，是美術館遊客不容錯過的地方，這座咖啡館隱身在庭園森林裡，猶如一座現代茶屋一般，黑色極簡的外表，除了格柵條紋的表現之外，就只有樹枝的光影在壁面上表演。

建築師隈研吾擅長以日本傳統元素，作為空間設計的主題，不論是「土」、「木」、「竹」、「石」等，都能帶給人們一種單純的日式傳統美感與空間精神，在根津美術館的庭園咖啡店裡，「紙」成了最主要的空間元素。

內部天花板以和紙裝修，坐在咖啡店內，可以看見柔和的光線從上方透入，樹枝的光影變化，映照在天花板的和紙上，成為一個午後令人矚目的視覺焦點；明亮的落地窗外則是優雅的日式庭園，參觀者可以一邊喝著咖啡，一邊安靜地欣賞庭園樹

Art

木，那一刻的安詳與寧靜，常常令人忘記自己其實是身在繁華熱鬧的東京市中心區。

到根津美術館的參觀者，若只是蜻蜓點水、到此一遊，實在無法真正領略到這座美術館的「美」；唯有走入美術館的庭園，進到建築師隈研吾所設計的現代茶屋中，好好安靜地喝杯下午茶，讓自己沉浸在緩慢的時空裡，然後你才會體驗到「被美撞了一下」是怎樣的一種感覺。

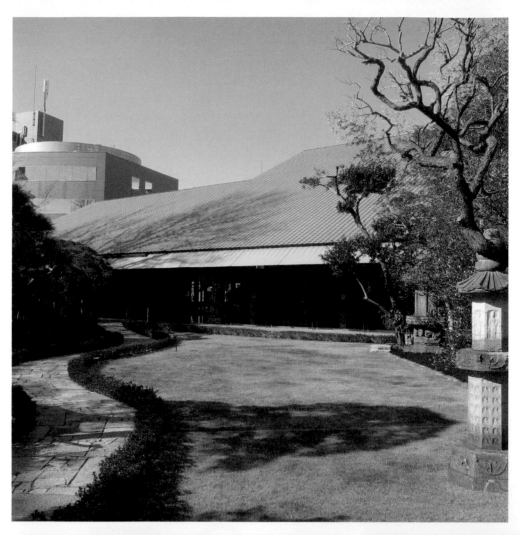

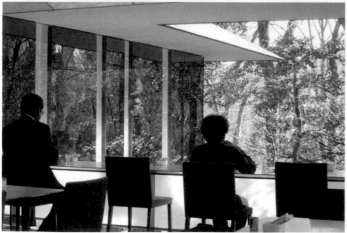

07
鴨川畔的一條魚

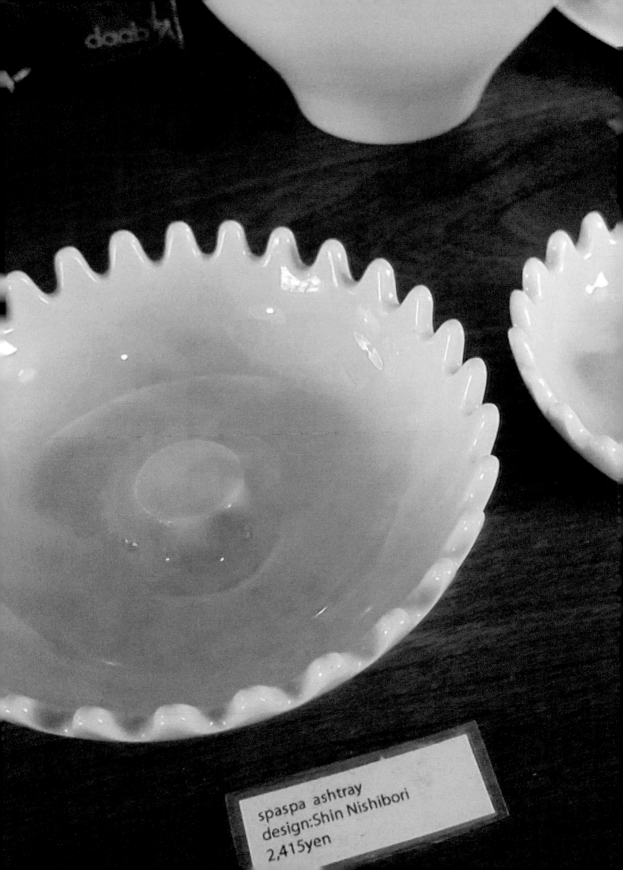

spaspa ashtray
design:Shin Nishibori
2,415yen

京都的老咖啡館很多，但是富現代設計感的咖啡店卻比較少見，efish 是一間現代感十足、而且可以讓你安靜一個下午的地方。

沿著高瀨川南行，一路上櫻花嬌豔動人，溪畔的餐廳商家也多熱鬧喧譁，這種繁華景象一直要到過了五条大通之後，才整個安靜下來。在這裡，高瀨川逐漸與鴨川靠近，而 efish cafe 就位於中間一小塊地上，很難找到這麼奇妙的咖啡店，前面是小溪，後面則是寬闊的鴨川。在這裡已經感受不到京都作為旅遊城市的混亂與俗豔，有的只是溪水滌淨後的清幽及空靈。

據說咖啡店之所以稱為 efish，是因為靠近五條通旁，e 正是英文字母第五個字；而這附近昔日的花街都會在門口擺個養著金魚的魚缸，因此就把店名稱為 efish。有趣的是，招牌上畫著一隻黑貓，想著要吃魚，似乎暗喻著「efish」其實就是「eat fish」。

efish cafe 改自於一棟三層樓的房屋，一、二樓是咖啡店及 pub，三樓則為設計工作室，店主人其實是有名的工業設計師西崛晉先生，店內的大小事物，燈飾、沙發、杯盤、碗碟多出自他的設計，其中最有名的是水花濺起的 spaspa 菸灰缸，牆上陳列許多他設計的產品，讓

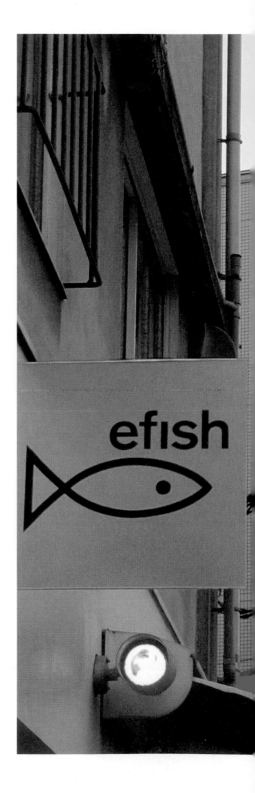

喜愛者可以購買回家。

大部分的顧客總是安安靜靜地，坐在靠窗的位子邊，望著鴨川的流水，內心默想著。對於喜歡稍微熱鬧一點的顧客，可以到二樓，猶如居酒屋般的吧台，在這裡有現做的下酒菜，可以和親切的吧台小姐聊天，是上年紀的顧客喜愛流連的地方。

鴨川與高瀨川是京都最浪漫的兩條河流，這兩條河流，一條是天然的河川，

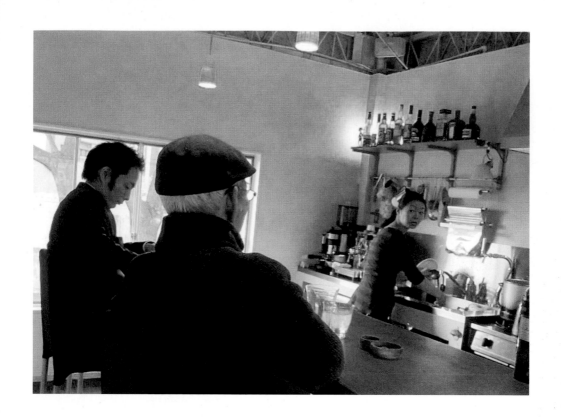

一條則是人工開挖的運河，京都的人們
在這兩條河川畔，賞櫻、漫步、沉思，
營造古都的文學浪漫氛圍。efish 咖啡館
何其有幸，好像一條魚優游其間，獨享
兩條最重要的河川；在這裡京都的沉靜
與浪漫，都是加倍的！

Art

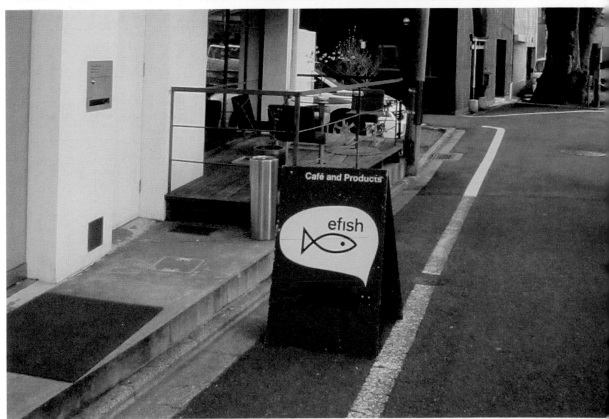

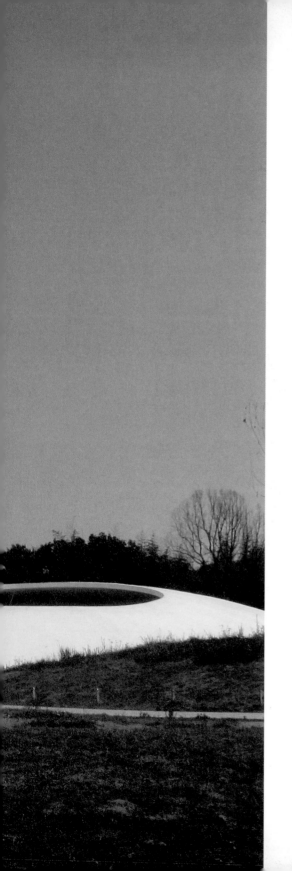

08

水滴咖啡館

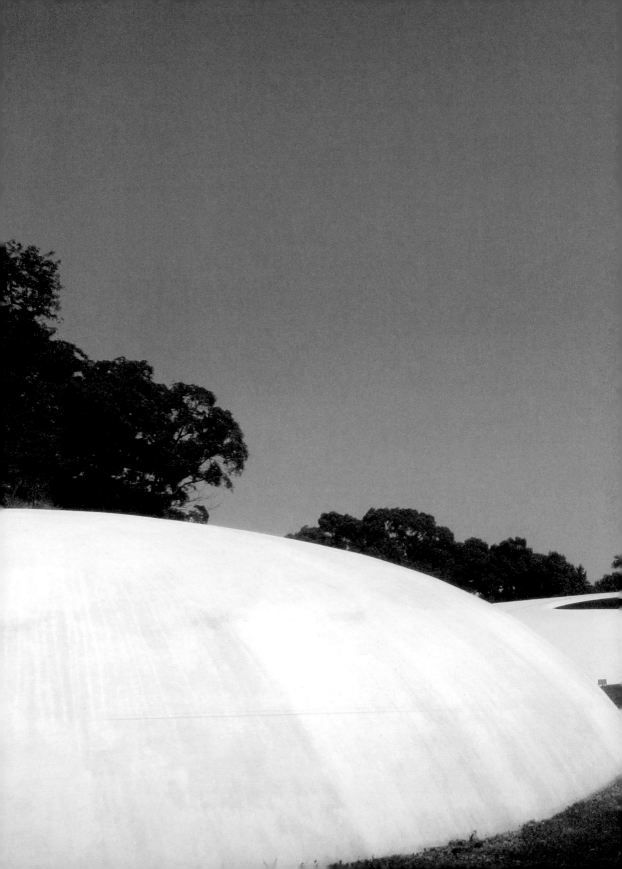

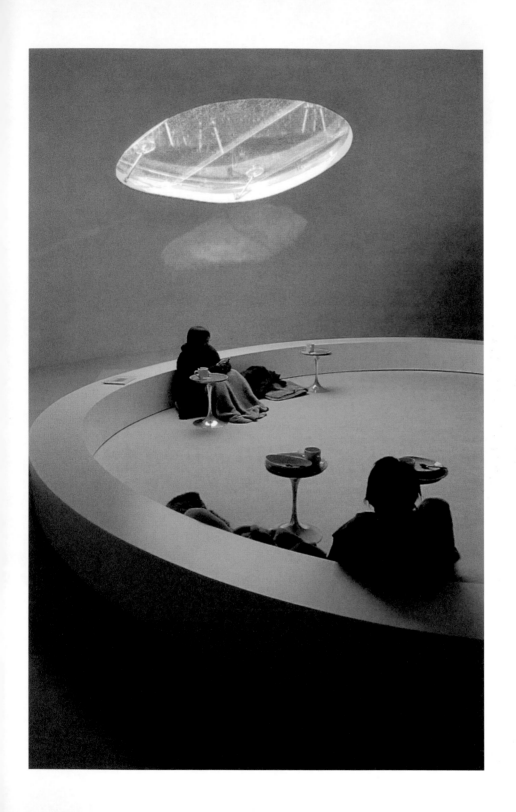

日本藝評家最近不約而同地都稱讚豐島美術館，認為這座美術館是有史以來最棒的美術館，這座美術館全新的概念打破了一般人對於美術館的既有看法，同時也解構了上個世紀以來，建築師與藝術家之間勢不兩立的心結。

豐島美術館由建築師西澤立衛與藝術家內藤禮所合作完成，以「水滴」的概念來呈現，美術館建築有如一顆大水滴，室內地板上則有汩汩吐出的水滴，恣意地在地板上流動，最後匯集流入地底。美術館不再是一座放置藝術品的「容器」，而是一座建築與藝術交流的平台；建築靠藝術來啟發，藝術則靠建築來呈現。

在豐島這座基地上，除了美術館的大水滴之外，還有一顆較小的水滴建築，那是美術館的販賣部與咖啡店；小水滴咖啡館有如愛斯基摩人的小冰屋，雪白的建築只有一個小小的入口，圓形的天窗成了唯一的採光，可說是座小型的萬神殿。

小水滴咖啡館內，設置有環形座椅，所謂的環形座椅，事實上，比較像是界定空間的設施，讓人們進入一個有天光照耀的圓形空間，進入其中的人們，被要求脫掉鞋子，以一種坐臥的姿態，降低身形，貼近地面，似乎這樣比較能夠與這座小水滴的尺度來呼應。

安靜地坐臥在其間，讓寧靜的天光，緩緩地在空間中爬行，爬過我的身上，最後停留在咖啡館的角落。這讓我想起了弗拉·安吉利柯（Fra Angelico）所畫的〈天使報喜〉圖，馬利亞坐在一棟有拱廊的建築內，有著大翅膀的天使加百列前來報訊，此時天上有一道光，直射入建築物內，打在馬利亞的臉上。

那樣的光線是聖潔的、是光明的，同時
也是有目的性的，它似乎是要告訴你某
種消息，某種訊號；水滴咖啡館內的光
線也是如此，它靜靜地射進室內，用一
種無聲的語言，告訴我們一種奇妙的訊
息，這樣的感覺如果不是身在其中，是
無法瞭解的。

水滴咖啡館也有供餐，但是餐點內容十

Art

分簡約，幾塊小麵包、一盤當地蔬菜與
香腸燉煮的雜燴，一杯熱湯，跟美術館
本身一樣簡單。整個咖啡館傳遞的訊息
就是：用簡單的事物，得到最大的喜
悅！

對於習慣豐富繁雜生活的我們而言，來
到這裡，一切似乎是簡單的，但是內心
卻有一種清心寡欲的充實感！

128

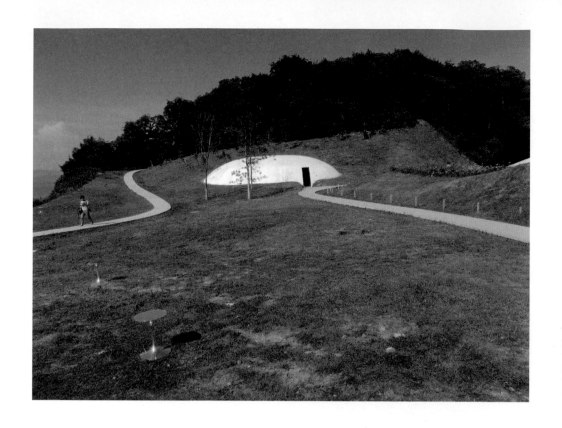

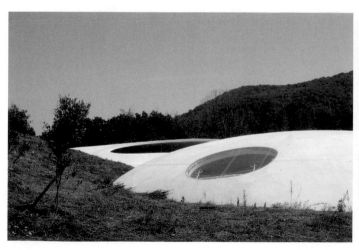

09

變形蟲餐廳

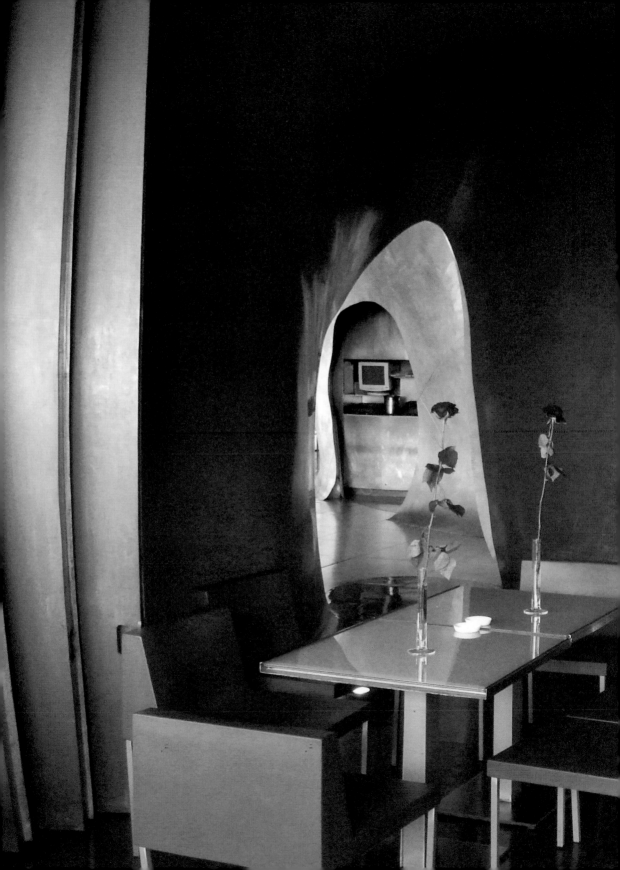

巴黎是座古典浪漫的城市，而龐畢度中心則是這座城市中的一個異形怪胎，不過這座機械怪獸建築，為了在新世紀為龐畢度中心創造新的吸引力，龐畢度中心內部展開一連串的改造，其中最受人矚目的是位於頂層的喬其斯餐廳（Restaurant Georges）。

這座餐廳猶如龐畢度中心鋼鐵框架中，長出奇異的變形蟲一般，不規則蠕動的形體霸佔了整個空間，餐廳中的人們好像被吞噬進蟲體一般，在怪獸的食道、腸腔中掙扎活動著。這座變形蟲餐廳是由法國建築師約伯與麥法藍（Jakob+MacFarlane）所設計，餐廳開幕後果然讓龐畢度中心重新吸引世界的目光，成

為建築喜好者朝聖的目的地。

龐畢度中心的鋼鐵機械結構體與喬其斯餐廳的蠕蟲自由形體建築，正反映出兩個不同時代的科技精神，二十世紀是機械科技的年代，由高科技風格建築師理查·羅傑斯（Richard Rogers）與瑞周·比阿諾（Renzo Piano）所設計的龐畢度中心正是機械時代的代表作品，而喬其斯餐廳則為數位科技時代的代表產物。

電腦輔助設計在數位時代扮演著重要的角色，它改變了過去建築設計運算的方式，解放了傳統被禁錮的建築形體，讓建築在新世紀以完全自由的形體重生。

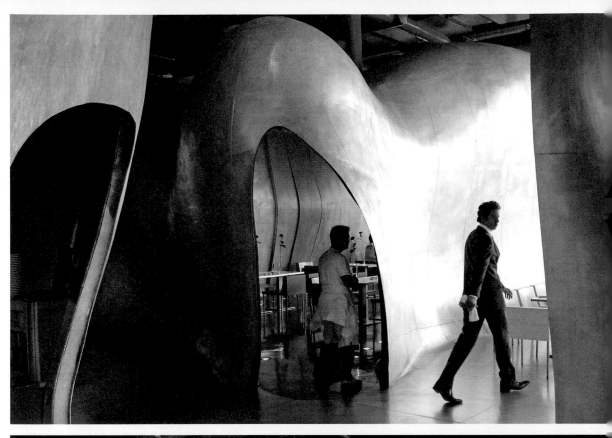

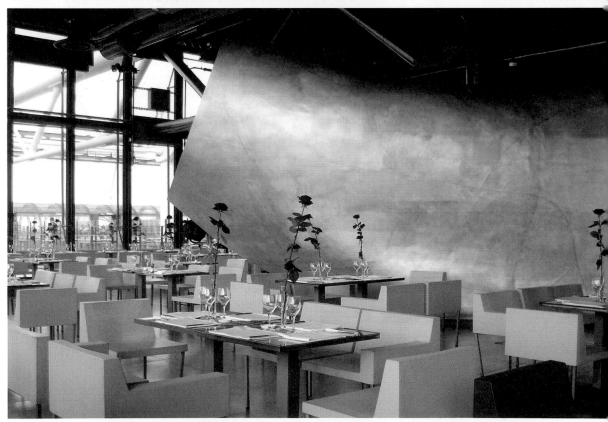

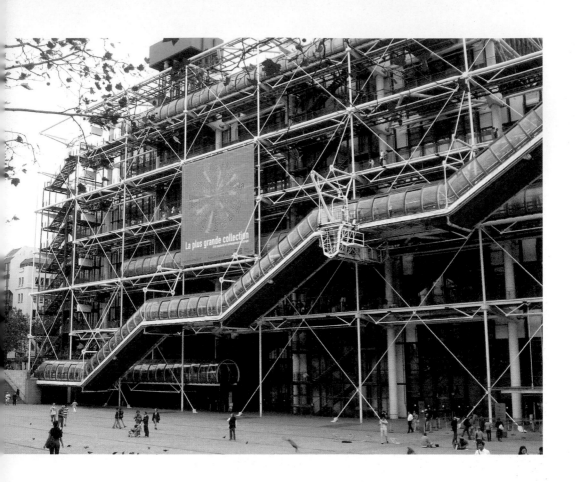

喬其斯餐廳內部自由的空間形體，讓人造環境更接近大自然不規則的線條，宣示著新世紀的建築型態將會有著超乎我們想像的無限可能。

我們在喬其斯餐廳中，一面欣賞巴黎壯觀的天際線；一方面品嚐精緻的法式佳餚，變形蟲般的空間讓我的法國美食體驗顯得十分具有未來感。

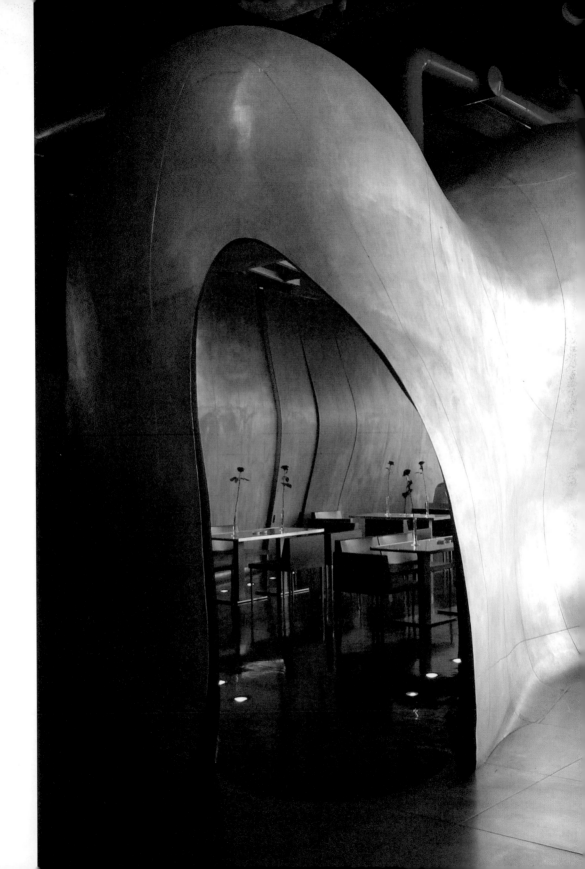

NAY

cafe*
Fish!

PART3

HIGH

公路上的美味奇遇

01

鋼鐵人
愛吃的甜甜圈

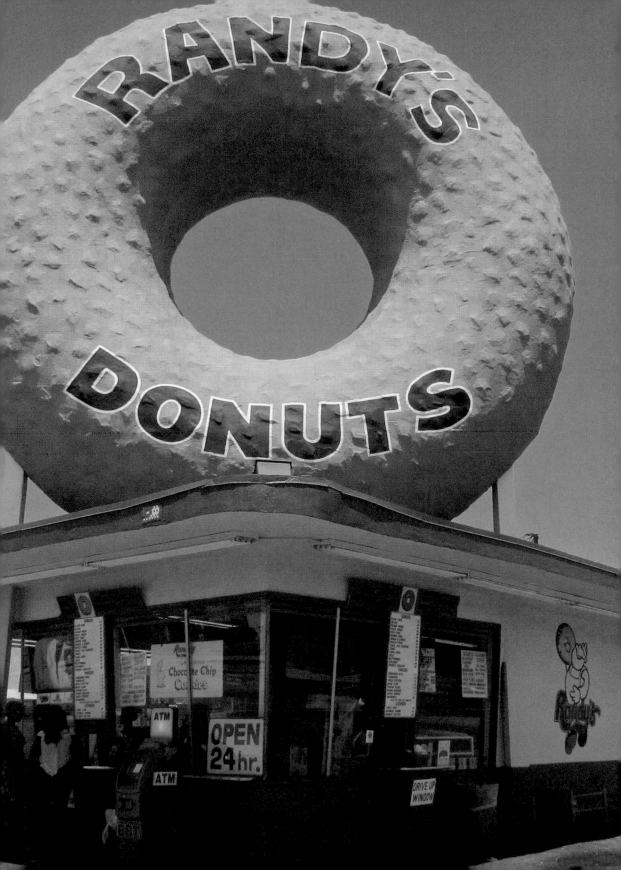

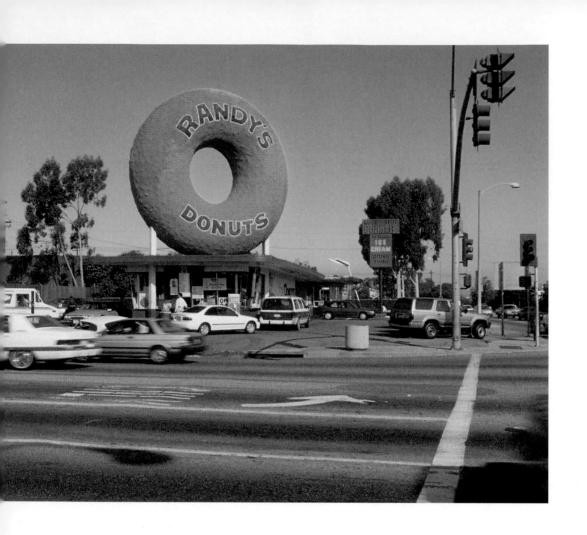

加州是公路發達的未來世界，美國夢中那種人人開車、自由來去的遊俠精神，在此地幾乎實踐得淋漓盡致。包括詹姆斯‧狄恩，瑪麗蓮‧夢露等大明星都曾駕著敞篷車呼嘯著駛過這些公路，享受著公路奔馳的快意；我曾經懷疑著美國人是如何天天奔馳在公路上而不倦怠，畢竟他們沒有台灣公路檳榔的刺激與辣妹西施的提神，後來我才發現沾滿糖粉的甜甜圈與熱騰騰的咖啡，正是他們在公路保持清醒的最佳絕配。

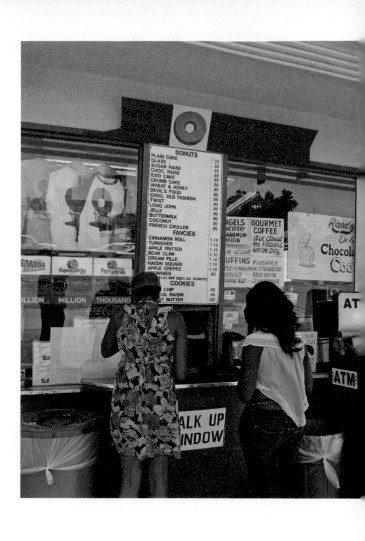

在加州公路上奔馳，大老遠就可以看見巨大的甜甜圈矗立在公路旁，那座歷史悠久的蘭迪甜甜圈甜食店（Randy's Donuts），建於一九六八年，結合了加州的招牌文化與汽車文化，成為洛杉磯文化的重要代表，其免下車直接購物的「得來速」（Drive Through）系統規劃，更是速度與建築結合的特色。每次在公路上經過那座巨大的甜甜圈，總是不由自主地聞香下馬，買下一打各色甜甜圈與熱咖啡，以便公路上的不時之需。

美國不愧是「汽車王國」，他們的設計思維似乎早已以「車」為單位，設定每個人都擁有一部車，因此不論是食衣住行育樂等民生需求，幾乎都可以一邊開車、一邊完成採買需求；都市中因此出現了「汽車電影院」、「汽車旅館」、「汽車速食店」等等服務汽車族的設施。

所謂的「drive through」（得來速）或「drive in」設施，無非是希望滿足汽車

141

族群對於速度的追求，試想開車飛快地在寬敞的公路上狂飆，忽然想要買個漢堡填填飢餓的肚子，只要照著高聳的招牌標示，轉入「得來速」車道，不用熄火、不用離開駕駛座，就可以買到想要的漢堡或炸雞、飲料，馬上就可以轉回公路上，繼續奔馳，好像賽車手在賽車廠比賽一般，短暫地駛入保養區（Pit），快速換輪胎、加足汽油後，又急駛上路。

開車的人追求速度一直是令人不解的迷思，他們經常並不是真正要趕時間，也不是被逼得要去開快車，他們只是要經驗一種速度的快感，一種現代都市文明壓迫下的暫時解放；我瞭解這種感覺，因為我也是其中一員，在心情好與路況好的加乘效果下，不由自主地大力踩下油門，享受海濱公路棕櫚樹影與海風呼嘯而過的暢快感受。

不過速度太快的狀況下，很難閱讀一般英文字招牌，因此商家為了吸引公路上

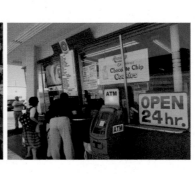

的駕駛們，無不費盡心思製作超大招牌，甚至以圖像模型來傳達廣告意涵，許多人更把商店建築蓋成商品的造型，用以招攬公路駕駛，因此公路上就出現了大批巨大的漢堡、熱狗、輪胎，或酒瓶等等，這些以圖像造型作為建築型態的作法，被稱作是「普普建築」（Pop Architecture）。

三〇年代，加州公路發展迅速，公路上出現許多這類的商家建築，不過仍舊保存至今的已經不多。位於洛杉磯的蘭迪甜甜圈（Randy's Donuts）是少數保有早期公路建築風格的速食甜點店，有趣的是，電影《鋼鐵人》（Iron Man 2）裡，主角徹夜狂歡，瘋狂鬧事，藉著鋼鐵人的噴射飛行裝備，整夜亂飛，一直到天亮，才冷靜地飛到蘭迪甜甜圈店，坐在巨大甜甜圈內，吃著甜甜圈作早餐，蘭迪甜甜圈不愧是洛城的名物，連鋼鐵人也愛吃這一味！

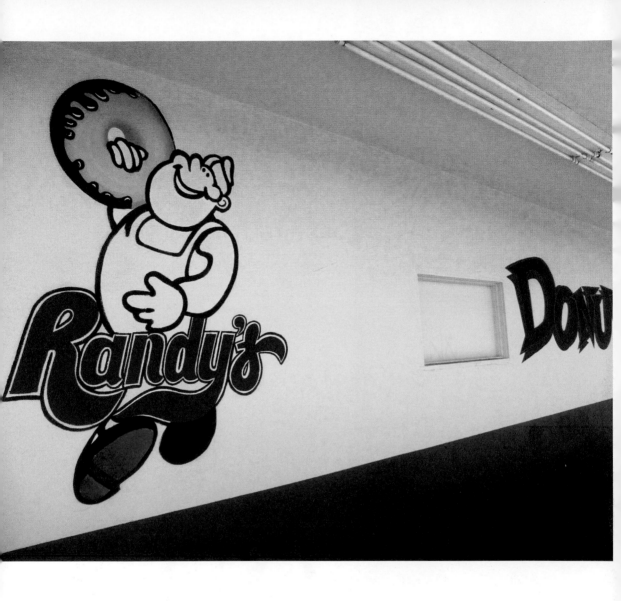

Highway

02
檸檬建築

加州從三〇年代起，就出現許多圖像般的公路建築，沿著公路開車前進，忽然會看到巨大的狗狗坐在路邊，原來是賣熱狗的店；然後又會看見巨大的漢堡出現在眼前，就知道是漢堡店到了！一路上還會有大甜甜圈、大輪胎、大公雞等等，基本上，這些圖像建築都是為了因應公路上疾駛車輛而設立，目的不外乎讓公路駕駛人可以望圖生義，很快就瞭解這家店的販賣內容。

這些建築也被稱作是「普普建築」，原本在洛杉磯公路旁矗立許多，但是隨著時代進步，這些店家也逐漸消失，剩下的幾座普普建築，被當作洛城的重要地標文物，包括藍迪甜甜圈與狗尾熱狗攤（Tail o' the Pup），可惜的是，狗尾熱狗攤原來被設置在一座停車場上，最近幾年停車場準備收回改建，熱狗攤被迫拆除，幸好有文

146

化人士出資收購，將熱狗攤收藏在倉庫中，等待適合時機再讓這座歷史悠久的熱狗攤重見天日。

洛杉磯如今雖然已經難得見到大型的普普建築，但是這個傳統依然存在，一些小型建築還是會以普普建築的姿態出現，在一處市集園遊會的場合，我又找到一座普普建築，那是一顆檸檬造型的建築，顧名思義，就是賣清涼檸檬汁（lemonade）的攤子。

對於美國人而言，熱狗與檸檬汁就好像我們的臭豆腐與酸梅湯一般，是日常生活中最常見的小吃，許多節慶或園遊會場合，一定可以見到這些飲食；特別是天氣熱的季節，清涼的檸檬汁更是大受歡迎。這顆青黃色的檸檬建築，出現在橘郡每年的大型園遊會中，顯眼的檸檬造型與鮮艷色彩，大老遠就吸引了所有人的目光，同時也讓人知道這裡可以買到清涼的檸檬汁。

台灣地區美味的夜市攤販很多，但是攤販的建築卻是簡陋破敗，要不就是制式化，缺乏特色，十分可惜！若是能夠多一點巧思，多一點設計，讓攤販的建築也能更加

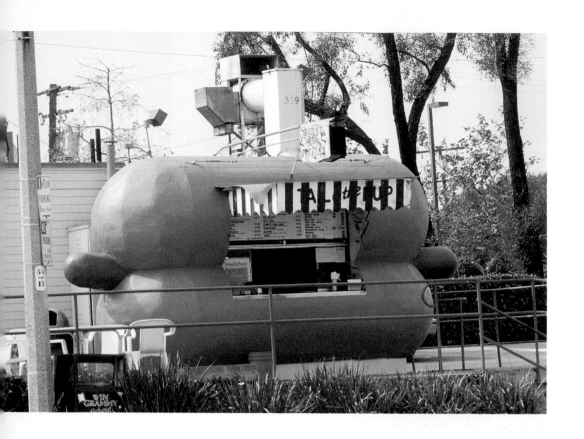

多元趣味，相信可以吸引更多顧客，甚至形成夜市文化的特色。盼望有一天可以看見夜市中出現大型包子造型的生煎包攤販，或是玉米造型的烤玉米攤、大公雞造型的炸雞排攤販，以及烏賊造型的烤魷魚攤，甚至有芒果造型的芒果冰店，讓整個攤販夜市幻化成園遊會般，不再是市容景觀的毒瘤，反倒成為另一種城市中的趣味與特色。

Highway

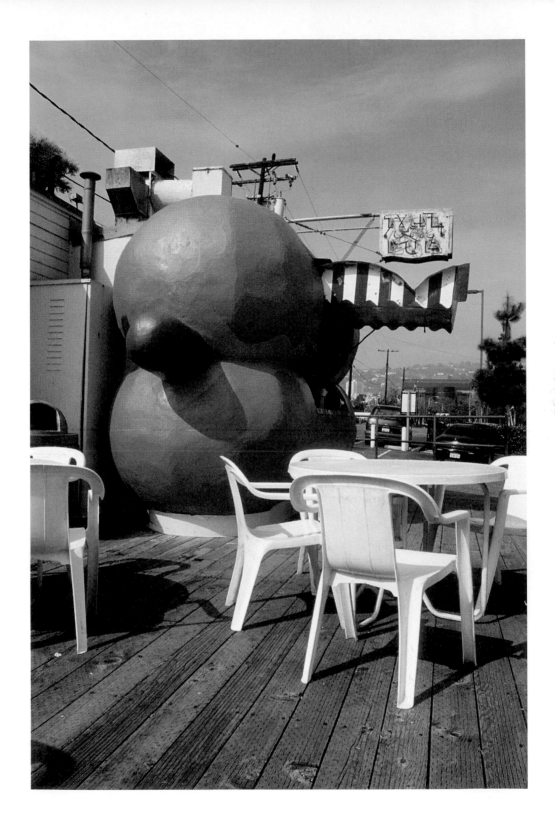

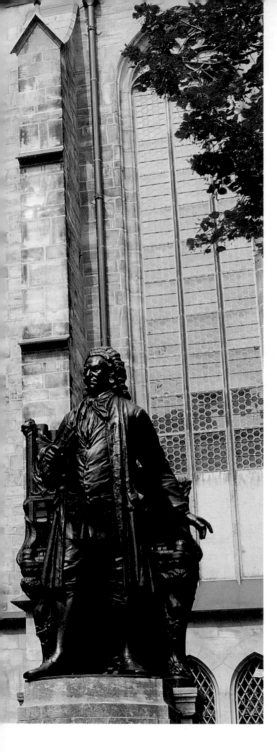

03

巴哈熱狗建築

那年夏天，我來到音樂家巴哈的故鄉——萊比錫，尋訪巴哈的舊日足跡，看看巴哈曾經待過的教堂；巴哈算是一個好爸爸，他為了養活二十個小孩，只好應徵萊比錫的教堂音樂總監工作，日夜不斷地作曲、訓練教會詩班，彈奏管風琴等，成為一個多產的音樂家。

萊比錫大教堂前有一座音樂家巴哈的銅像，這尊銅像呈現著巴哈認真努力創作的眼神與面貌，令許多愛好音樂的人著實感動！巴哈不僅是個為著家庭生活努力打拚的男人，事實上他也是個數理天才，從他的音樂作品中可以感受到對位法那種理性的排列，在哥德式教堂中更

能夠感受到建築與音樂的關聯性。「建築是凝固的音樂」這句話用來形容哥德式教堂與巴哈音樂之間的關係是最恰當不過的了；建築是處理「空間」問題，音樂是處理「時間」的問題，巴哈音樂中的結構與本質，與哥德式教堂的建築結構及空間形式意義間，有著十分密切的關係。

我一直認為巴哈其實也可以是位偉大的建築師，在一本一八○二年出版的《巴哈傳記》中，作者福克爾曾經描述：「……他一眼就能看出每座建築物的特點，有一個驚人的例子，他到柏林來看我，我帶他去看新建的歌劇院優缺點。

他看了屋頂，然後不假思索地說，這是建築師的傑作……」基於巴哈此種創作的潛質，令人不由得相信，巴哈不僅是個宗教音樂家，他應該也會是個好建築師。「巴哈蓋房子」這件事或許不是歷史的事實，但是在五線譜與音符的排列中，我相信巴哈已經在架構他的「音樂哥德式大教堂了」。

參觀完巴哈的故居、萊比錫的教堂，以及布商大廈廣場等地，飢腸轆轆的腸胃，發出不太動人的樂音，驅使著我四處尋

找食物的蹤跡；突然發現馬路中央站著一個奇怪的「人體建築」，意即明明是一個人，卻又像是一座小型建築，令人十分好奇！這座小型建築有豔紅的屋頂遮蔽，以及三支柱子對地支撐（兩支人腿與一支鐵桿子），建築物包括烹調熱狗的平板煎鍋、調味醬槽，以及一個瓦斯桶。

人體熱狗建築的老兄很快地就做好一份熱狗午餐給我，我站在路邊兩三下就解決了我的午餐，在巴哈的故鄉吃廉價的熱狗，似乎有些不搭調，但是熱騰騰的熱狗滿足了我飢餓寒冷的午後，我反而開始同情這位熱狗建築老兄。他用雙腳站立撐住整個熱狗攤，而且他一站就站了整個下午，想必十分辛苦沉重，但是一份一歐元的熱狗，可能就是他養活一家子的工作，就像巴哈辛苦養活二十個小孩一般，想起來還真令人敬佩。

巴哈有個女兒喜歡喝咖啡，為此他還特別為她寫了一齣咖啡清唱劇，吃完熱狗午餐，下一站就是去萊比錫古城內，找一家咖啡店坐坐吧！

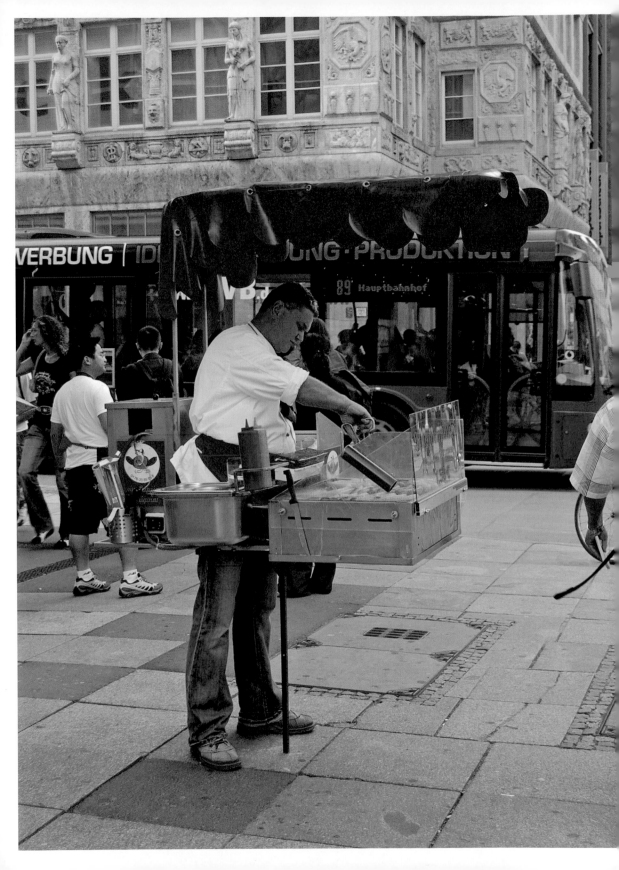

04

咖啡杯大樓

我很喜歡去逛東京的「道具街」，那裡有一座咖啡杯大樓，以及好幾條街的鍋碗瓢盆；咖啡杯大樓似乎宣告著此地是咖啡愛好者的天堂，特別是對於那些成天夢想開咖啡店的人而言，此地真的是他們經常要去朝拜的聖地。整條街上販賣各種開咖啡店的道具，從咖啡壺、咖啡杯、咖啡機，到咖啡店招牌、桌椅，甚至女僕裝、菜單格式，所有你開店需要的道具，此地幾乎是應有盡有，讓人忍不住想去開一家咖啡店！

其實每一座城市都有「道具街」，所謂的「道具街」是一座城市裡，販賣做生意道具的地方。台北的「道具街」位於後火車站附近，太原路、長安西路一帶，在那裡充斥著各式各樣原物料、零件、道具等等商店，是台北生意人經常要去批貨、取貨的地方，也是都市樂遊人觀察民生趨向與尋寶的好地方。

「後火車站」早已不復存在，目前只有在太原路口廣場，擺設了一節舊火車車廂，喚起市民對於後車站的記憶。我記得小時候的台北車站，最靠近後車站的月台就是北淡線火車的月台，住在士林的我，經常有機會到後車站等車回家。後車站對作設計的人而言，根本就是個寶藏窟，因為裡面有各式各樣的材料可供選擇，每一種材料都提供了創作的無限可能性。

我最喜歡去後車站的儀器公司，去找那些一瓶瓶罐罐的玻璃容器，實驗用的瓶子罐子品質都很好，可以用來喝飲料、泡咖啡、養綠色植物，瓶子加上軟木塞還可以用來儲存鐵釘、珊瑚砂、小卵石、胡椒果實等等，當作是一種儲存記憶的方式。後車站還有許多販賣各式閃亮髮飾、耳環吊飾的商家，是女生們的最愛；靠近天水路一帶

還有許多化工公司，販賣香水精油，竟然有很多女孩子光顧購買，自己回去調配香水、香精，甚至自製肥皂販售。

淺草道具街內有一棟奇怪的房子，建築物立面陽台竟然是一個個彩色的咖啡杯，讓人聯想到小時候在兒童樂園裡，那座人可以坐進去的旋轉咖啡杯，事實上，後來我居然在天母一家外國人開的義大利冰淇淋店內，也發現了兩個大咖啡杯，小孩可以坐進兩三個人，十分有趣！

這棟咖啡杯大樓，除了趣味之外，也象

Highway

徵了道具街的主題，非常具有代表性！

聽說這棟建築內有一家建築事務所以及咖啡廳，我想像著早上會有建築師走出陽台，在咖啡杯裡一邊喝咖啡，一邊眺望遠方，那將會是個何等特別的畫面！

相對於台北的「道具街」，東京「道具街」關於咖啡的道具真的豐富許多，這也難怪綜觀東京街頭巷尾，會充滿了各式各樣的咖啡館；不論如何，所有城市的「道具街」都有其特色，也值得下次你去旅行時，前往探險尋寶。

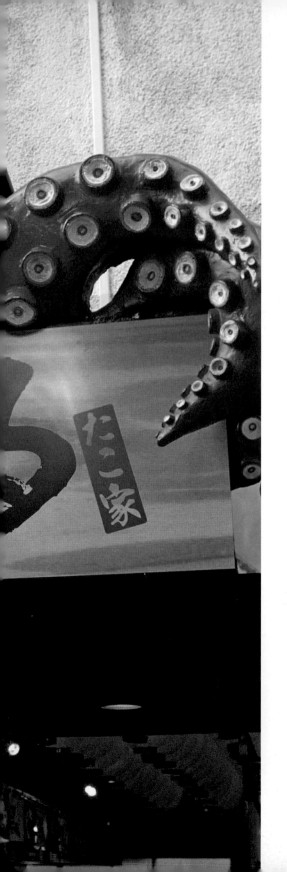

05

美味的怪獸大街

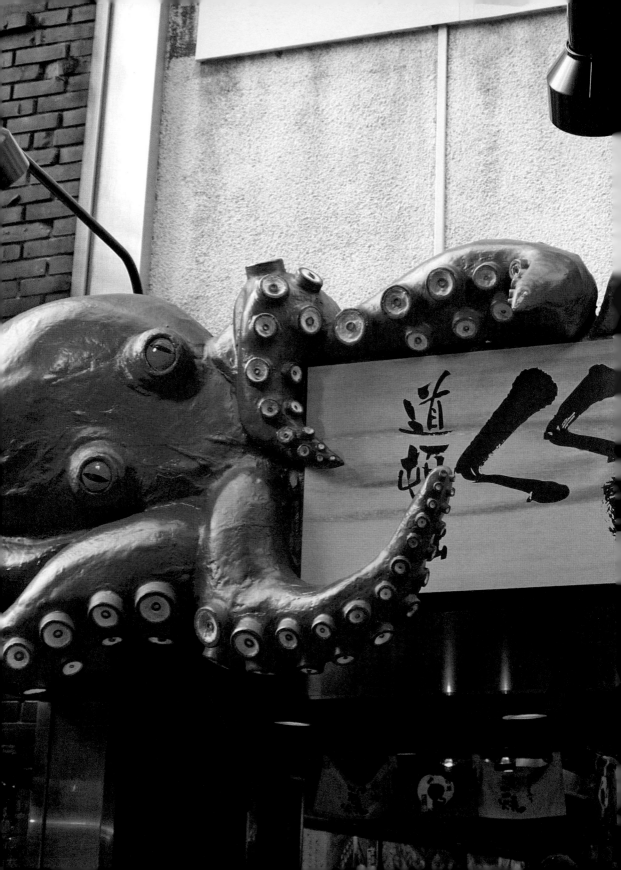

大阪一直是關西的平民美食天堂，特別是與海鄰近的城市區位，使得大阪很容易得到新鮮的海洋漁獲，不論是生魚片、握壽司，抑或是螃蟹、章魚，甚至是珍品河豚，都可以在道頓堀的餐廳找到。

道頓堀是個十分奇特的地方，大阪這個城市的機械文明與美食文化巧妙的融合在一起，以一種誇張、歡愉的方式表達出來。所有的美食廣告在道頓堀都是以實物招牌出現，並且搭配著機械裝置，使得這些海產美味不僅栩栩如生，甚至張牙舞爪、生猛動人！在道頓堀街上可以看見揮動螯角的將軍螃蟹，吐著煙霧、緩緩擺動吸盤長腳的章魚，滿身尖刺膨

脹得像個氣球的河豚，以及怒眼尖牙的恐龍妖獸，這些活動美食廣告沿街設置，使得整條道頓堀美食街變成了名符其實的「怪獸大街」。

每次到關西附近旅行，落腳在大阪時，總會到怪獸大街上漫步覓食，吃遍了螃蟹、章魚燒、河豚火鍋，以及各式壽司之後，最令我回味的竟然是金龍拉麵。金龍拉麵攤上頭盤旋的是一隻中國式的青龍，青龍的廣告招牌雖然有些邪惡可怕，但是拉麵卻是美味幸福得不得了！

十年前我第一次到大阪吃金龍拉麵時，金龍拉麵尚未設置座位，所有人都是站

164

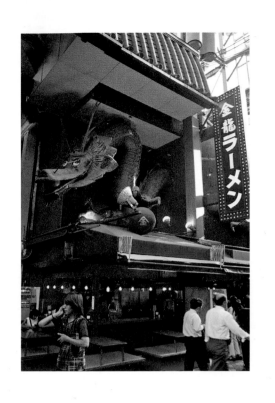

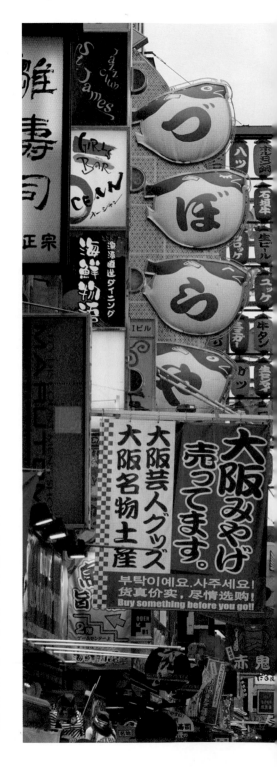

在櫃台邊進食，是所謂的「立食」麵攤；當時天氣很冷，麵攤外圍著塑膠布，我們鑽進布幔內吃麵，熱騰騰的蒸汽混雜著拉麵香，令人從臉到心都暖洋洋起來。

那時候我發現麵攤後方掛著一張照片，照片裡竟然是好萊塢明星哈理遜・福特在吃金龍拉麵，原來這位大明星也曾經來過道頓堀吃拉麵；這張照片令我想起科幻電影《銀翼殺手》（Blade Runner）裡，哈理遜・福特也曾經在劇中吃拉麵，或許是如此，他們才會把他的照片

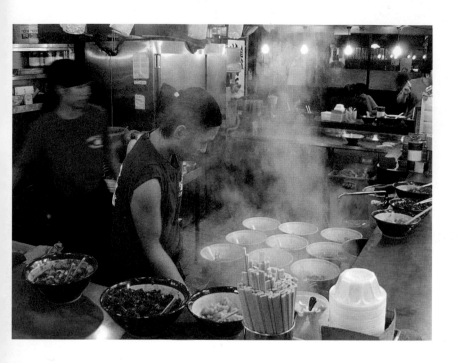

一直掛在麵攤牆上。

每次我到大阪，總是還要去吃一碗香辣、熱呼呼的拉麵，看著整條街的怪獸招牌，想像自己是在《銀翼殺手》電影裡那個奇怪的科幻世界中。

Highway

06

都市游牧民族
的餐廳

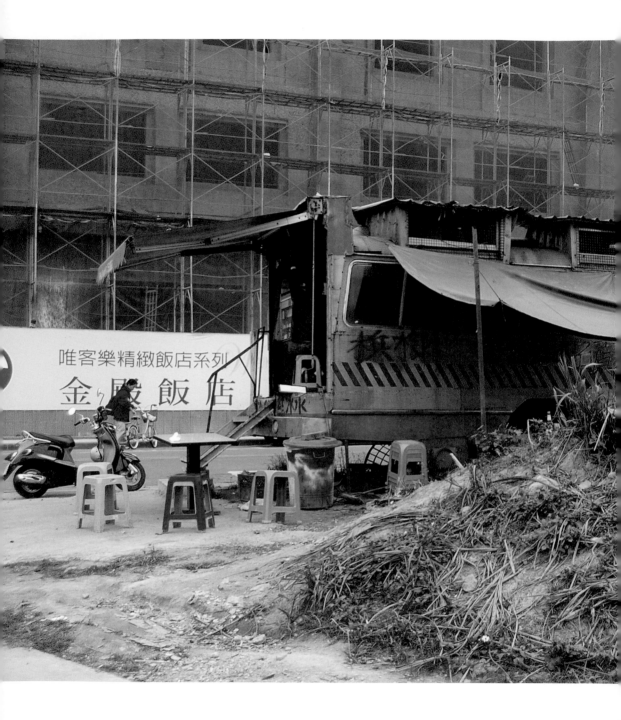

Highway

在偌大的台北城中，存在著一批游牧民族，他們有如昔日逐水草而居的少數民族，居無定所，隨著工作到處移動。這批都市游牧民族大部分是城市建設的建築工人，他們遠離家鄉，來到都市鬧區，為建商蓋房子，擔任最基本出賣勞力汗水的工作，過去這些人工作、生活都沒有保障，最怕碰到職業傷害，輕則傷殘，重則喪命，都對這些游牧民族家庭造成極大的傷害；這幾年來因為勞基法及建商品質的提升，游牧民族得到部分的保障與福利。

不過都市游牧民族的生活依舊不是上班族所能想像的，他們終日在工地趕工，晚上睡覺有時也在工地旁搭建的臨時工

寮，吃飯則就近在工地以飯包裹腹，或旁空地起野火，好一幅游牧民族夜宿郊外烤肉的美好畫面。不過有些工地位於重劃區或偏僻鳥不生蛋的地方，一些專門為勞工開設的臨時小吃店便因應而生。

臨時性建築的搭構是街頭流浪者必備的技能之一，如何巧妙運用現有材料，創造出實用的生活空間，許多巧思還真教人佩服，也引起建築學者的注意。住慣了方正鴿子籠的城市居民，或許也會羨慕這些可以在星空下吃喝烤火的都市游牧民族吧！

這些工地勞工小吃店「臨時性」十分強烈，基本上它只存在於大型建案施工期間，等到建築物大致完工，基層勞工撤走後，小吃店也就結束營業。這些臨時小吃店大部分只是模板組構而成的寒酸建築，但是我觀察到的一處勞工小吃店，居然是一輛公車改裝而成。

嚴格來說，這是一輛老舊校車，原本被廢棄丟在荒蕪的重劃區內，有人廢物利用將其改造成工地的小吃店，店裡有簡易廚房、檳榔攤，以及冰箱等，人多的時候，還有簡易戶外雅座、遮陽棚，該有的都有了。一群下工的都市游牧民族湧到這座舊校車旁，點一些熱炒、白飯，加上啤酒或維他露，夜晚天冷索性在車

07

甜點大樓

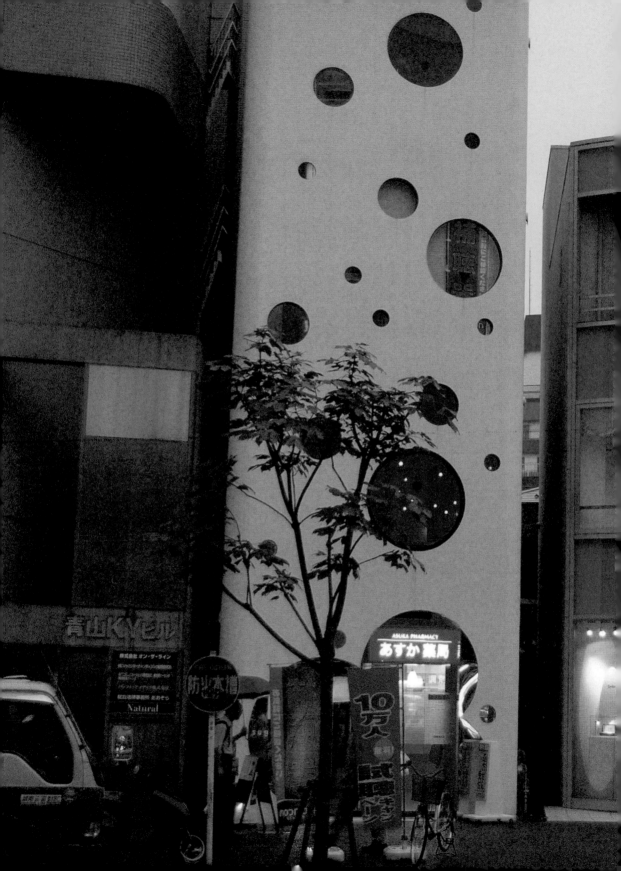

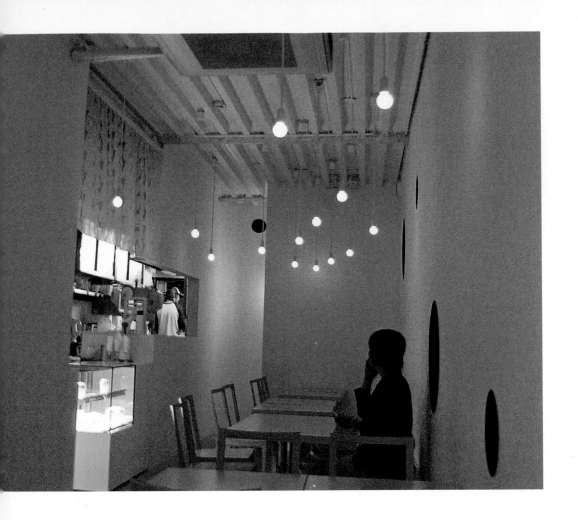

Highway

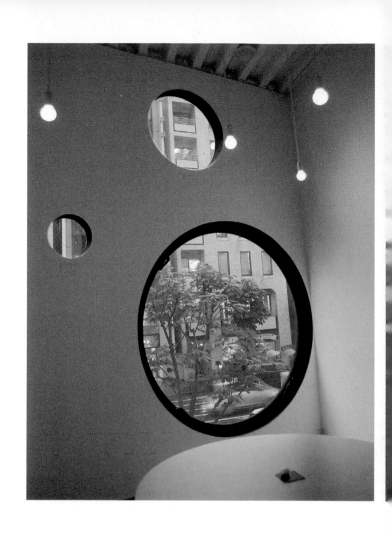

伊東豐雄的設計概念與想像思維大多源自於自然界的混沌學說，特別是液體狀態的流動軌跡與流動空間等等，伊東豐雄在六本木 Hills 的街道家具公共藝術作品中，設計了一座稱為「漣漪」（Ripple）的椅子，整個椅面呈現下雨時的水面波紋，一圈圈的圓形被凝固在椅面上，這個現象似乎被其弟子橫溝真（Makoto Yokomizo）重新複製到新富弘美術館之設計。

伊東豐雄弟子橫溝真的新富弘美術館與妹島和世的金澤 21 世紀美術館，同屬新世紀的新型態美術館建築設計；弔詭的是，妹島和世的金澤 21 世紀美術館從平面上觀察，是一個大圓形內，包含著大大小小的方形空間；而新富弘美術館則是一個大方形內，包含著大大小小的圓形空間。

日本建築師伊東豐雄的徒弟橫溝真，自從新富弘美術館設計案後，聲名大噪；

同樣是運用圓圈圈的概念，建築師橫溝真在東京青山地區，設計了一棟甜蜜討喜的建築——Sweet Spot，顧名思義，這棟建築與甜點和圓圈圈有關係，因此整棟建築滿佈大大小小的圓洞洞，看起來就像是一塊可口誘人的乳酪。

我興沖沖地跑向這棟令人食慾大開的建築，發現一樓竟然是一間藥房，而真正的甜食店則位於二樓。時髦的甜食店出人意外地，居然沒有賣咖啡或起司蛋糕，賣的是傳統的宇治金時，加上一小杯熱綠茶；東京的甜點建築內簡潔寂靜，牆壁上是大小不一的圓洞窗，陽光灑進多彩奇幻的室內空間，讓整個午後晃蕩著輕鬆懷舊的心境。

伊東豐雄的 MIKIMOTO Ginza 2 大樓，顛覆了建築立面方塊開口的迷思，創造了浪漫又富科幻色彩的建築表現；而其弟子橫溝真得其真傳，繼續創作如氣泡圓圈圈的都市小品，頗令人驚豔！或許這對師徒的創意，將逐漸改變我們方格城市的無趣與庸俗，為將來的城市景觀發展出另一種可能性。

176

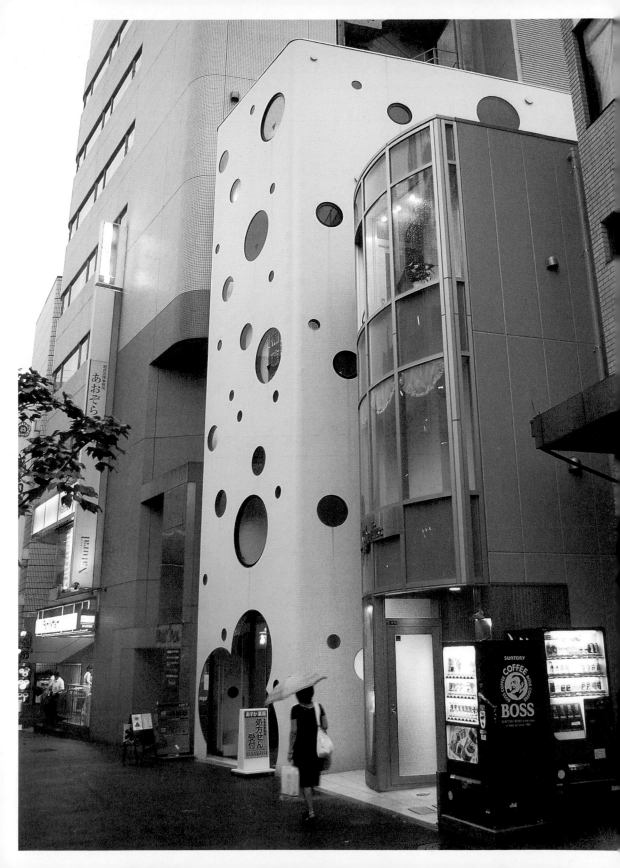

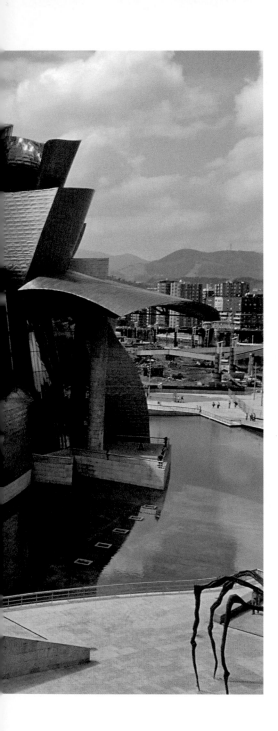

08

喜愛魚的建築師

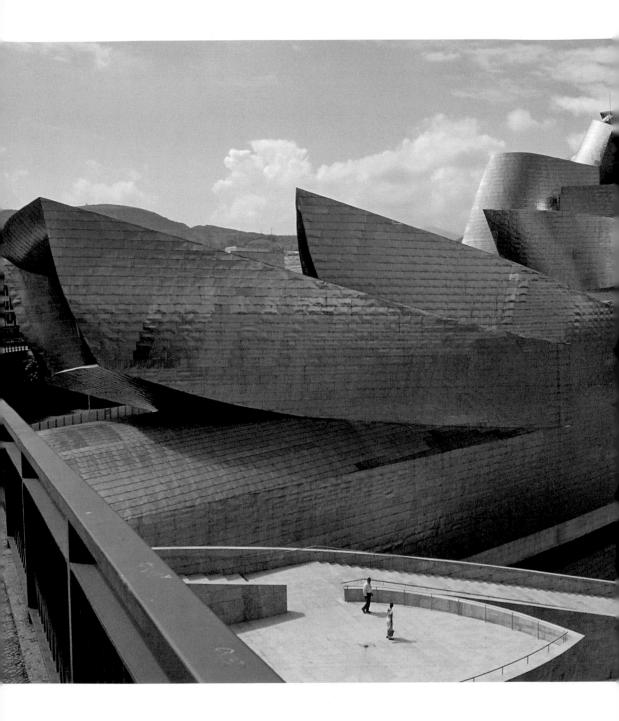

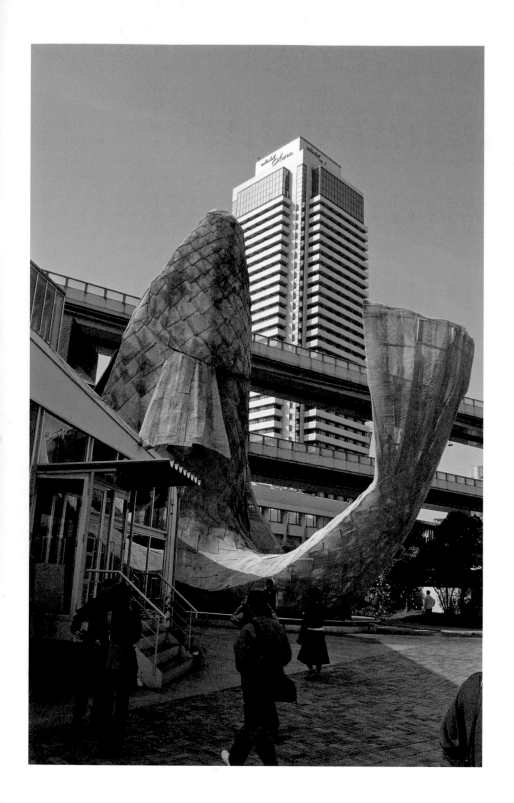

這隻魚是我認識建築師法蘭克‧蓋瑞（Frank Gehry）的第一件作品，當年到神戶港旅行，驚見一隻巨大鯉魚躍起，呈現扭力與動感之美，讓年輕剛畢業，只知道歷史建築語彙的我驚訝不已！心中讚歎著：原來建築也可以這樣表現！

建築師法蘭克‧蓋瑞曾說：「如果你想要復古，為何不回溯到三億年前的魚，要拿過去做參考，就回到遠古時期吧！」他這樣的思維，讓蓋瑞的建築不同於當年後現代歷史主義建築師們的作品，展現出一種屬於新世紀數位時代的建築風格。

蓋瑞小時候住在加拿大多倫多，身為猶太人的後裔，他外婆經常去一個叫做「肯辛頓街」（Kensington Avenue）的猶太市場買鯉魚，商人用濕蠟紙包住魚，然後讓她帶回家，回家後就先把魚放在浴缸，蓋瑞就和他妹妹、表兄弟姊妹們跟鯉魚玩，天天看著鯉魚在浴缸裡游來游去，一直到有一天，鯉魚不見了！結果晚上餐桌上就出現猶太人傳統的魚丸料理。蓋瑞回憶說，他當時還未意識到這兩件事之間的關聯性。

後來蓋瑞又受到日本鯉魚畫家歌川廣重的浮世繪影響，深深被鯉魚的美感所吸引，也因此潛心研究魚兒游泳的型態。八〇年代中期，在日本業主的要求下，蓋瑞第一次有機會設計出第一棟「魚建築」，被稱作「魚舞餐廳」（Fishdance Restaurant），神戶大地震時，旁邊的高架橋都柱斷橋毀，魚建築卻沒有太大損害，地震後，餐廳歇業，改開一家西式的咖啡館，後來還請來日本建築師安藤忠雄整修，取名為「cafe * Fish!」。

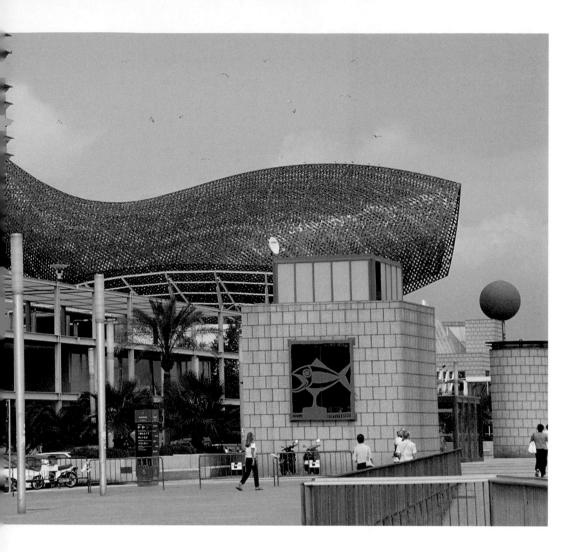

日本人喜歡吃生魚片，中國人喜歡鯉魚躍龍門的吉祥象徵，因此蓋瑞的魚建築在東、西方應該都很受歡迎！蓋瑞從這隻鯉魚開始，繼續創作了許多與鯉魚線條有關的建築，包括巴塞隆納奧運村上巨大的編織魚，以及後來驚動全世界的建築奇蹟──畢爾包古根漢美術館，不過這隻魚已經變形改換面貌，片狀的魚身，比較像是廣東料理桌上的松鼠黃魚。

魚舞咖啡館有著巨大的鯉魚當地標物，即使從阪神高速公路上經過，也可以看見，我每次到神戶，總要進去用餐或喝咖啡，體會一下建築師蓋瑞對鯉魚的奇妙喜愛之情：看著這棟魚建築，我彷彿看見了七十多年前，一個猶太小男孩，蹲在浴缸旁邊，聚精會神地盯著池裡的鯉魚。

Highway

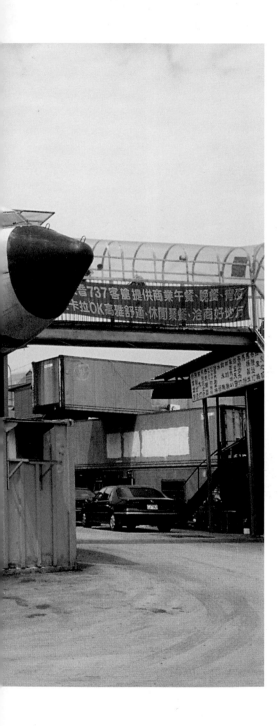

09
旅行的
飲食空間

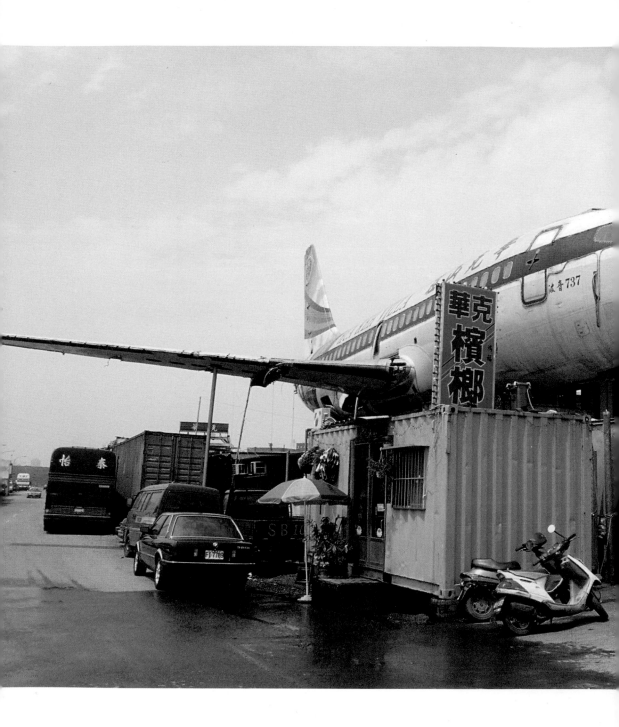

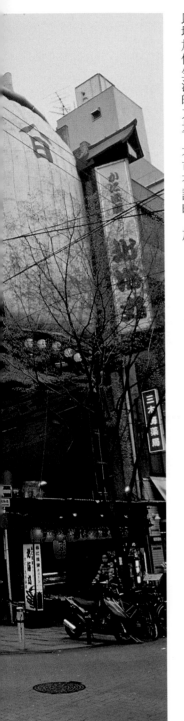

在鐵達尼號沉沒一百周年的紀念活動中，讓人回想到二十世紀初期，那個「大旅行年代」的種種，在豪華大遊輪上享受盛宴，或在飛行於雲朵間的飛船裡喝著下午茶，優游自在地，體驗橫越大西洋的旅行氛圍。從那時候起，人類的旅行頻率與範圍大幅增加，噴射客機的出現，使得洲際旅行成為家常便飯的事，環遊世界的旅行活動也不再是遙不可及的夢想。

對於現代人而言，旅行已經和吃飯、睡覺與工作一樣，成為生活中重要的部分，日本作家澤木耕太郎，在他《旅行的力量》一書中就曾提到，旅行中的體驗可以增加他生活的力量。不可否認的，旅

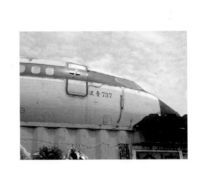

行真的已經成為現代人工作、生活的一種動力或充電的方式，甚至是一種忙碌生活中的救贖與寄託，因此旅行過程中的空間，也成為令人聯想到幸福與放鬆的重要因素。

坐在船的空間、或是飛機的空間裡，似乎可以感受到一種旅行的氛圍，間接地，從這樣的空間中，得到類似旅行的解放與力量，因此很多餐廳喜歡以船隻或飛機，作為其空間造型設計，試圖去營造旅行的氛圍。

事實上，前往這些餐廳用餐，就等於去了一趟旅行。

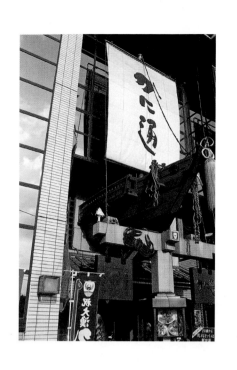

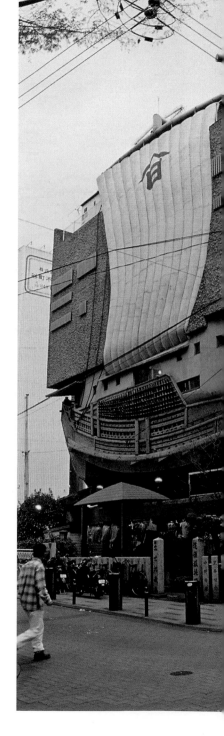

位於大阪道頓堀的一家日本村料理店，整座建築被改造成古老的漁船造型，讓人馬上聯想到生魚片等令人垂涎的料理，進入漁船般的料理店，狹窄的通道、一個個小隔間包廂，像是《神鬼奇航》電影中的海盜船，充滿著熱騰騰的熱氣與海鮮的腥味，進入其中用餐，猶如參與了一次海洋的冒險旅行，那些張牙舞爪的螃蟹龍蝦，原本是海洋上的攔路怪物，如今卻成了桌上的佳餚，有趣的是，這家像漁船般的料理店，上菜的方式，居然也是將料理放在木頭小船裡，再送上桌。這一切都讓人有了一種海洋漁獵旅行的想像。

另一家位於北海道札幌的餐廳也很有趣，其建築造型就是一艘停靠在岩石上的挪亞方舟，挪亞方舟本來是代表著救贖，這座方舟在大洪水時，保全了挪亞一家人與動物們的性命，從某個角度來看，方舟其實是一種「物種保存機制」，讓地

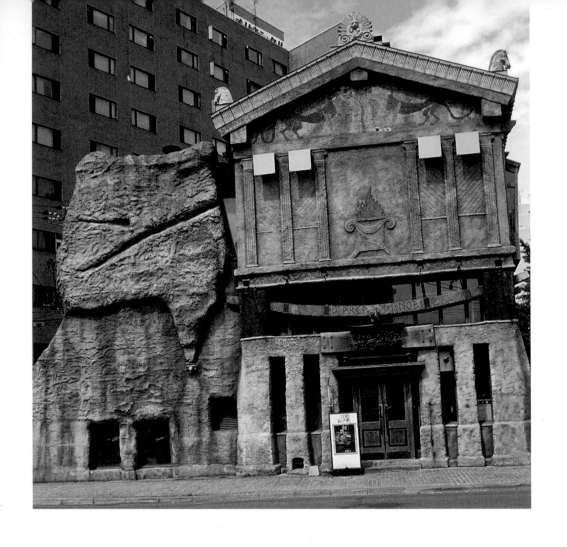

球上的生物，得以度過末日的災難，最後重新在地球生存下來。

餐廳的外牆還運用各種國家語言，刻上聖經創世紀裡描述挪亞方舟的經文，甚至還有中文的版本；諷刺的是，這座方舟餐廳並非真正的挪亞方舟，而是一家燒烤餐廳；它不僅不保存動物們，竟然還把動物們燒烤來吃！

這種後現代式的餐廳設計，令人匪夷所思！但是卻也帶來另一種想像空間，那是一種對於古文明的考古式想像，或是一種歷史神祕事件的好奇與驚異。不過對我而言，我還是無法想像，進入挪亞方舟，大啖烤肉、暢飲啤酒的畫面。

飛機可能是現代人旅行最基本的交通工具，也是現代人旅行中花最多時間的過渡空間。對於旅行的想望，也將飛機空間幻化成餐飲空間。台北中興橋下，有一台用真實客機改裝成的餐廳，這座飛

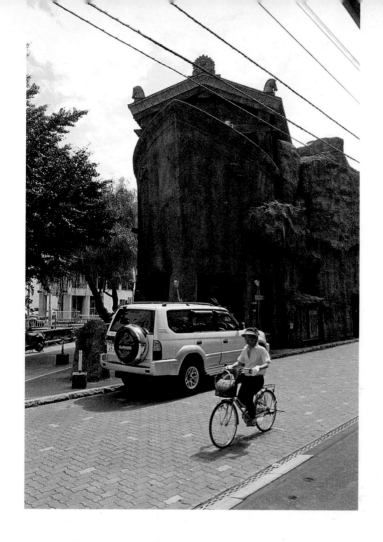

Highway

機餐廳利用淘汰的波音737客機，底下墊著貨櫃箱，改造成一座卡拉OK餐廳，甚至有天橋連接，顧客必須登上天橋才能進入飛機內，有如搭飛機的旅行儀式，讓顧客可以體驗上飛機去旅行的感覺。事實上，飛機內的座位佈置、空姐的制服，以及制式的飛機餐，都是旅行聯想的重要因素，因此也有許多餐廳內部裝潢，就以飛機內部為範本，複製搭機旅行的記憶與經驗。

除了船隻、飛機之外，也有許多地方有火車車廂改造的餐廳，令人聯想到幼年時的旅行記憶，特別是跟火車便當有關的美好時光，因此在火車車廂中，吃著懷舊火車便當，更有種不同的滋味！

這些餐廳建築奇特的造型，成為餐廳的另類招牌，吸引著人們前往體驗；同時也召喚著我們內心深處對於旅行的渴望與記憶，成為另一種充滿魅力的飲食空間。

PART4

FUTUI

未來世界的飲食經驗

01

鐵塔的食物

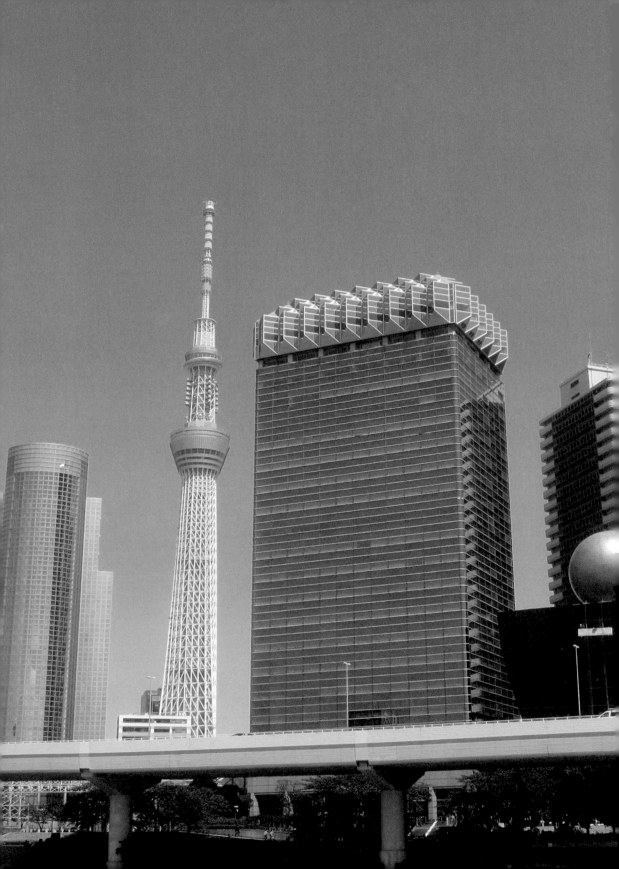

Future

晴空塔的建立，可說是這幾年來東京市區最令人興奮的事！人們一掃過去因為經濟不景氣，地震天災所帶來的陰霾憂鬱，重新以開心的笑臉，來迎接新鐵塔時代的來臨！如果說舊的東京鐵塔象徵著東京戰後重建，所建立的幸福生活；晴空塔則象徵性地代表著三一一地震浩劫後，日本人新的希望與對幸福的祈禱！

晴空塔儼然已經成為東京市新世紀的建築地標與心靈地標，有如富士山一般，

194

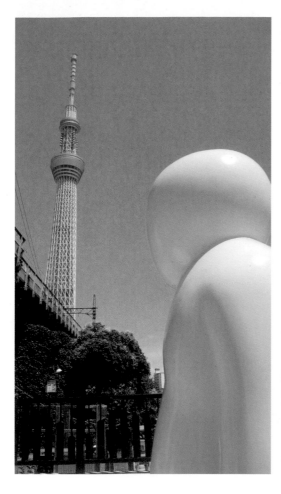

是東京市民喜歡仰望，並且認為會帶來幸福的吉祥事物。昔日在東京市區很容易從較高的地方看見富士山，稱作是「富士見」，後來因為高樓越蓋越高，人們越來越不容易在街道上看見富士山，只好去錢湯（澡堂）欣賞，因為大部分的錢湯，牆上都繪著富士山的圖像。

另外一種「富士見」的方式，是去吃富士山造型的雪花冰，或是堆成山形的大阪燒，藉以安慰看不見富士山的遺憾。

晴空塔落成之後，東京市區，特別是台東區、或隅田川沿岸的商家，就開始推出關於「塔見」的商品，例如「塔見酒」（邊喝酒邊欣賞晴空塔）、「塔見湯」（邊泡澡邊欣賞晴空塔）、「塔見便當」等等，欣賞晴空塔（塔見）遂成為賞櫻（花見）、賞富士山（富士見）之外，東京市民最熱衷從事的活動。

許多商家甚至推出了關於晴空塔的食品，特別是鐵塔附近的商家，有甜點店

推出疊得十分高聳的冰品，以呼應晴空塔，也有咖啡店擺出大型的晴空塔模型，號稱在他們店裡可以看到晴空塔。鐵塔下的商場也幾乎都以晴空塔為號召，用各式糕餅堆疊出晴空塔的造型，甚至有法國點心馬卡龍所堆疊的高塔，或是巧克力所製作的高塔等等。

我吃過做成大佛造型的紅豆餅，吃過鋼彈機器人造型的人形燒，但是卻沒有看過哪一棟建築被如此廣泛地製作成食物及商品，代表著晴空塔這座建築受到人們的喜愛與接納。台北的地標建築，不論是一〇一大樓或中正紀念堂，都不曾

被大量製作成食物及商品販賣，從某個角度觀察，或許是人們不那麼喜愛這些建築，以至於沒有以此建築為榮的感覺，自然不會有太多食物或商品推出。

不過日本重要的地標建築，通常都會在電影中遭受怪獸的侵襲，甚至慘遭摧毀，不論是舊的東京鐵塔、東京都廳，以及國會大廈，都曾遭受怪獸攻擊，唯有晴空塔至今還未遭受攻擊。

那天我坐在隅田川旁的餐廳，啜飲著塔見酒，欣賞著晴空塔的英姿，腦海中竟然出現大恐龍怪獸攻擊晴空塔的畫面！

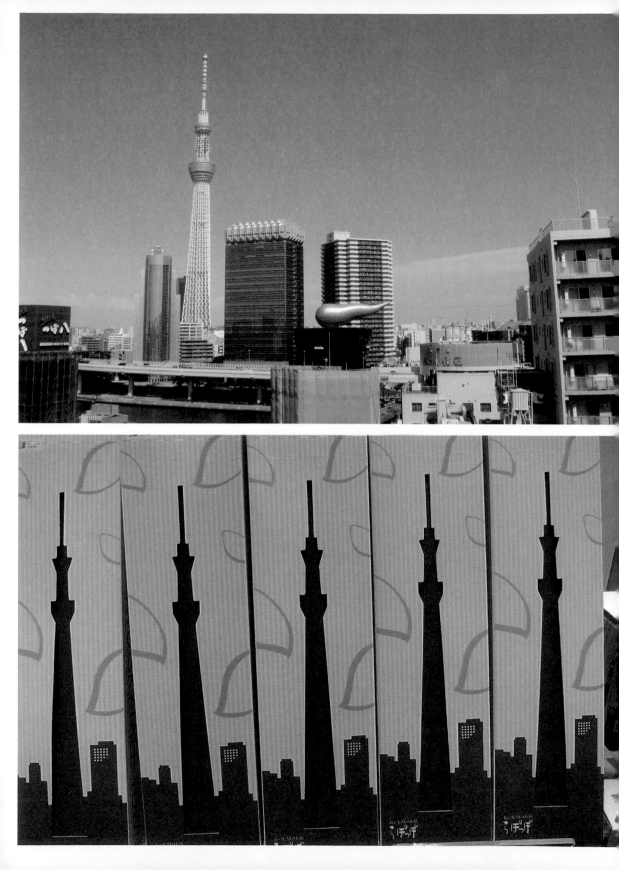

02

東京的機械屋台

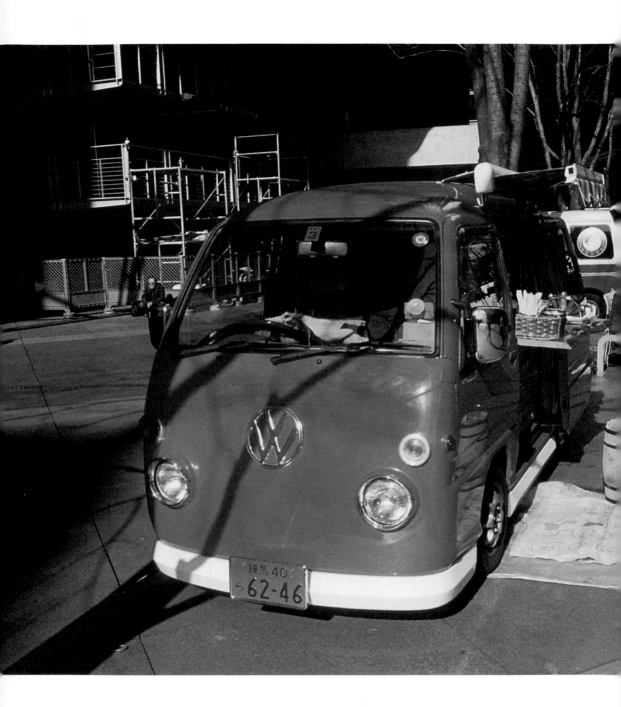

Future

日本除了博多還允許設置屋台（攤販）之外，幾乎所有的大城市都不准民眾隨便設置攤販，特別是在東京這座電子機械的高科技城市，更不可能有屋台的存在。

漫步在東京街頭，仔細觀察摩天大樓林立的街區，才發現原來那些屋台並非消失了，而是已經進化為快速穿梭街頭巷尾的機械屋台。

特別是位於東京丸之內地區的 Tokyo Forum，雖然會議中心內有許多餐廳，但是並不是每個人都喜歡吃那些制式的飲食以及拘謹的排場，忙碌的會議行程中午，許多人只是想出來透透氣，吃點簡單的東西，填飽無奈空虛的腸胃。因此在 Tokyo Forum 高科技玻璃鋼鐵建築旁廣場，每到中午就湧入許多飲食攤販，販賣著咖哩飯、炒麵、關東煮等等簡易小吃，只不過這些攤販已經擺脫過去傳統的骯髒落伍形象，取而代之的是與先進建築配合的機械餐車屋台。

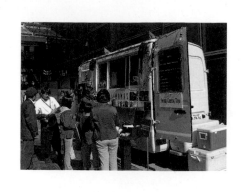

這些屋台其實是用小型廂型車改造而成，有趣的是，這些小車皆以福斯（VW）T2車的縮小版為藍圖，不僅造型可愛討喜，更費心設計裝扮成顏色各異、具親和力的面貌，使得攤販屋台不再成為髒亂的根源，反倒成為冷酷緊張的都會中，可愛溫暖的人性空間。

在東京表參道附近巷道，也存在著一些機械式的屋台，有的是咖啡座、有的是販賣可麗餅，這些機動性強的機械屋台，為青山地區增添了許多浪漫色彩。看著女學生們開心地吃著橘紅色屋台所賣的可麗餅，我開始瞭解到，原來攤販並不一定是髒亂的源頭，在費心改造進化後，也可以成為都市景觀加分的重點。

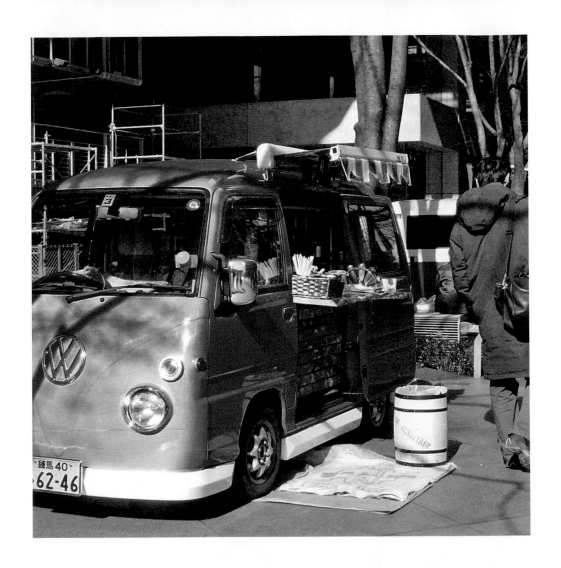

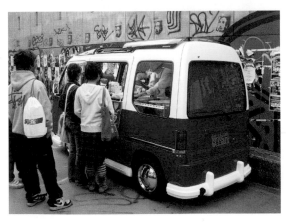

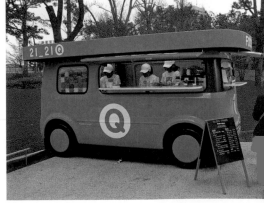

03

美少女的食物

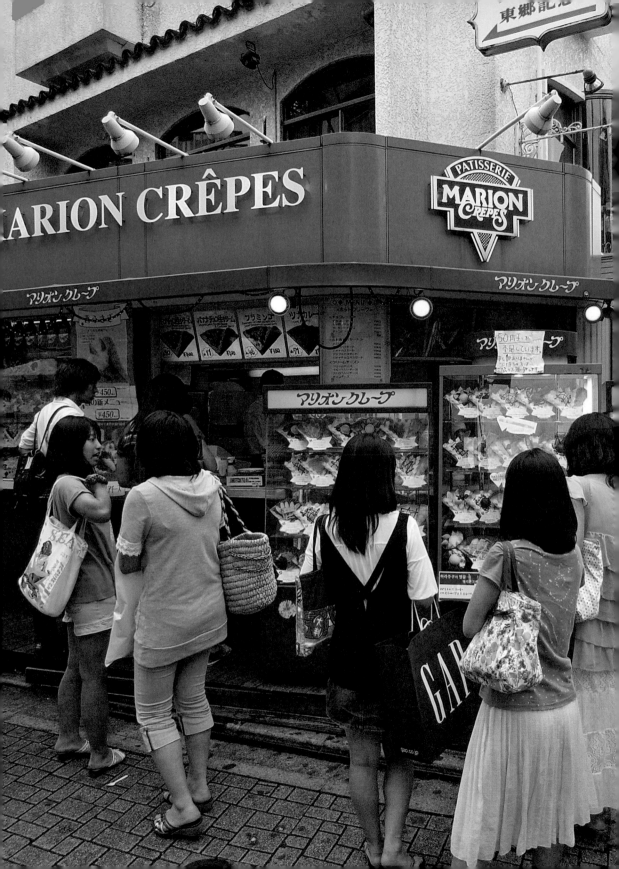

在東京街頭的各種飲食空間中，可以發現不同的族群團體，甚至年齡階級，都有其不同的飲食喜好，這些飲食喜好與聚集空間也反映出同儕團體的心理認同；就如青少年穿相同嘻哈街頭服，上班族穿同色灰、藍西裝，米色風衣一般，購買並食用相同的食物種類，基本上也代表了一種對其他食用者的認同心理，甚至是一種加入某種團體黨派的聖餐儀式。

Future

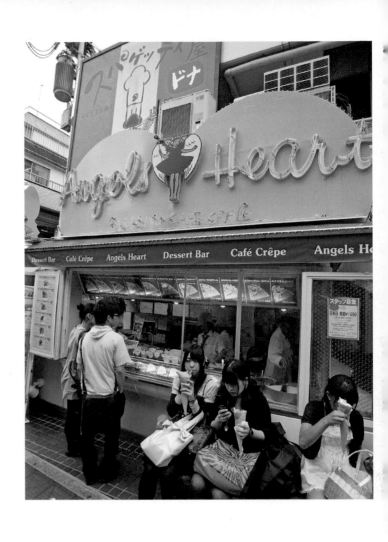

從東京人的飲食空間區別中，可以發現男性上班族、歐吉桑，主要出現在傳統裝潢的居酒屋，他們喜歡在那些充滿煙霧、暈黃燈光的木質小店內，享受那種喧囂、擁擠、豪放的男子漢氣概，雖然偶爾也有女性上班族參與，不過基本上都只是陪伴男人出席。

有趣的是，東京的義大利麵或高級西餐廳則正好相反，這些場所出沒的盡是些粉領族或貴婦人們，姊妹淘們在此品嚐異國食物，優雅地談論八卦，幻想置身在地中海等南歐國家，而帥勁十足的外國廚子，更是這些餐館受女性歡迎的最大保證。男人出沒在這些空間，則會被認為是娘娘腔，因此少有男性朋友敢單獨到這些地方用餐。

連電影《電車男》中那些秋葉原御宅族們也有自己的餐飲空間及食物，最近在秋葉原電器街附近開設了許多羅莉塔餐廳，那些餐廳內的服務生，身著蕾絲邊

黑白古典管家服，猶如動漫中的角色一般，也為那些羞澀的御宅族們帶來幻想成真的安慰與滿足。

群聚原宿竹下通的高中美少女們，正處於青春期的尷尬與幻夢中，更需要有一種單純屬於她們的食物，來凝聚她們群體的共識與情感。來自法國的食物——可麗餅（crêpes），這種食物帶著異國色彩卻又不像西餐廳那般昂貴，可以隨走隨吃、甚至互相分享，正好符合高中少女們的經濟條件與青春活潑的性格；可麗餅原本只是單純的法國甜食，想不到傳到日本東京之後，竟然變化出許許多多的口味與色彩，包括香草冰淇淋加巧克力醬、香蕉草莓加玉米肉鬆、甚至馬鈴薯沙拉與鮪魚絲的多樣組合，切合美少女們喜好新奇的心理以及青春期高

熱量需求的身體。

無論如何，可麗餅成了東京高中女生的專屬食物，似乎只有她們擁有那種吃可麗餅的特權，以至於我們這些大人們想去買個可麗餅嚐嚐，都會覺得自己太「臭老」，以至於配不上可麗餅所洋溢的青春氣息。或許可麗餅對於美少女戰士，就像檳榔與保力達B對於台灣貨車司機們一般，它們永遠是屬於某種族群的飲食特權。

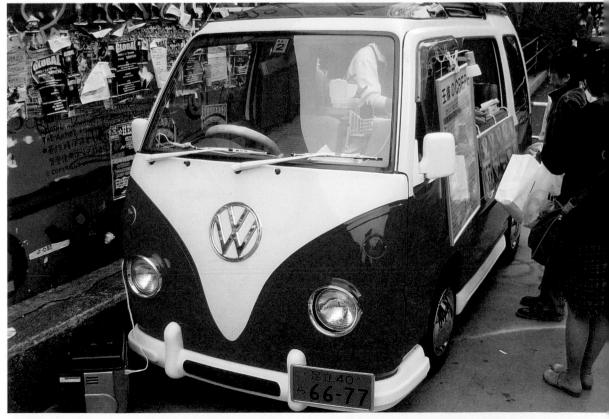

立吞み処

04

立食文化

Future

在東京高架鐵道下方，一排小吃店透著溫暖的暈黃光線，空氣中瀰漫著拉麵的濃郁肉骨高湯香，鑽進布幔下的小店，放眼望去狹窄的店面，擠了七、八個大男人，可是卻連一張椅子也沒有，所有的人都站立著，低頭窸窸窣窣地吃著高桌上的麵條，速度之快令人驚奇！吃完的人，抹一抹嘴巴便快速離去，也沒有留下一句客套話，便消失在布幕之後。

我鑽出小店，才發現布幕上寫著「立食」兩個大字，旁邊還有一台販賣機，販賣著小店中的吃食票券。「立食」餐廳在一般國家並不多見，因為人們總是希望吃飯的時候，可以輕鬆一下，享受美食的樂趣，即使吃的東西不多，也可以讓勞苦的腳稍微歇息一番，養足體力，繼續奔走路程；不過「立食」餐廳卻不讓雙腳有片刻的歇息，食客仍舊必須站立，吃完桌上熱騰騰的拉麵，對於辛苦的旅人而言，根本就是一種折磨。

事實上，立食文化反映出一座城市的空間密度，高密度的資本主義城市，為了在有限土地上博取最大的利益，因此建造摩天大樓，增加樓地板面積，以換取最大的財富極限；同樣的，這種城市中的小吃店面也一定受制於店面租金的壓力，無法有太寬敞的空間，必須以最小的店面換取最大客員流量，「立食」因此成為小吃店的最佳選擇。

「立食」一方面增加了單位面積的利益，另一方面也加速了顧客的流量。聽說速食店經常為了顧客的流動率，播放節奏快速的音樂，立食店則以無椅子的方式，讓顧客無法長時間逗留休息，達到顧客的快速轉換，加上利用販賣食券方式取代服務生點餐方式，整個進餐過程更為簡化，也加速了進餐時間，徹底配合現代都市上班族的忙碌節奏。

或許有一天，當城市更加忙碌，市民行走速度更加快速時，立食餐廳將大大流行起來，成為未來城市的主流現象；不過這種現象的出現，相信將會是「慢食」主義者所不樂見的。

214

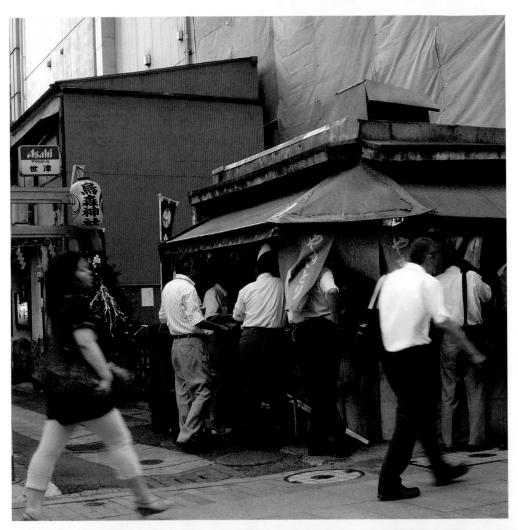

05

無人商店
與吃電怪獸

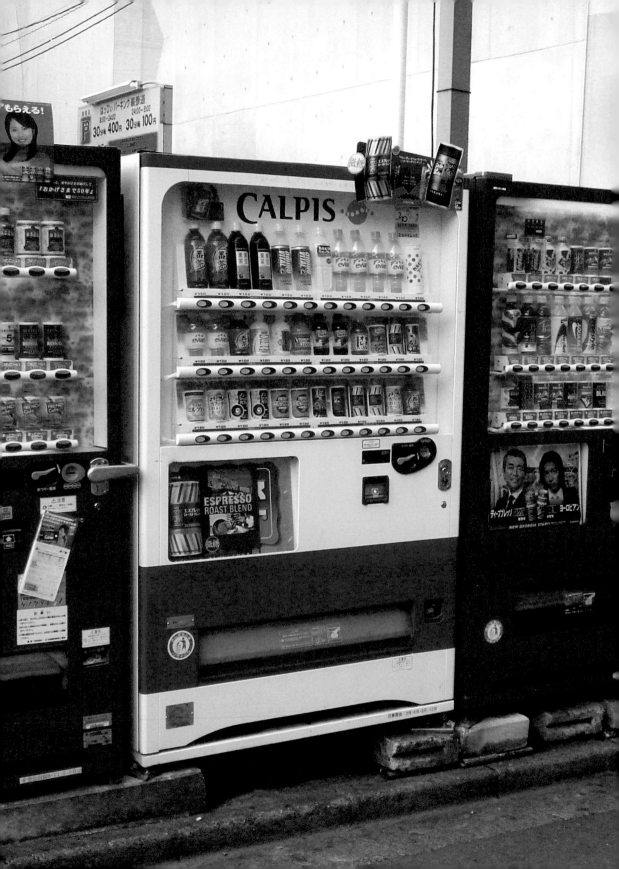

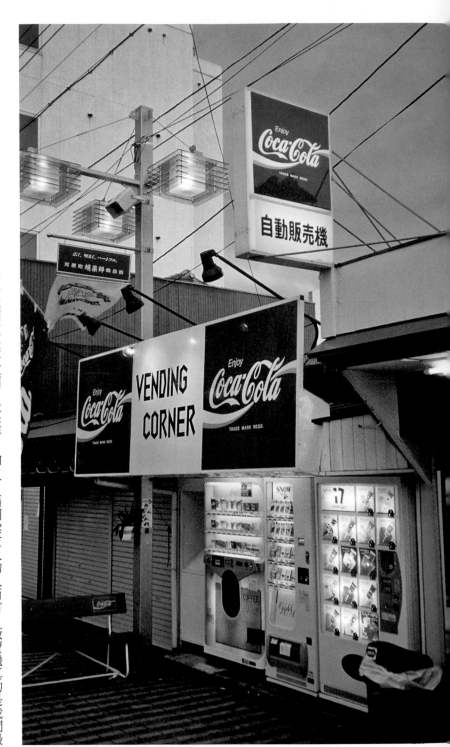

對於我們這些喜歡到日本旅行，卻又日語詞彙貧乏的人而言，販賣機真的是我們最好的朋友；口渴時可以輕鬆買到汽水、礦泉水以及綠茶，想喝杯小酒時，可以選擇冰涼的罐裝啤酒或清酒、甚至威士忌烈酒，同時也可以找到販賣配酒小菜的點心、花生等等；想喝杯咖啡時，咖啡販賣機更有許多種類的選擇，不論是要卡布其諾、是要拿鐵或是黑咖啡，或是要現磨的，要哪一種產地的咖啡豆，要放半糖或是全糖，購買者不用說一句話，卻可以擁有許多選擇的權利與機會。

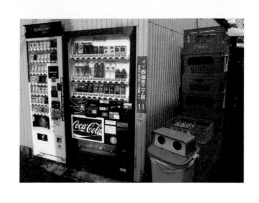

Future

最近許多新型的咖啡販賣機甚至已經進化到有演藝娛樂的功能，當你點選所需的咖啡條件之後，機器中央的螢幕就會出現畫面，實際演出咖啡從磨豆到濾製，以至於裝杯的過程，好像可以真正看到機器內部操作一般，讓購買者等待的時間不至於無聊慌亂。有些販賣機所販售的食物，操作過程耗時較久，不過卻很好玩！

我最喜歡的是一種賣泡麵的販賣機，投幣之後，選擇了喜歡的泡麵種類，泡麵碗會先掉下，然後麵塊、佐料、調味品再陸續加入，最後注入熱水，稍待片刻，一碗熱騰騰的拉麵就出爐了。這種泡麵機真的很有趣！以至於有次在渡船上看見一台泡麵機，大夥兒都圍著這部機器，玩得不亦樂乎！忘卻了漫長的海上旅程。

其實日本今年又出現了更先進的智慧型販賣機，整個販賣機採觸控式螢幕，並且會主動偵測顧客的年齡與性別，不同的顧客群出現，螢幕上就會出現適合這種族群的飲料商品供選擇，如果是男性上班族就會出現咖啡、冷泡茶，或是提神飲料等商品；如果是小孩站在機器前，螢幕上就會出現乳酸飲料、碳酸果汁等商品；當然面對粉領上班族販賣機則會提供瘦身飲料等產品。這樣的智慧型自動販賣機讓街頭販賣機一下子從原始的「機械」時代，進化到電子「數位」時代。

聽說日本的自動販賣機大多由黑道所掌控，所以夜晚也沒有人敢破壞這些販賣機，如果是在美國底特律市區，販賣機若擺在街頭，可能一夕之間就被破壞殆盡，因為此地治安壞到連加油站都裝鐵絲網，必須隔著鐵網先付錢才可以加油。東京的販賣機文化已經將傳統商業販賣帶向「無人商店」的境界，夜晚即使所有的商店都關門大吉，街尾還是有一處明亮溫暖的角落，矗立著一座永不休息的販賣機。

那天在東京市區，走進一間飲食店，店內播放著爵士音樂，空氣中瀰漫著咖啡味道，又有免費的報章雜誌可供閱讀，甚至設置有簡易的坐席，唯一看不見的是店員；原以為店員大概去掃地或進貨，後來我坐下環視周遭成排的自動販賣機，才意識到原來我進入了一座「無人商店」。我突然感覺，沒有店員其實也可以很自在！

不過在二○○一年日本東部發生地震、海嘯及核電廠危機，使得東京市區第一次陷入限電狀態，人們才發現，原來便利的自動販賣機根本就是吃電的怪獸！東京都知事石原慎太郎在第三度成功連任後，接受媒體訪問時冒出的一句話：「全世界沒有（像日本）這樣莫名其妙的國家，到處都有（吃電力的）自動販賣機，飲料可在自己家裡冷卻！」《產

經新聞》引述日本全國清涼飲料工業會的統計報導，日本全國的清涼飲料自動販賣機共約二百一十八萬台，東京電力供電區內有八十七萬台，最大的電力消費量共達二十六萬千瓦，佔福島第一核電廠供電電量四十六萬千瓦的一半以上。

石原慎太郎表示，「今後將為了守護東京而拚命努力，要建立更加完善的東京防災計畫。」而在談到如今東京人最為關注的節電問題，石原慎太郎表示，應該首當其衝關閉自動販賣機和遊戲機房，這些設施一年耗電一千萬千瓦卻起不到實質作用。

人類創造了這麼多種自動販賣機，塑造了一個「無人商店」的未來夢想，卻萬萬沒想到，所謂「自動」的背後，卻隱藏著大量耗費能源電力的可怕現實。

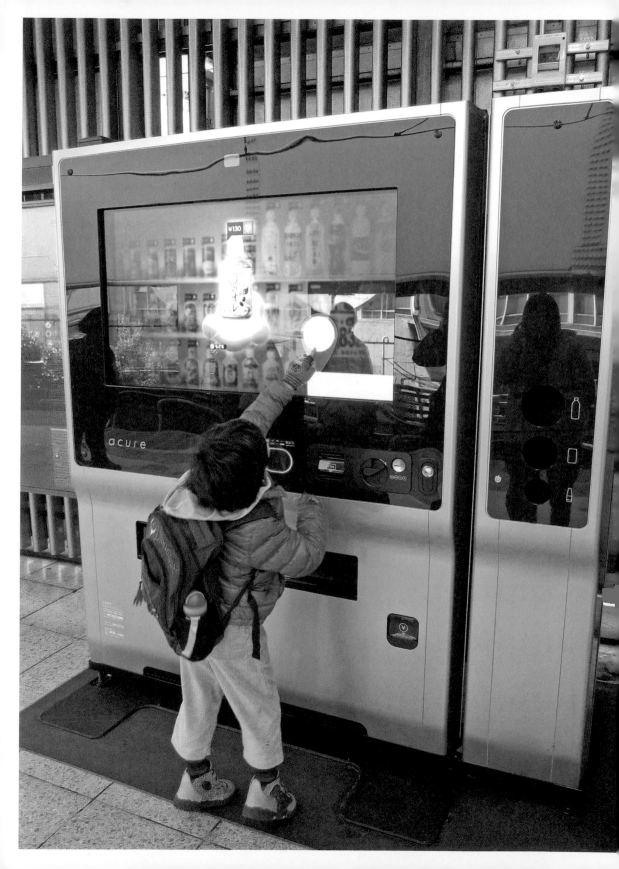

06

高科技喫菸所

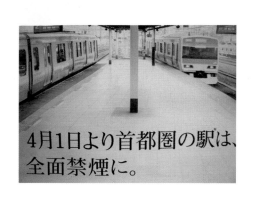

4月1日より首都圏の駅は、全面禁煙に。

所謂「飯後一根菸，快樂似神仙」是許多人日常飲食所奉行的規範，有些人甚至認為「抽菸」這件事根本就是飲食的一部分；十七世紀之前菸草還被視同飲料，人們會說「喝菸」或「喝菸草」；日本人至今依然以「喫菸」來形容這件事。

日本人愛抽菸可說是已經到了如火如荼的地步，上班族不論男女休息時幾乎人手一支菸，許多咖啡店、餐廳也幾乎都不禁菸，因此日本可說是喫菸者的天堂。日本人之所以淪為「菸奴」，多少與其經濟動物習性有關，因為人們一直將「抽菸」與「思考」劃上等號，不論是作家、哲學家、政治家，當他們抽著菸，擺出一副沉思的模樣，人們通常就會認為他們有一種哲思的魅力。而上班族拚命工作之餘，利用尼古丁振奮精神，平息緊張壓力，遂成為日本人壓力生活下的常態。

不過這些年來，東京地區已經努力要脫離「抽菸者天堂」的名號，政府單位意識到國際化都市的禁菸習慣，以及抽菸與國民健康問題息息相關等，因此開始祭出前所未有的禁菸政策。首先在東京皇居千代田區頒佈禁菸令，讓日本上班族十分不習慣！不過日本人畢竟是守法的公民社會，法令既然已頒發，市民也就只好乖乖遵守。如今連六本木地區、澀谷地區都頒發了禁菸令，人們不再像以前一樣，可以自由自在的吞雲吐霧。

為了禁菸令之後癮君子的「食慾」著想，政府單位還是貼心地為他們設計建造獨棟的「喫菸所」，讓半路菸癮大作的市民，可以趕緊進去吞雲吐霧一番；這種人性化的作法與設計，有如城市中設置的公共廁所或小吃攤一般，滿足了一般市民生理上

Future

的需要。我在東京新開發的六本木Hills
地區，發現了一座以高科技風格（Hi-
Tech Style）設計的「喫菸所」，整座建
築以結構玻璃打造，吸菸者進入其中，
擁有極佳的視野，可以一邊抽著菸，一
邊觀看街景，享受「人看人」（people
watching people）的樂趣。這座玻璃喫
菸所實在設計得太精美了，以至於連沒
有抽菸的我，都有股想進去坐坐的衝動，
或許這種喫菸所在不久的將來，會像街
頭咖啡座一樣流行，屆時或許喫菸所還
會賣咖啡，甚至販賣所播放音樂的ＣＤ
呢！

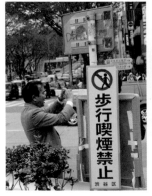

226

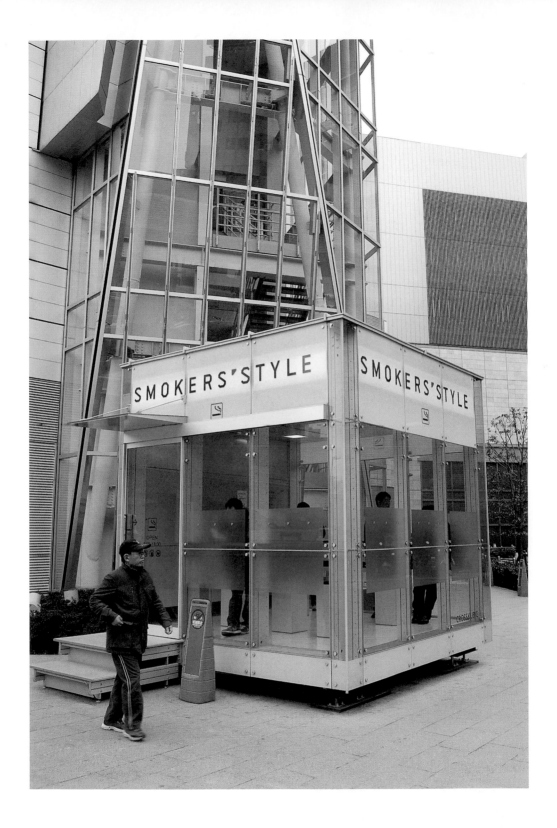

07

鋼彈入侵
現實世界

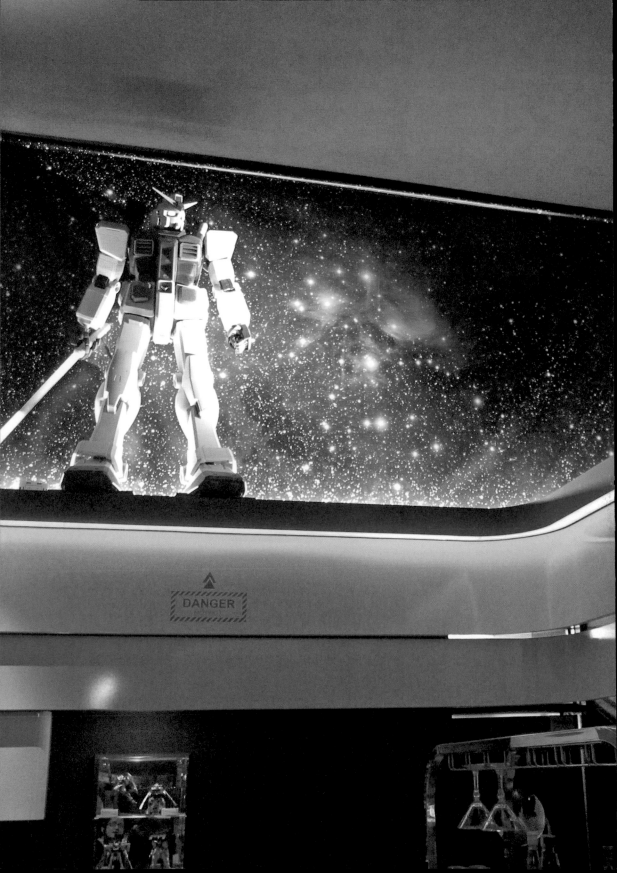

機動戰士鋼彈（GUNDAM）是日本機器人文化的代表作品，鋼彈機器人結合了動漫、玩具、電影等產業，席捲日本及世界各地，陪伴著不同世代的族群成長，鋼彈機器人的故事歷經幾十年的發展，已經衍生成一套複雜完整的歷史與哲學，如今鋼彈文化已經內化成日本人成長記憶的一部分，關於鋼彈的歷史、美學，以及最新發展，都成為日本人熟悉與專注的議題。

最近製作鋼彈機器人的萬代（BANDAI）公司特別在動漫聖地秋葉原，開設了一家「鋼彈咖啡店」（GUNDAM CAFE），目的其實是為了在秋葉原設置一個SHOWROOM，這家咖啡店外型就是鋼彈機器人的頭盔造型，內部服務人員皆著著鋼彈動畫中聯邦軍的制服，菜單上所呈現的飲料，每一種都是以一種鋼彈機器人命名，甚至餐點也以吉翁公國統治家族的貴族菜單命名，最有趣的是鋼彈咖啡店旁販賣著「鋼彈人形燒」

（類似紅豆餅，只是以鋼彈機器人為模子，燒出一只只的鋼彈機器人，猶如工廠生產線一般），咖啡店除了陳列大型鋼彈機器人以外，裝潢皆以機器人細部為主題，牆上到處可見「CAUTION」、「WARNING」等字樣，猶如鋼彈機器人的機身塗裝。

咖啡店正中央大螢幕持續播放著各集鋼彈動畫，並介紹鋼彈玩具機器人工廠的高科技環保設施，吸引著店內鋼彈迷們的目光。還未親自光顧鋼彈咖啡店之前，總以為這個地方會像宮崎駿三鷹吉卜力美術館一樣，充滿頑皮好動的小孩子，結果竟然令我驚訝！鋼彈咖啡店的顧客居然是以上班族為主，只見幾位中年男子下班後到店裡用餐，談論鋼彈機器人的種種，許多年輕男女居然也來到此地約會，似乎鋼彈已經是所有日本人共同的話題與記憶。

對於鋼彈迷而言，東京還有一處朝聖的

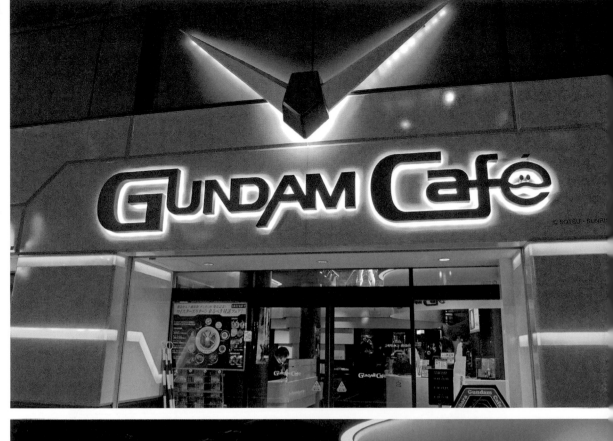

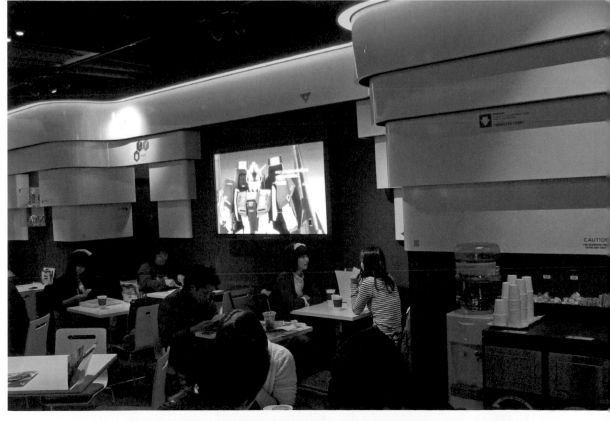

地點，那是位於西武新宿線井草站上的鋼彈機器人銅像，因為上井草地區也是製造鋼彈相關公司的匯集地，因此便立了一尊鋼彈機器人於站前，這尊鋼彈銅像張開雙手朝向天空，是紀念第一集動畫「鋼彈立於大地」，該站月台也以卡通主題曲《飛翔吧！鋼彈》作為電車發車音樂。

鋼彈作為虛擬世界的重要人物，如今已經入侵現實世界，虛擬與真實世界之間的界線逐漸模糊不清，相信有一天，東京這座城市將會演化成動漫卡通裡所描繪的未來城市，虛擬世界的一切將完全佔領真實世界。

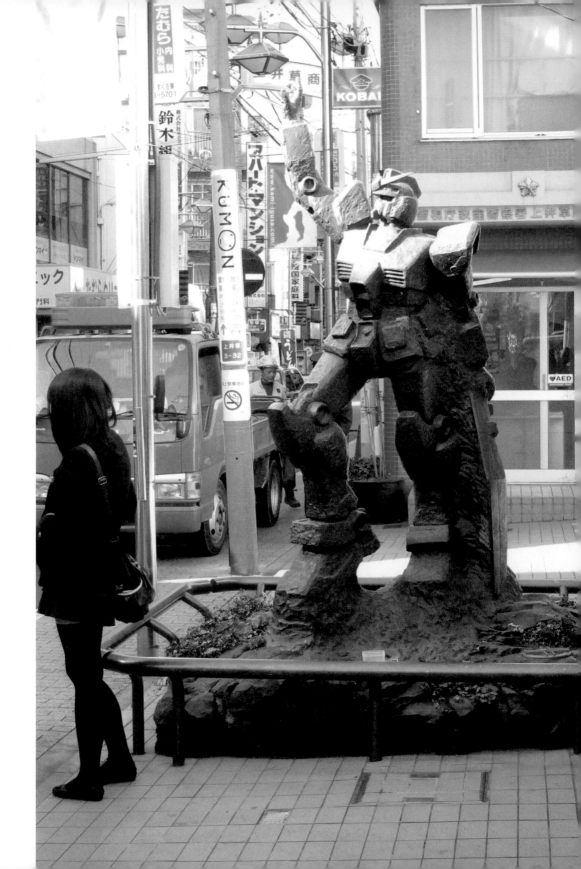

233

08
電車男
與女僕咖啡館

電影《電車男》中那個終日流連在秋葉原的宅男，其實是許多日本現代年輕人的寫照。有越來越多的年輕族群，因為習慣於與電視、電腦以及電動玩具相處，而漸漸失去在真實社會與人社交的能力。

他們平日的工作與電腦有關，下班後便躲在自己家中，利用電子設備、MSN或電郵與人溝通，所有的社交活動都必須藉助電子設備才能完成；更有甚者，許多宅男根本足不出戶，他們害怕出門，害怕與人交際應酬，最後連自己家人也不願去面對，把自己鎖在小小的房間中，

Future

沉溺於自己的網路或電玩世界中，這種人的生活方式正符合了美國趨勢專家費絲・波普康（Faith Popcorn）在九〇年代初期的預測，當年她出版了《爆米花報告》（The Popcorn Report）一書，內容便提及「躲藏」。人們正完全撤退到他們唯一可控制的環境——家。每一個人都在挖掘自我的城堡。」她認為「繭居」（cocoons）將成為未來重要的趨勢之一。

電影《東京狂想曲》中，有一段描述東京繭居宅男的生活，年輕男生在家中足不出戶，過著一種簡單、緩慢，卻又規律的生活方式，生活節奏慢到可以感覺到光影的變化，以及時間流動的速度。他唯一與外界聯繫的方式，就是打電話，每個週末他會叫披薩外送，披薩送到時他會打開門縫，將錢拿給外送員並收起披薩，卻從不看外送員一眼，數百個吃完的披薩紙盒，則整整齊齊地堆放成牆，形成一種奇特的室內設計風格。

後來「繭居」的風潮越來越盛行，只聽到披薩店的老闆抱怨著，外送工讀生越來越難找，現代年輕人都躲在家中不願意出門，最後披薩店只好使用機器人來充當外送員。這個故事最有趣的地方，是關於繭居族如何突破個人窩巢，勇敢地迎向世界；電影中的繭居男生有一次因為看了外送員一眼，竟然被那位漂亮的外送員（蒼井優飾演）所吸引，成為他想踏出室外的動機與力量，繭居男為了尋找那位外送員，努力想走出室外，花了一整天，站在家門口猶豫掙扎，最後一鼓作氣，才衝出家門。

結果繭居男發現東京街頭變得空無一人，所有人都獨自窩居在室內，不再出外與人互動；當繭居男努力要說服蒼井優走出自己的窩時，東京突然大地震，所有的人突然不約而同地衝出室外，待地震結束時，所有的人彼此相視，露出靦腆的微笑……。

現實世界裡，東京這個高科技的電子都市，所謂的「繭居族」人口正逐漸增加之中，他們越來越習慣於虛擬的人生，而逐漸不習慣於真實的世界；但是不論是電車男或宅男，秋葉原這個地方卻一直是他們生活中最重要的「聖地」，在週末或例假日，總會看見他們流連在秋葉原的身影。

秋葉原在過去是東京著名的電器街，不過這些年來，電器街已經被電玩、公仔所取代，動漫人物也成為秋葉原大街小巷重要的圖像，甚至許多扮演動漫人物的同人誌、廣告人物都活生生的出現在

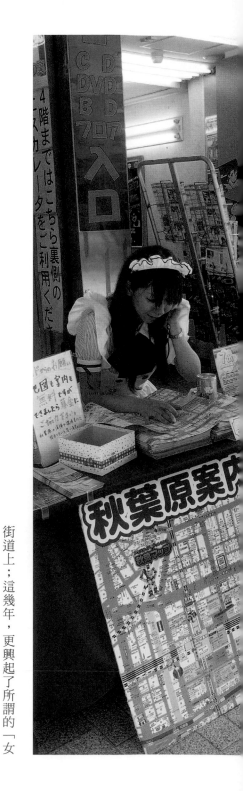

街道上；這幾年，更興起了所謂的「女僕咖啡館」，咖啡館中的女僕以宅男們熟悉的動漫人物造型現身，讓這些不善交際的宅男們，雖然身在真實世界，卻又有如神遊虛擬世界中，卻除了內心的恐懼與防衛，讓宅男們內心充滿安全感與慰藉感。

週末來到秋葉原，滿街的女僕們賣力地招攬客人們，只見一位典型的電車男被一位長著貓耳朵、貓尾巴的女僕搭訕，兩人並肩走向夕陽餘暉中，我忽然感覺虛擬世界好像正從時空裂縫中滲透進秋葉原。

09
外星人肉乾店

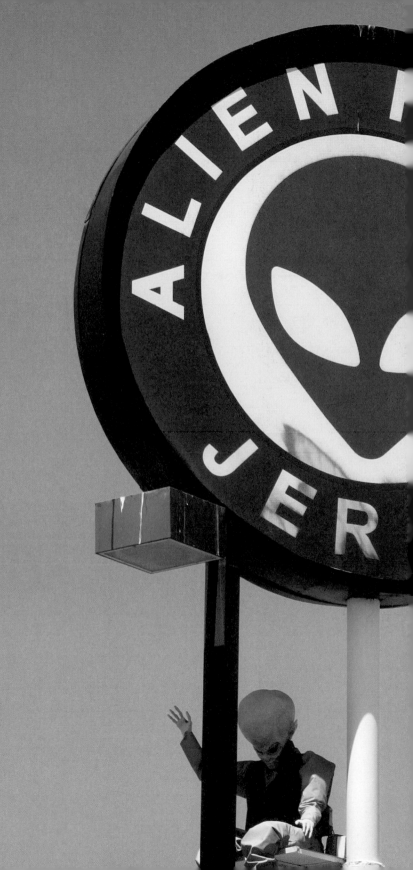

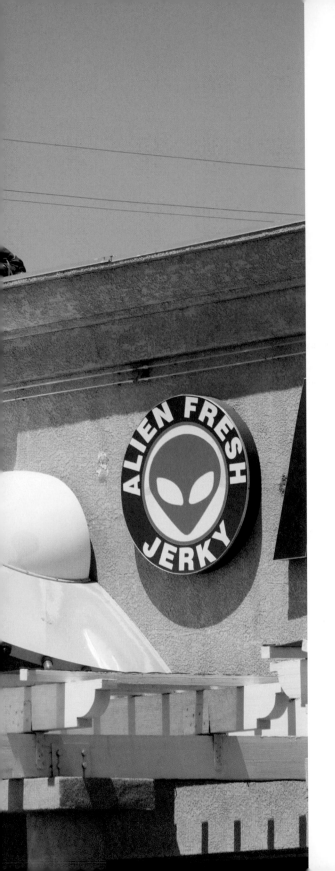

美國許多沙漠中的加油站或小鎮，猶如沙漠中的綠洲，成為駕駛人救命的關鍵地點，為了吸引公路駕駛人進入這些小鎮，商家無不絞盡腦汁，希望創造與眾不同的特色。

許多加油站都會樹立巨大招牌，企圖吸引公路駕駛員的目光，那些巨型招牌在荒漠中，形成奇特的景觀；也有許多商家以價格取勝，大打折扣戰，或是恐嚇駕駛員，現在不加油，等一下恐怕再也沒有加油的機會！

有些商家樹立巨大高聳的溫度計招牌，號稱是世界上最高的溫度計，也有人製作大

型人形塑像，吸引人們的眼光；更有人在沙漠中，直接建立起一座遊樂場，有高聳的摩天輪、雲霄飛車，以及滑水道等遊憩設施，大老遠就可以看見，猶如海市蜃樓，十分具有超現實主義的驚異感覺。這些誇張怪異的手段，無非是商家在沙漠中的求生伎倆，但是這些現象也成了美國公路文化的一部分，對於公路駕駛人而言，看看這些有趣的商家現象，倒也為無聊的沙漠公路駕駛，增添不少趣味與驚奇。

不過最令人感興趣的是關於外星人的噱頭，有一家賣外星人肉乾的店，店招上坐著一隻外星人，向過路的駕駛人招手，圓盤狀的飛碟，斜插入建築體，停車場上立著「外星人專用停車位」的牌子，停車場上果然停有一臺三角錐形的銀白閃亮不明飛行物，令人好奇裡面會爬出什麼綠色黏黏的外星生物；散佈空地上的紅色汽油桶，上面標示著外星人的標誌，綠色的頂蓋下，寫著「Aliens Food」，外星人吃的東西果然與地球人不太一樣！

蘋果綠的轎車上寫著「太空防衛隊」（Space Trooper），裡面還有一尊綠色外星人，車身底下寫著「服務全宇宙」（Serving the Universe），企圖心十分遠大。許多公路駕駛人都被這些外星道具吸引，紛紛停車下來瞧瞧，畢竟沙漠中光害很少，

Future

晚上很容易看見滿天星斗，在沙漠的夜晚，看見飛碟或不明飛行物體，似乎機率是比較大的！因此在沙漠公路旁，上演外星人第三類接觸的故事，應該是比較有說服力的！

的道具、劇本都十分周到，演出這齣沙漠外星奇遇記也演得認真，在沙漠中，帶給人特別新奇的感受。

美國人似乎已經很習慣在沙漠公路中，看見綠洲般的夏威夷汽車旅館，在休息區看見高聳的歐洲城堡，以及外星人的太空船殘骸等等。那好像是在酷熱的沙漠裡，有時候熱昏頭，失去理智，所看見的夢境，不論如何，每次在沙漠中開車旅行，都好像看了一場魔幻的公路電影。

進入餐廳中，到處都有外星人的道具與裝飾，不過點餐時才發現，「外星人肉乾店」賣的不是肉乾，主要是美式BBQ餐飲，而且是烤雞店，拔了毛、烤得紅通通的土雞，其實還滿像外星人的，有些人還說，他以為這裡有賣外星人作成的肉乾？！不論如何，這家餐廳

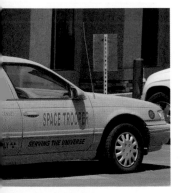

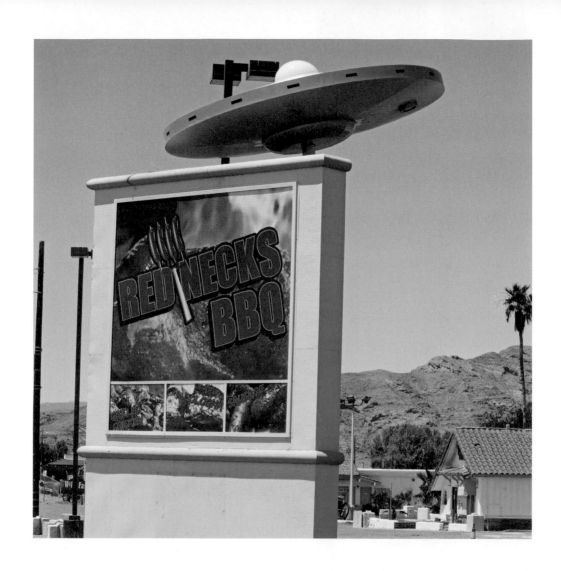

10

罐頭居酒屋

ほやの三升ニ（あいな）
刺身こんにゃく（鹿箕島）
いぶりがっこ（秋田）

なかよし（青森）

（東京）　600

今酒蒸（福島）　600

造（秋田）

（山形）

醸造（青森）

調理メニュー
ムール貝の白ワイン蒸し
600円

美味しいお酒を飲んでいただきたい
錫ちろり：リーデックス
なかなか壊れない
高級酒器をお申し付け下さい

ちょい足し缶詰

ちょい足し
トッピング食材

山崎ハイボール
550円

宮城ハイボール
450円

NIKKA
APPLE
WINE

THE YAMAZAKI
SINGLE MALT
WHISKY
10

宮城

Suntory

やきとり たれ味
300円

お皿の中に
何かが見れてます。
見つけてみて下さい。

在經濟不景氣的年代，下班喝杯小酒的日常小小幸福，卻不容被剝奪；只不過在生活預算削減下，已經無法像過去那樣，在居酒屋裡豪邁吃喝了。迫於經濟情勢壓力，一種簡約的居酒屋文化，便逐漸應運而生！

秋葉原的潮流一直走在時代前端，因著動漫文化的影響，甚至帶著一種科幻風格，除了轟動一時的鋼彈咖啡館之外，最近更出現了「罐頭居酒屋」這種改良式簡約版的居酒屋。

「罐頭居酒屋」是經濟不景氣年代下的產物，剛開始有一家小型居酒屋老闆娘，為了讓一些老顧客在財務不是太好的日子，還是能來喝喝小酒，與老朋友聊聊天，紓解內心壓力，便改用罐頭食物當作小菜，降低成本，也降低消費額度，此舉讓老顧客很感動，因此在景氣低迷之際，仍然持續前往消費。

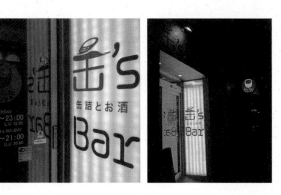

如今「罐頭居酒屋」已經正式成為一種另類的居酒屋型態，在秋葉原高架橋下，新開了一家設計感強烈的罐頭居酒屋，窄小的空間內，只有兩名店員，卻有一整面牆的罐頭食品，從最普通的番茄沙丁魚罐頭、鯖魚罐頭、馬肉罐頭、蒲燒鰻罐頭，乃至於鯨魚肉罐頭，甚至美國知名的SPAM午餐肉罐頭，應有盡有。

顧客進入店內，可以自行挑選貨架上的罐頭，再到櫃台結帳，十分有趣！

飲料則不偏限於罐頭飲料，顧客可以請店員調製各種口味的雞尾酒、新鮮的生啤酒，也可以幫顧客溫熱清酒，用各種具設計感的酒器盛裝，上面插著一支溫度計；「罐頭居酒屋」沒有椅子，大家都倚在幾張圓弧桌子旁喝酒，整個感覺十分自在愉悅，一點壓力也沒有。

在「罐頭居酒屋」喝酒聊天，不僅氣氛輕鬆沒有壓力，荷包也沒有壓力，唯一令人有些遺憾的是，友人曾在酒酣耳熱

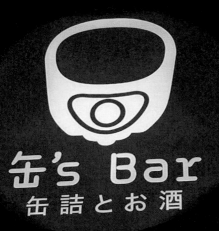

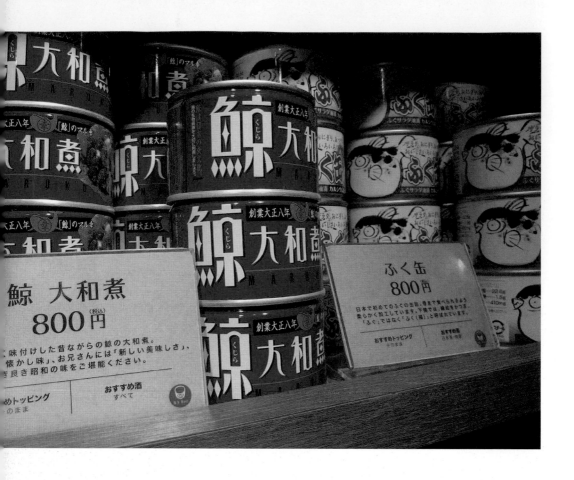

之際，脫口說：「你不覺得我們像在吃狗食或貓食嗎？」當時我腦中浮現電影《衝鋒飛車隊》（Mad Max）裡的畫面，描寫未來世界在核戰浩劫後，殘存的人類在洪荒廢地裡求生存，因為所有的食物都被輻射污染，只有封存於鉛罐頭裡的狗食未遭受污染，所以片中主角每天都以吃狗食維生。

當我們歡樂地在「罐頭居酒屋」裡吃喝罐頭之際，想到未來我們可能在核災之後，每天都必須要以吃罐頭食物維生，心中不勝唏噓！

Future

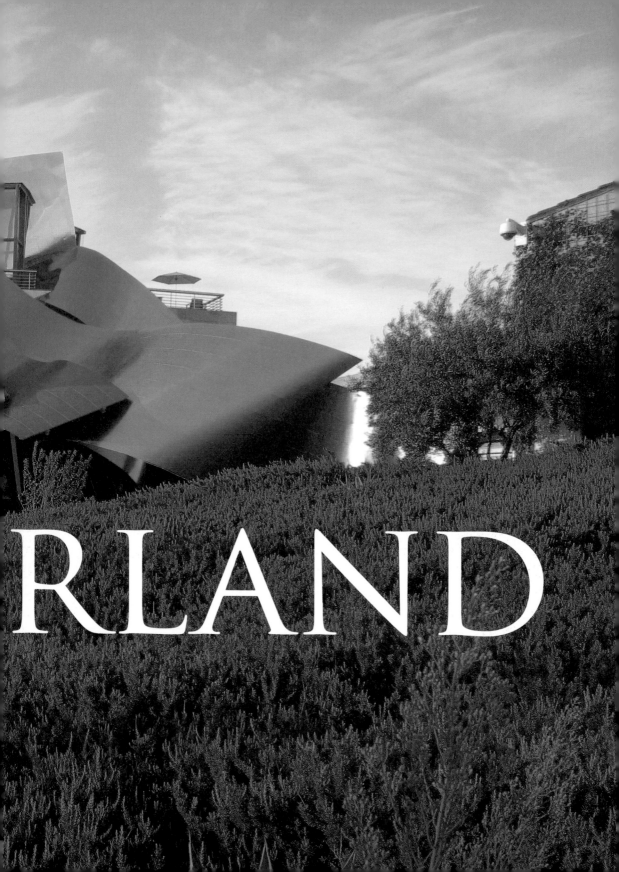

RLAND

PART5

WONDL

神奇的飲食空間異境

01

教堂餐廳

神戶市是關西地區最早接觸西方文化的城市，因此咖啡、咖哩等外來食物，以及西方的爵士樂在此都十分盛行；我經常在神戶街頭聽見年輕音樂家演奏爵士樂，訝異這些街頭音樂家的水準，竟然都比台北一些爵士音樂吧的樂手厲害！村上春樹因為從小在這附近成長，所以很早就接觸爵士樂，爵士樂也因此成為了他小說中的重要元素。

有一天中午，我經歷了一場奇怪的宗教經驗，在神戶市區街巷裡，存著一顆敬

虔的心，輕輕地走進一棟典雅古老的教堂，教堂鐵門線條簡單優雅，充滿三〇年代的 Art Deco 風格，十字架的線條在陽光照射下，清晰地映在光潔的地板上，整座教堂外觀呈現出聖潔的宗教氛圍。

不過當我走進教堂一樓內庭，開始感覺到不太對勁，因為我聞到了香噴噴的麵包味道，我是個酷愛麵包勝過米飯的人，剛出爐的麵包最教我難以忍受！教堂裡怎麼會有麵包香呢？是聖餐要用的麵包？還是神職人員自己使用的麵包？過去修道院不也是自己烘烤麵包嗎？我開始自言自語對自己解釋一番。

我曾經到過不同城市，看過許多空洞的華麗教堂，那些建築物頌讚著過去的輝煌榮耀，但是如今卻幾乎成為廢墟；日本神戶這一棟教堂甚至改造成餐廳，我們在會堂中吃喝料理，欣賞著尖拱窗映入的奇異光線，發覺教堂原本視線的焦點——講壇部分，竟然成為了熱騰騰供

餐的廚房。

城市中有三種建築，有一種是用來供應
人們肉體的需要，例如餐廳或咖啡店；
一種是供應人們精神上的需要，例如圖
書館、書店或電影院；另一種則是供應
人們靈魂上的需要，例如教堂或寺院等，
從不同建築種類數量的消長，可以看出
這座城市的整體狀態。

新約聖經中描述，耶穌在曠野禁食四十
晝夜，魔鬼進前來試探他，要他將石頭

變成食物吃。耶穌卻回答說：「人活著
不是單靠食物，乃是靠神口裡所出的一
切話。」物質生活固然需要，但是精神
食糧、靈魂的食物才是最重要的。聖堂
中原本供應著靈魂的食物，如今卻只是
供應著物質的食物；那天中午，我在神
戶這座教堂餐廳用完餐，肉體雖然暫時
得著飽足，靈魂卻仍舊飢餓著。

當一座城市的聖堂，不再供應靈魂的食
物，那麼這座聖堂比不上一間供應肉體
食糧的餐廳。

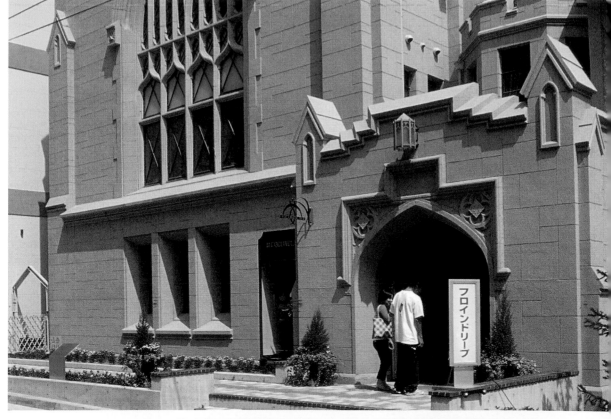

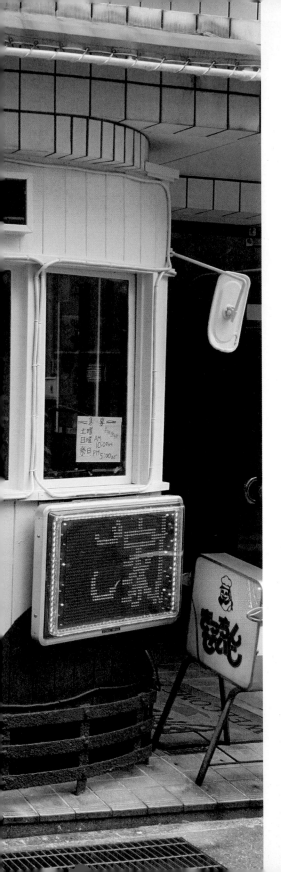

02
路面電車咖啡館

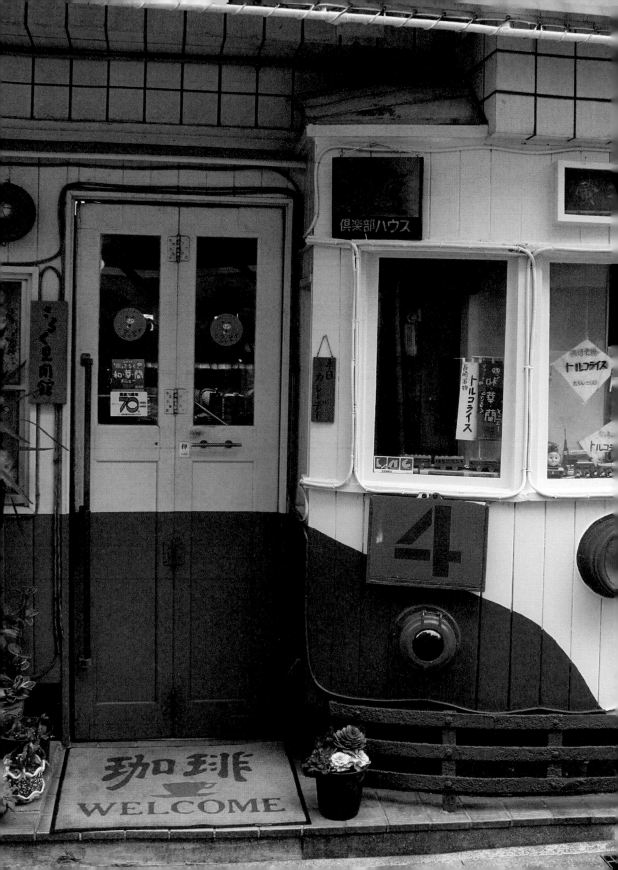

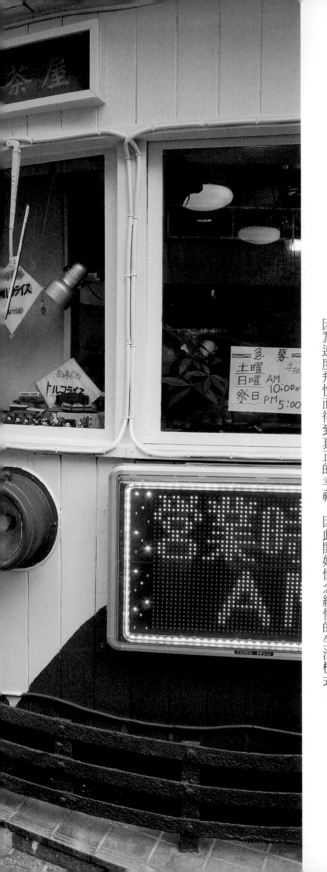

路面電車一直給人有特殊浪漫悠閒的感覺，這種奇特的浪漫感受，源自於兩個理由，一是路面電車的歷史感，百年前即存在的路面電車，象徵著一種二十世紀初期，文明開化的純真年代，對於日本而言，那是文豪生活的年代，夏目漱石、川端康成等人，都搭過這種城市的新文明工具，這種交通工具銜接了古典與現代，是人類記憶中一種美好的事物。如今猶存的路面電車可說是百年前浪漫文明的延續，一座城市裡如果有路面電車，城市景觀就會有極大的改變。

二是關於速度的態度，路面電車相對捷運與地鐵的快速便利，屬於緩慢的事物，現代人對於速度的要求，造成了緊張、壓力與胃痛，人們努力追求速度，最後卻沒有因為速度飛快而得到真正的幸福，因此開始懷念緩慢的生活模式。

262

路面電車因此成為了城市「慢活」生活的最佳代表事物，搭乘緩慢的路面電車，漫遊在城市巷道間，也成了最令人愉悅的旅行經驗。

長崎是座可以搭乘路面電車旅行的城市，古老的路面電車穿梭街道，搖搖晃晃地通過石板路，搭配著路邊搖曳的柳樹枝葉，讓長崎城市景觀呈現出一種悠閒浪漫的氛圍。

長崎雖然與廣島同受核爆的摧殘，但是廣島核爆點位於市中心區，因此廣島的路面電車幾乎全數損毀，長崎的核爆點則偏市區北方，加上長崎港灣的地形掩護，核爆後的損害不如廣島嚴重，也因此路面電車仍有部分存留，這些電車有著木質地板，過彎時嘎嘎作響，也成為長崎市區觀光的特色之一。

不過老電車車廂老舊，不符合現代生活的需求，這幾年長崎市路面電車也推出了低底盤的 3000 型新電車，並逐漸淘汰舊式老電車，不過許多人還是喜歡 201、202 型老電車綠色、米色相間的身影。有電車迷收購淘汰的舊電車車廂，拖往商家內，改裝成咖啡店，這台富懷舊氣質的路面電車車廂成了最佳的商店招牌。

長崎路面電車有幾條重要路線，前往正覺寺的藍線，可以前往眼鏡橋附近的唐人街，前往螢茶屋的綠線，則可到大浦天主堂等古蹟。這家電車咖啡館位於眼鏡橋附近巷內，逛街的旅人很容易發現它，並被它吸引入內。

整個咖啡店內佈置著老舊的電車照片，也有許多電車鐵道模型，吸引著鐵道迷前來朝聖，或是在店內緬懷舊日記憶，咖啡館本來就是一個浪漫的空間，但是咖啡香加上電車的回憶，那種浪漫指數是雙倍的！

電車咖啡館兼具咖啡香與城市記憶，加上鐵道迷的熱情，這樣的空間存在著許多複雜與矛盾的情緒，但是這樣一種設計師理性難以設計的空間，正是它的魅力所在！

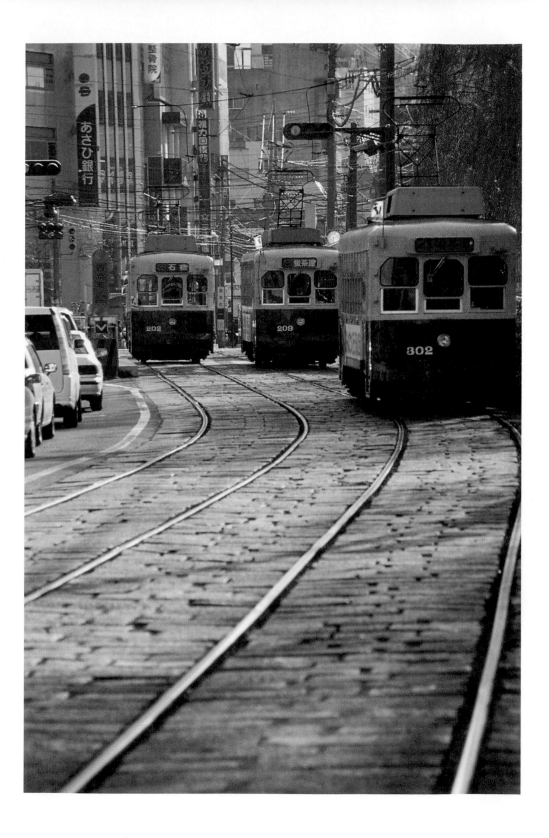

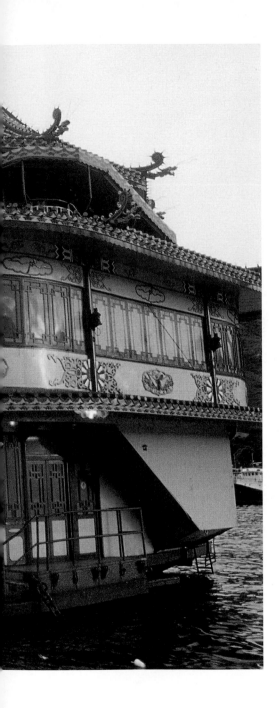

03

海上龍宮海鮮舫

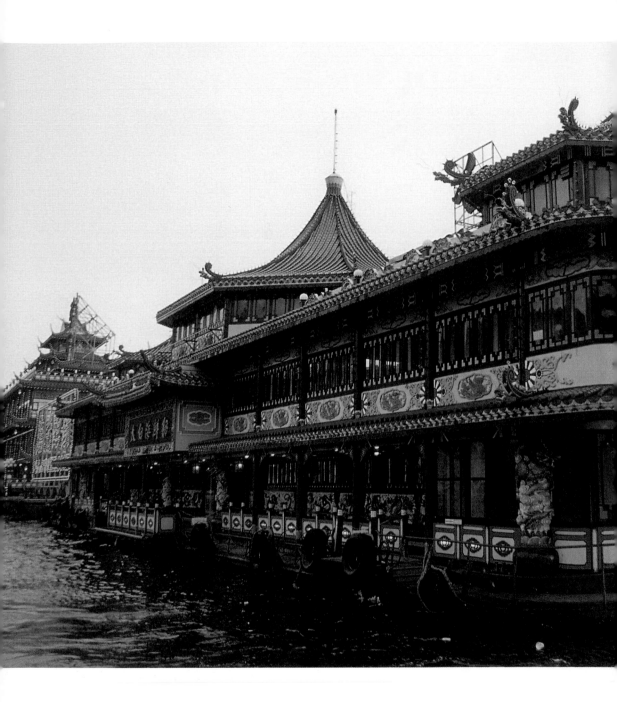

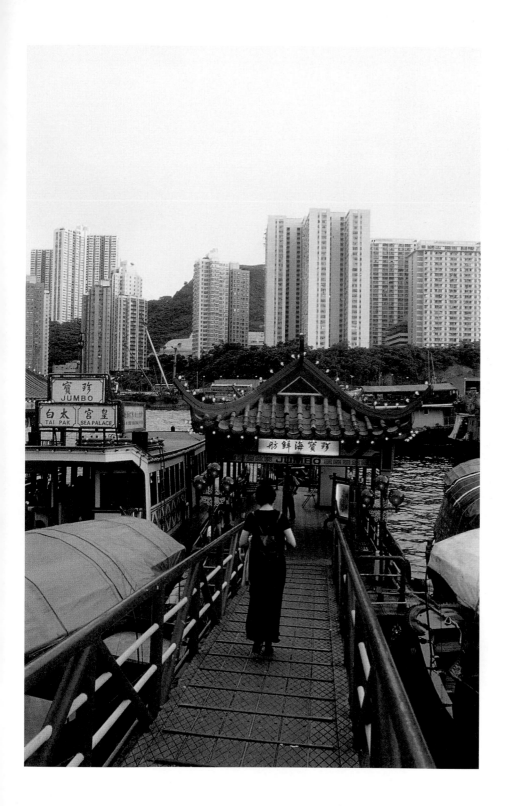

黃昏時刻，我們來到香港仔深灣，只見港灣中老式舢板密佈，那是香港「蛋民」的居住所在，與岸邊高聳的住宅大樓形成強烈的對比，看得出香港的確存在著貧富差距的嚴重問題。

香港有「蛋民」與「籠民」兩種中下階級民眾，「籠民」住在鐵籠子裡，白天上工時，就把身家財產鎖在籠子裡，到了晚上，鐵籠子成了他們唯一棲身的所在；「蛋民」則是住在水上的人家，在中國南方已有許久的歷史。

美國西雅圖也有水上人家，但是他們多是雅痞，居住水上是為了浪漫的理由；香港的蛋民生活卻不浪漫，他們許多人一生住在水上，甚至是在水上出生，船上甚至沒有像樣的衛生設備，污水就這樣直接排入水中，早晨可以看見舢板上的居民在船邊刷牙，並將夜壺的污水倒入港灣中，令人十分驚訝！

不過這些蛋民居住的港灣附近，卻有幾艘大型的水上畫舫，事實上，就是大型的水上餐廳。我們到聞名的珍寶（Jumbo）海鮮舫用餐，海上餐廳與陸地上的海鮮餐廳無異，也不會感受到在船上用餐的搖晃感，唯一不同的是窗外的夜晚燈火，感覺還滿有詩意。這些水上餐廳有著中國式建築的雕梁畫棟裝飾，整座餐廳高三、四層樓，晚上燈火輝煌，活像是海上龍宮一般。龍宮內當然會有蝦兵蟹將們，只是在這裡，所有的蝦兵蟹將們都出現在餐桌上，賓客們酒酣耳熱之際，不要忘記自己是在水上，必須搭乘渡船，才可以回到岸上。

我記得在台北的歷史記載中，以前圓山中山橋畔，也曾經有一艘水上餐廳，老照片

中顯示的是一艘中國傳統樣式的水上畫舫，在船上用餐可以眺望圓山與中山橋。那個時代，圓山中山橋附近是台北市民重要的遊憩空間，當時還沒有圓山大飯店，圓山地區也沒有美術館等設施，只有台北故事館那棟典雅的洋樓，以及對面的兒童樂園與動物園，可以推測的是，當年那座水上畫舫，應該是滿高級的，可惜的是，後來這座水上餐廳在一次颱風中摧毀，從此台北就不再有任何水上畫舫了。

到水上餐廳吃海鮮，有一種與海洋親近

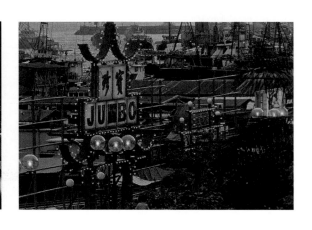

的感覺，雖然這些海鮮並不是從港灣撈起來的，但是會讓人感覺有昔日皇宮貴族坐畫舫遊江南，或是海底龍宮神話傳奇的新鮮感。當人脫離了一般正常的飲食空間時，用餐時的食慾明顯有不同的變化，可見腦袋中的想像力，確實可以改變飲食的味覺。

當夜色退去，白日來臨之際，華麗耀眼的水上龍宮與周遭混亂破舊的蛋民舢板，形成了另一種矛盾的景象，我就像是那個從龍宮回到現實的人，心中充滿了奇怪的不安與愧疚。

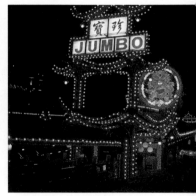

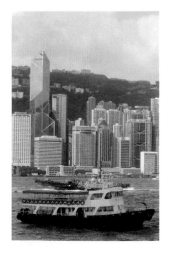

Wonderland

04

嬉皮村咖啡館

我的年紀雖然沒趕上六〇年代的嬉皮風潮，但是對於嬉皮時代的種種，卻充滿了好奇與想像，許多人對嬉皮風潮感興趣，是因為音樂、大麻與 LSD，我卻著迷於嬉皮的反體制、反西方現代生活的精神。這樣的反叛精神引入了各種不同的文化，包括東方文化以及非洲文化等等，強烈衝擊影響了美國當時單純卻無趣的生活面貌。

關於嬉皮風潮最盛行的地區，當屬加州地區，而舊金山這座悠閒的城市，更成為嬉皮們最愛流連的地方。舊金山 Haight Ashbury 地區是當年嬉皮聚集的所在，來到此地，可以看見許多奇怪的

人，以及奇怪的商店，形成了一個特色十足的城市聚落，被稱為是所謂的「嬉皮村」。

在上個世紀末，舊金山嬉皮村仍然存在著若干特色與氣氛，不過到如今，整個嬉皮村已經逐漸蛻變，那些奇奇怪怪的商店慢慢都已消失，街頭上除了偶爾出現的流浪漢之外，也找不到幾個嬉皮的蹤影了。這幾年我每次到舊金山，都會到 Haight Ashbury 去走走，試圖在那裡找回嬉皮時代的蛛絲馬跡，不過失望之情總是越來越濃重，直到我找到了 Café International 這家咖啡館。

Wonderland

進入店內，我馬上感受到那種隨興不羈的嬉皮精神，新舊混搭的室內家具，塗鴉風格的裝飾，加上長長大大的料理櫃台，讓人有一種親切自在的感覺，特別是皮膚黝黑、長得有如《修女也瘋狂》電影中的琥碧・戈柏（Whoopi Goldberg）。這位老闆娘來自東非，非裔移民的背景，讓她沒有一般美國白種人的高傲自尊，反倒善待每個來此的顧客，特別是那些離鄉背井的異國留學生們，來到這裡，都能夠感受到媽媽一樣的溫暖呵護！難怪這裡隨時都有各國留學生的身影，當然店裡的免費 Wi-Fi 也是吸引人駐足停留的重要因素。

最吸引我的是店裡充滿非洲元素的塗鴉壁畫，咖啡店後院露天咖啡座的一面大牆，畫著一幅類似「世界大同」的壁畫，畫中出現世界各民族的人物聚集，加上音樂符號，譜成一曲人類和諧的樂音。

另一幅非洲婦人用頭頂頂水缸的畫，背景是有如立體派般的塗鴉，再加上非洲動物的遷徙圖案，整個畫面充滿著對於遠方大陸的鄉愁。最令人震驚的是，小小的廁所裡，有個巨大如太陽般的眼睛塗鴉，以及嬉哈雷鬼般的人物肖像，讓想如廁的人驚訝地奪門而出。從某個角度來看，這個咖啡館其實是一座帶有嬉皮、世界音樂、異國情調的美術館。

親切的老闆娘推薦我們點了店裡拿手的豆子湯，簡單的家常湯，透著香辣的滋味，配上法國麵包與奶油，平常的滋味卻有著溫暖的感覺。然後在閒聊中，她說到暑假過後，她將回東非探親，爽朗的聲音中，我也感受到 Café International 有如世界村的奇妙氛圍。

05
櫻花熱
與花見便當

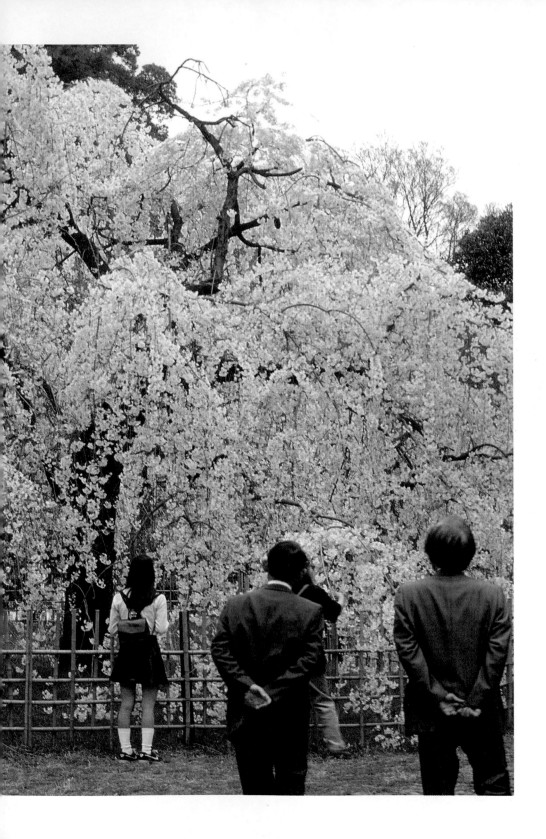

Wonderland

每當春天櫻花盛開之際，東京這座城市就好像染上了某種熱流感一般，陷入一種又喜悅又瘋狂的情緒中；這種神奇的熱流感每年都會發生一次，而且都是在春天降臨之時，住在東京的人無法逃避，每個人都會被這股櫻花熱潮所感染，然後跟全城的人，一同陷入無可救藥的興奮情緒裡，直到櫻花凋謝之後，一切才會歸於平靜。

東京在戰後努力進行綠化，特別在城市角落、公園綠地或學校校園，遍植日本人最喜歡的櫻花，以至於今天的東京都，雖然城市前衛進步，高科技事物十分普遍，但是每到春天，處處可以看見盛開動人的櫻花。日本人十分重視這段時光，不論是學校畢業典禮、開學式，以及公司新人入會式等人生重要階段，都會在櫻花盛開的時期舉行，也因此每年櫻花盛開時，就會勾起人們人生際遇中的某一段記憶。

每年櫻花盛開的盛況，深刻影響了日本人的生命哲學，那種瞬息的美感，強烈地衝擊了日本人心靈，讓他們感覺到人生若是能達到極致美的境界，即使是片刻瞬間，就可以死而無憾了！因此他們常會認為若是能達到最美的境界，就可以自殺離世，讓這種美的瞬間延續到永恆。

日本文學家三島由紀夫就擁有這種毀滅性的美感哲學，他在其著作《金閣寺》中敘述一位小和尚震懾於金閣寺建築的美，神魂顛倒，最後無法制止自己，放火將金閣寺給燒了。他在書中描述：「人生行為的意義，如果能對某一瞬間誓以忠誠，使這一瞬間停步的話，也許金閣會知悉這一切，暫時取消對我的疏遠，親自化身於其中，告知我我對人生渴想的空虛。」三島由紀夫親身實踐了他的美學思維，在衝入自衛隊發表激烈演說之後，拿武士刀切腹自殺。

「花見」活動是東京人最喜愛的活動之一，每次櫻花季前，電視新聞氣象報告就會預告「櫻花最前線」，然後市區一些熱門「花見」公園，如上野公園、代代木公園、井之頭恩賜公園、小金井公園或隅田川公園等地區，就會出現佔位的人，他們在地上鋪著藍色帆布，並用紙箱、繩子圍劃出自己的領域，等待公司同事在櫻花開放那天前來賞櫻，並在櫻花樹下飲酒作樂；這些佔位置的人，通常是會社中的新鮮人，他們被派來進行重要的佔位置任務，如果沒有佔到好位置，可能會影響到他這輩子在公司內的升遷。

對於那些沒有佔到位置的人，他們會到社區小公園、神社或河邊綠地，只要有櫻花的地方，就可以找到開心賞櫻的民眾，甚至墓園內都可以見到賞櫻民眾，在墓碑旁鋪著報紙，喝酒吟詩，享受著生命中難得的美好時光。事實上，東京人自己認為最美的花見地區，是位於青

山區內的青山靈園，這座古老的墓園內有一條「櫻花隧道」，櫻花滿開時，夢幻得令人感動！

隨著櫻花熱潮興起，廠商也會適時推出「櫻花套餐」、「櫻花清酒」或「櫻花豆大福」等食物飲料，甚至有所謂「櫻花限定版」的各式商品，這些應景食物多會將櫻花瓣入菜，人們一面欣賞櫻花美景，一面將櫻花吃到身體裡，似乎達到了一種「天人合一」的境界。

我喜歡東京的櫻花季，特別喜歡到青山靈園或谷中靈園去賞櫻，它提醒忙碌的人們，一年又過去了，人生美好的時光不多，應當好好珍惜，莫負好春光。

在墓園中看著詩意般的櫻花飄落，讓我稍稍可以體會三島由紀夫的心情，或許三島先生也不是像他所發表的言論那般偏激，事實上，他可能只是患了一種無可救藥的病症——「櫻花熱」。

06

櫻花喫菸所

日本社會對於健康環保議題十分看重，唯獨對於吸菸這件事，還是很難禁絕，這些年來，雖然努力在推行公共場所禁菸政策，甚至推出「步行者喫菸禁止」的策略，但是對於吸菸者，基本上，還是十分寬容，也十分人性化地在都市各個角落設置「喫菸所」，讓癮君子可以一解菸癮。

我在春天櫻花盛開之際，來到京都古城，燦爛的櫻花漫天，令人十分陶醉！我順著高瀨川南下，整個人陷在一種天堂異境般的美妙氛圍裡，為著這座城市的美麗，內心生羨！忽然我在櫻花花瓣的空隙間，窺見了一幕神奇的影像。

一群人聚集坐在河畔，眼神迷茫地吐納著菸霧，瞬時間我以為偷窺了某種天堂的一角；所謂的喫菸是「快樂似神仙」，大概就是這種情境吧！雖然我是不抽菸的人，但是我好羨慕他們身處於雙重的天堂之間，一個是自創的天堂，是菸草與菸霧交織而成的奇幻異境；一個則是自然的天堂，有夢幻般的櫻花盛景！

許多人有一種誤解，以為哲學家一定都會抽菸，而且不是抽一般菸，而是「抽菸斗」，因為從許多哲學家的照片來看，幾乎都是抽著於斗的造型，像羅素（Bertrand Russell）、存在主義教父沙特（Jean-Paul Sartre）、解構主義哲學家德希達（Jacques Derrida）等人都是如此，以至於有人以為抽菸斗有助於思考？其實我認為其原因不是菸的本身，而是抽菸這段緩慢下來的時間。

我知道許多吸菸者在吞雲吐霧之際，不單單只是放空而已，事實上，他們藉著吸菸之際，給自己一個安靜的空檔，就好像喝咖啡的人，許多時候並不是那麼喜歡喝咖啡，只是藉著喝咖啡給自己一點安靜的時空；吸菸時的安靜時刻，給自己難得的時間可以沉澱下來，好好思索自己在忙碌什麼，而櫻花樹下的安靜沉思，更容易讓人思索人生的哲理。櫻花與吸菸之間，也有些共通之處，櫻花雖然燦爛，卻是很短

287

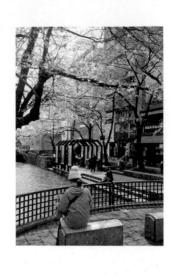

暫！吸菸也是短暫，但是在癮君子的感覺中，短暫的燃燒，卻帶來某種燦爛！哲學大師西田幾多郎在櫻花樹下領悟人生哲理，在櫻花樹下吸菸沉思應該也可以領悟出一些道理吧！

我必須承認在禁菸的風潮下，許多癮君子被趕到大樓角落、後巷，或酷熱的冷氣房外，辛苦地吞吐著菸霧；雖然讓別人吸二手菸是不道德的，但是虐待癮君子也不是件人道的事。日本畢竟是設計大國，他們也為癮君子設計了許多舒適的喫菸所，不過京都高瀨川畔的這座櫻花喫菸所，大概是所有喫菸所中富詩意又兼具自然幽情的空間吧！

Wonderland

288

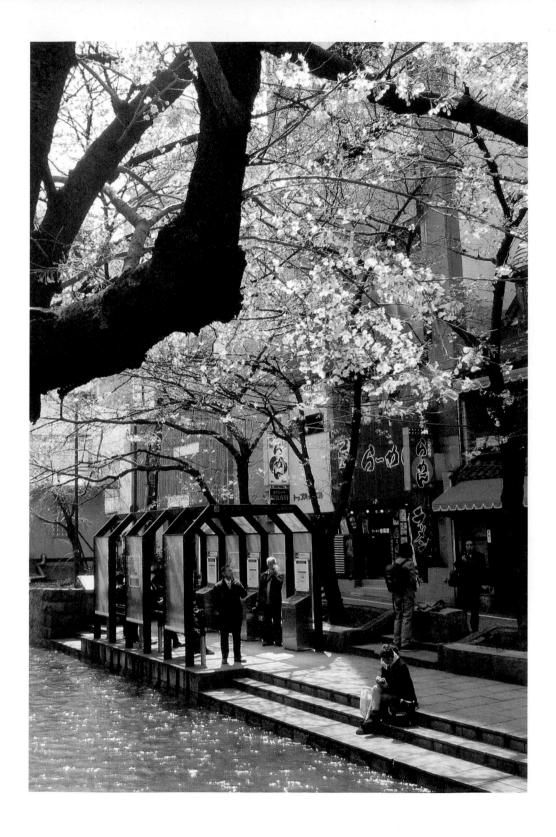

07

魔窟般的
宴會天國

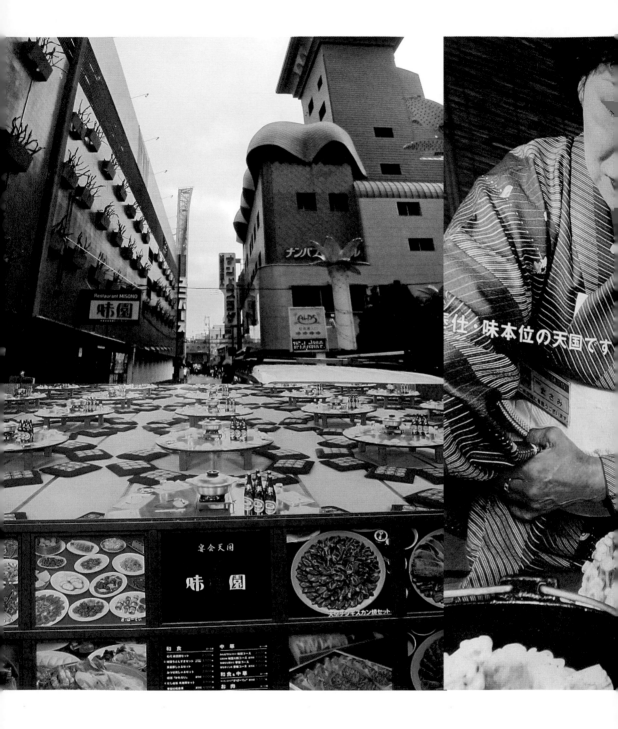

Wonderland

大阪難波地區是比較老舊的商圈，但是卻充滿了許多懷舊的美食記憶。因為這裡離火車站很近，千日前的巷弄擠滿了各式各樣的食堂商家，讓大阪市民下班後可以盡情在此喝酒狂歡，並且可以趕上午夜最後一班車回家。

不過現在來到千日前附近，除了商店街前方依舊熱鬧擁擠之外，整個街區巷弄已經呈現出一種陳舊、腐朽的頹廢氛圍，許多商店在夜晚透出微弱的暈黃燈光，猶如《深夜食堂》的場景；不過大部分區域已經淪為聲色行業的活動場所，夜晚經常可以看見黑衣人與奇怪女子的出沒。

老舊街區內有幾棟巨大如城堡般的建築，建築上方巨大的霓虹燈看板鐵架，寫著「味園」兩個字，透露著六〇年代些許太空科幻的想像，不過整座建築的陳舊頹圮，比較像是一座巨大的混凝土碉堡廢墟，只不過這座堡壘外牆卻是奇異的橘黃色，牆面上有著一格格的花台，詭異的是花台上長出的竟是一支支塑膠電線。

「味園」號稱是「宴會天國」，大樓內有大大小小宴會廳數十間，最大的宴會廳可以同時接待五百人，宴會廳內還有小橋流水，華麗卻又怪異俗豔的裝潢，在當年可是十分時髦的場所；最奇特的是，二樓賣場有幾十家獨立小居酒屋存在著，有如西門町萬年大樓，每家店鋪各有千秋，夜晚時划拳喝酒聲不斷，非常熱鬧，但是白天卻是一片死寂，黝黑

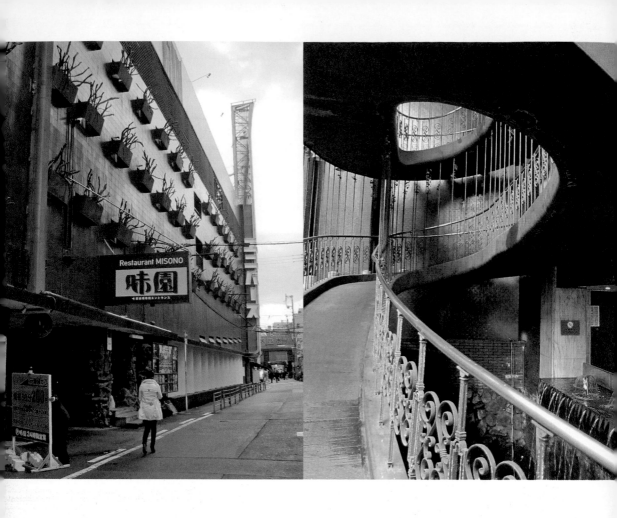

昏暗的空間，有如鬼魅出沒的場域，因
此網路上有人將現在的「味園」稱為「
魔窟般的宴會天國」。

「味園」通往二樓的通道也非常詭異，
長條狀迴旋的飄浮坡道，堪稱現代建築
的異類佳作，飄浮坡道旁，則是假山假
水的魚池，走這座坡道可以直接進到二
樓居酒屋天國，從二樓坡道望出去，發
現對面大樓也是個奇怪的異形建築，可
見這個區域的確是大阪最光怪陸離的城
市異質空間。

這座「宴會天國」建築實在太特殊了，
幾乎成為大阪市區的飲食文化地標，特
別是橘黃外牆與異形小花台，後來居然
影響了大阪新建築的設計。一九九三
年在南船場地區落成的有機建築大樓
（Organic Building Osaka）橘黃色的
金屬外牆，以及一格格真正種花的花台，
與老舊的「味園」相較，還真有異曲同
工之妙呢！

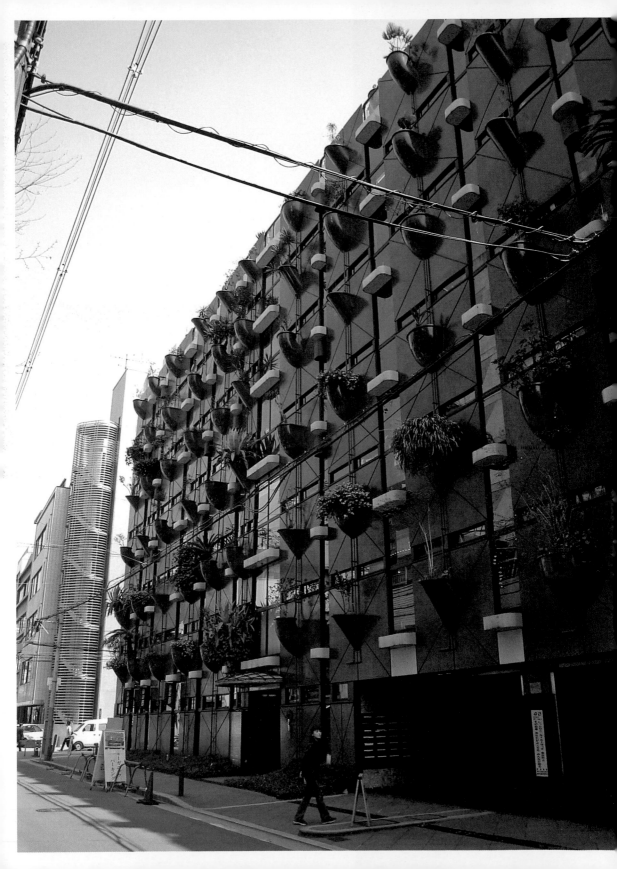

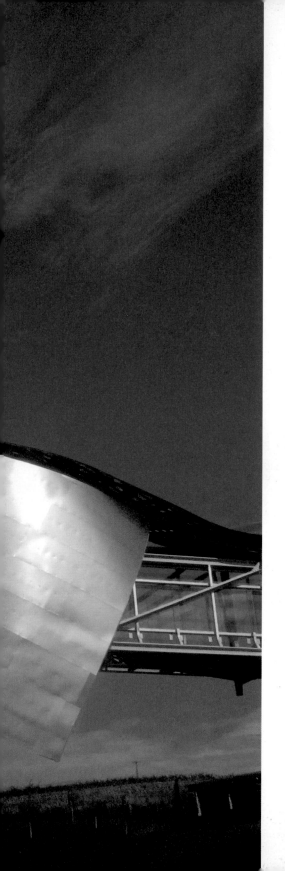

08

張牙舞爪的
夢幻酒莊

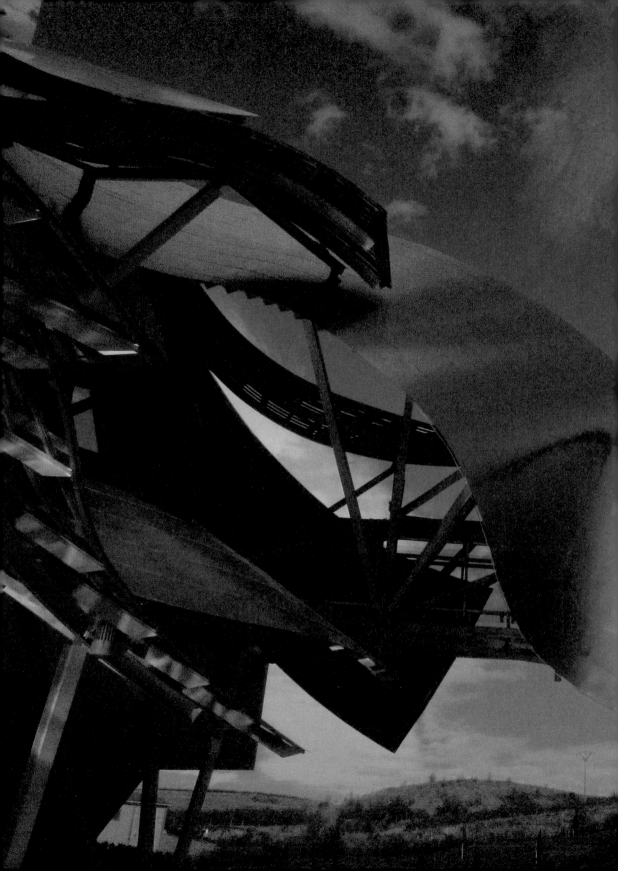

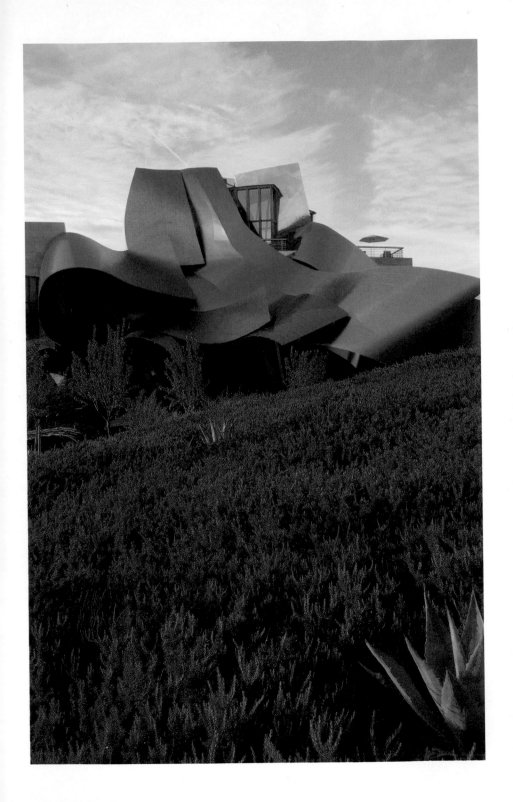

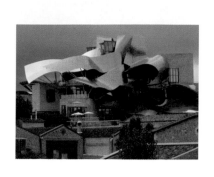

傳統的葡萄酒莊園並不喜歡對外開放，它們比較喜歡安安靜靜地釀酒，讓美酒沉睡在酒窖中，不過這些年許多酒莊面臨競爭壓力，為了打響知名度，增加觀光多元收益，許多老酒莊也不得不開放參觀，甚至經營起度假飯店的生意。

西班牙的葡萄酒長久以來就十分出名，許多酒莊因為二次大戰期間，並未遭受戰火波及，因此保存了許多歷史悠久的美酒。位於 Rioja 地區的里斯卡爾（Riscal）酒莊，近年來為了改變經營型態，也開始開辦起酒莊旅店，讓人們可以到酒莊度假品酒，享受幽靜但奢華的時光。

里斯卡爾侯爵酒莊為了創造嶄新的企業形象，希望聘請國際級的建築大師法蘭克·蓋瑞（Frank Gehry），為他們設計一座前所未有的酒莊建築，他們特地邀請建築師到酒莊小住，餽贈他多瓶蓋瑞先生出生年份的好酒，甚至在他完成建築時，為他製作以法蘭克·蓋瑞為名的專屬紅酒，盛情款待果然讓蓋瑞先生龍心大悅！答應為他們設計一座造型別緻的酒莊旅館建築。

這座酒莊旅館建築果然令人驚豔！捲曲多彩的鈦金屬板與不鏽鋼板屋頂，有如翻捲的雲彩，又像是洶湧的波濤。里斯卡爾酒莊與畢爾包古根漢美術館都位於西班牙西北部，也同樣是建築師法蘭克·蓋瑞的建築傑作；如果說畢爾包古根漢美術館可以用「龍飛鳳舞」來形容，那麼里斯卡爾酒莊就應該用「張牙舞爪」來形容了！

在葡萄園中建造一座張牙舞爪的酒莊建築，果然吸引了許多「蓋瑞迷」們前來住宿度假，價錢昂貴卻依然常常客滿，訂不到客房；住宿在如此奇特的解構主義建築

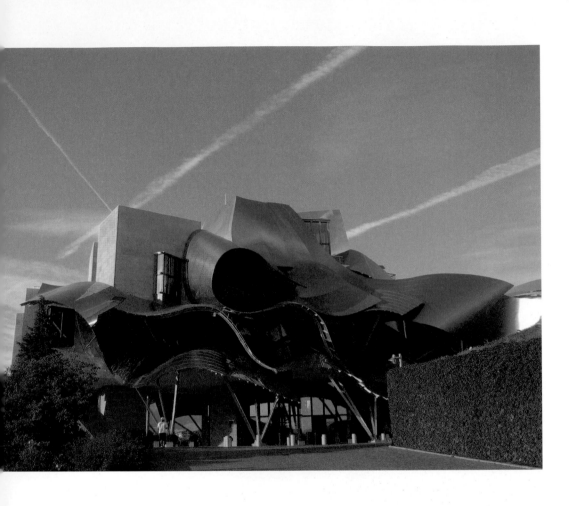

內，本身就是一個與眾不同的空間經驗，不過從酒莊旅店的窗戶望出去，是一座古老的山城，山城建築群的中央是一座有著高聳鐘塔的教堂，教堂夜間打燈，成為旅店住房窗外最美的景觀。住宿房客來到此地，除了享受旅店美食葡萄酒外，也可以嘗試葡萄酒的SPA，旅館餐廳內懸掛著多幅建築師法蘭克‧蓋瑞的建築手稿，讓人可以瞭解到建築設計的發展過程。

那天我住宿在這座奇特的酒莊建築內，安靜的葡萄園令人安心；感覺自己的心境有如葡萄酒釀造過程，時而發泡渦旋、時而沉澱交織，然後生命中的香氣逐漸濃重，最後醞釀成馥郁的美好記憶。原來所謂的解構主義怪建築，也是可以與慢活態度結合，發酵成風味獨特的美好生活！

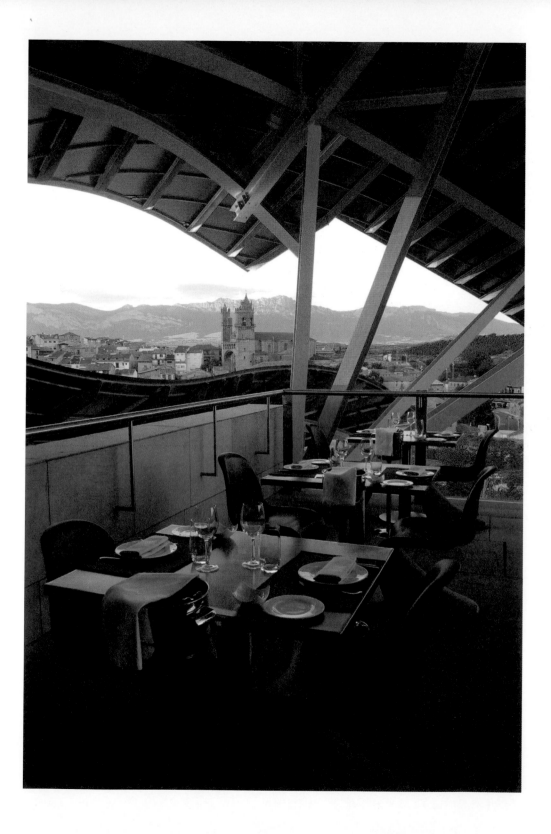

吃建築：都市偵探的飲食空間觀察 / 李清志 文字‧攝影；
-- 初版 . -- 臺北市 : 大塊文化 :
2013.02
面 ； 公分 . -- (tone ; 27)

ISBN 978-986-213-420-7 (平裝)
1. 建築物　2. 建築藝術　3. 飲食

923　　　　　102001120

LOCUS

LOCUS

LOCUS

LOCUS